©1978 ...U.F.S Inc.

電　影　館　12

遠流出版公司

電影館｜12

攝影師手記
(A Man With A Camera)

著者／Nestor Almendors

譯者／譚智華

編輯　焦雄屏、黃建業、張昌彥
委員　詹宏志、陳雨航

封面設計／陳栩椿

責任編輯／趙曼如

發行人／王榮文
出版／遠流出版事業股份有限公司
台北市10714汀州路三段184號7樓之5
郵撥／0189456-1
電話／(02)3653707
傳眞／(02)3658989
發行／信報股份有限公司
電話／(02)3654747
傳眞／(02)3657979

法律顧問／王秀哲律師
嘉義市忠義街178號
電話／(05)2273193

電腦排版／天翼電腦排版印刷股份有限公司
台北市敦化南路490號11樓之5
電話／(02)7054251

印刷／優文印刷事業有限公司
台北縣土城鄉永豐路195巷29號
電話／(02)262-2379

1990(民79)年11月1日　初版一刷
1991(民80)年11月1日　初版三刷
行政院新聞局局版台業字第1295號

售價170元
ISBN　957-32-0911-x

出版緣起

看電影可以有多種方式。

但也一直要等到今日，這句話在台灣才顯得有意義。

一方面，比較寬鬆的文化管制局面加上錄影機之類的技術條件，使台灣能夠看到的電影大大地增加了，我們因而接觸到不同創作概念的諸種電影。

另一方面，其他學科知識對電影的解釋介入，使我們慢慢學會用各種不同眼光來觀察電影的各個層面。

再一方面，台灣本身的電影創作也起了重大的實踐突破，我們似乎有機會發展一組從台灣經驗出發的電影觀點。

在這些變化當中，台灣已經開始試著複雜地來「看」電影，包括電影之內（如形式、內容），電影之間（如技術、歷史），電影之外（如市場、政治）。

我們開始討論（雖然其他國家可能早就討論了，但我們有意識地談却不算久），電影是藝術（前衛的與反動的），電影是文化（原創的與庸劣的），電影是工業（技術的與經濟的），電影是商業（發財的與賠錢的），電影是政治（控制的與革命的）……。

鏡頭看著世界，我們看著鏡頭，結果就構成了一個新的「觀看世界」。

正是因為電影本身的豐富面向，使它自己從觀看者成為被觀看、

被研究的對象,當它被研究、被思索的時候,「文字」的機會就來了,電影的書就出現了。

　　《電影館》叢書的編輯出版,就是想加速台灣對電影本質的探討與思索。我們希望通過多元的電影書籍出版,使看電影的多種方法具體呈現。

　　我們不打算成為某一種電影理論的服膺者或推廣者。我們希望能同時注意各種電影理論、電影現象、電影作品,和電影歷史,我們的目標是促成更多的對話或辯論,無意得到立即的統一結論。

　　就像電影作品在電影館裡呈現千彩萬色的多方面貌那樣,我們希望思索電影的《電影館》也是一樣。

王榮文

攝影師手記

Nestor　　Almendros 著

譚　　　智　　　華 譯

目　次

電影的靈魂之窗

大家都不要忘記，電影是二十世紀人類在科技進步到某個程度之後而自然產生一種最具直接威力的閱讀方式，在很短的時間內人類就發現了電影這工具的許多應用方法，其中之一當然就是大家最熟悉的「電影」。到了數十年後的今天，大家對「電影」的了解其實仍是很有限，這是因為「電影」這工具的應用潛力並沒有充份地被發揮，所以一波波的所謂「新電影」的出現往往就立刻增加了「電影理論」的新發展，新的爭議，新的疑惑，新的可能性。為什麼音樂系的畢業生我們可以推測他彈鋼琴的能力，而一個電影系的畢業生則我們仍舊無法推測他拍片的實力呢？這也實在是因為「電影」到今天還是處於一種「開發中」的狀態，所有的理論及猜測都還不能歸納構成一個千錘百煉的數學方法。企圖從理論的角度來研究電影，在目前這種客觀狀況之下是困難的，企圖閱讀各門各派的電影理論而希望認識電影是需要極大的組織反省能力——除了需要過人的耐心及興趣之外。其實「電影」的這種複雜程度，也正是它的魅力所在，因為這種史所未有的接近真實生活體驗的特質，所呈現的感動力是與每個人現實生活中的悲歡喜怒完全直通的。所以，我們對自己——對「人」這東西——的了解，也就是我們對「電影」的瞭解，電影的理論也就自在其中。我們

如果能了解學「作人」不是從閱讀一兩本工具書就能一蹴可感的道理，我們也就了解「學電影」的奧妙與態度。

電影的技術是可以利用激發一些我們對電影的瞭解與連想的，如果電影創作是電影的靈魂，那麼導演是電影的腦——神經與思考的中樞，感性與理性的交織點，那麼，攝影也就是電影的眼睛，電影的靈魂之窗。這本書除了能令在窗外的讀者看到窗外的景觀，也能很直接的窺視窗內一些隱約的端倪。

目前，這種實作經驗的記錄，對希望認識電影的同好來說，應是最有效率的讀物，這是我本人建議中譯這本書最重要的原因。

序

佛杭蘇瓦・楚浮

三十五年前，唯一能看活動影像的地方是戲院。有些導演試圖用他的風格來詮釋人生，有些只想如實地記錄生活。在「好萊塢」和「新寫實」兩種手法中，電影都凌駕了一切魔術：電影拍得好不好視導演的才氣而定，不過電影大都是美的，因爲用黑白片來拍醜的東西可以使它不像現實中那麼醜陋。黑白轉換了眞實，它已是一種藝術效果了。

電視、家庭電影和錄影帶無疑已摧毀了這層神秘，使電影院對活動影像不再具有獨佔性。搞電影的人想吸引我們回去看電影，就得找平凡生活以外的題材。因爲這類題材已成爲電視的勢力範圍，而電視幾乎把它濫用到令人作嘔的地步。

奈斯特・阿曼卓斯是當今最傑出的攝影指導之一，經由這些人的努力，今天的電影攝影並不比葛里菲斯的攝影師——費爾罕・葛特利伯・比才(Wilhelm Gottliep Bitzer)的作品遜色。阿曼卓斯的書解答了當代電影工作者無法避免的問題：如何防止不美的東西出現在銀幕？如何使畫面更純淨以增加情緒張力？如何把二十世紀以前的故事可信地搬上銀幕？如何在畫面中調和自然和人工的景像、有時間性和無時間性的元素？不同的材料如何統一？怎樣和太陽搏鬥，或是利用它的威力？如何去了解一個很清楚自己不要什麼、却說不清要的是什

麼的導演之所需？

　　我原先就知道這本書能提供專業經驗，却沒想到會被它感動。它不只是工作的描述，還是一個關於志業的故事。阿曼卓斯在工作時，還能意識到自己所從事的是一項藝術。他對電影的愛是宗教性的；他強迫我們分享他的信仰，並且證明：我們能用言語來訴說眞理。

職業感懷

電影圈外的人常問我：什麼是攝影指導？他做些什麼？

答案是：幾乎大小事都管，又好像什麼都不做。在不同的電影中有不同的職責，難以明確定義。我的工作可能只是按下攝影機的按鈕，有時却又不這麼簡單。有些影片實際上是攝影操作員在操作，我呢，就坐在旁邊一張有我名字的摺椅上。在這種情況下，我負責的是監督影像、提出建議，還有……讓我的名字出現在演職員表上。在超大型製作的例子裡，由於那些特殊效果，大家幾乎分辨不出誰在負責攝影，因爲它最後集結了所有人的一切努力。而在低成本的電影裡，攝影指導可能要和一個毫無經驗或剛起步的導演合作，他甚至還不會選擇鏡頭或取景，也不懂攝影機的運動、演員的台步要如何和鏡頭配合；還有，燈光──它決定了每一場景的視覺氣氛。我甚至會參與到佈景和服裝的顏色、質料、形狀的選擇。而且只要情況允許，我總是喜歡親自操作攝影機。

攝影指導在導演不知如何運用實際的視覺語言表達他的藝術企圖時，就該說話了。要是導演忽略了光學法則，就該提醒他。但最重要的一點是，他得永遠牢記他只是導演的幫手。雖然一個電影攝影師可以自豪地擁有獨特的風格，可是他不該強行烙印在影片中。他應該盡可能地去瞭解導演的風格，看過該導演所有的影片(如果可能的話)，

然後將自己溶入他的風格中。這不是「我們的」電影，而是「他的」電影。

有人問我爲何放棄了早年想當導演的野心，而全心投入攝影中。事實上，開始時我想同時追求這兩種目標。其中一個像火箭般不期地發射了；另一個——導演，却在原地不動。所以讓我們這麼說吧：機遇爲我選擇了前者；我確信我在整個工作團體中是站了最恰當的位置。我並不想改變。我是第一個從觀景器中「看」到整部片的人。如果影片失敗了，很少有人會怪罪攝影師；然而，如果成功了，他的工作就受到讚賞。另一個好處是可以有很多機會旅行；可以從一組工作人員換到另一組，從一個導演換到另一個，有個多變而富冒險性的人生。

雖然通常是導演指導我這個鏡頭怎麼拍，可是我總喜歡先和他談談，再慢慢發展這個想法，有時也提出我的修改意見；例如，用什麼鏡頭，把攝影機移近或移開演員多少距離。我喜歡和他討論場景，建議比較上鏡頭的主意，甚至於佈景。當然，這些都因人而異的。有些導演根本不想和合作的人有任何對話。綜觀我的生涯，我了解到最自負的導演不一定是最好的。

當我還是羅馬中央影藝學院的年輕學生時，曾和一些同學試著推翻所有前人建立的東西。我們自然輕蔑好萊塢的「華麗式」攝影，也極力抨擊新寫實主義，當時它正在分娩的陣痛中（1956）。我們不明白一個在主題、意圖、導演手法上都有革命性改變的浪潮，竟然在攝影技法上毫無新意。既然這個運動企圖達到「新」寫實主義，我們特別憎恨其中的燈光用法，那根本就建立在隨意的、虛假美學式的光影交互作用中。

在新寫實的成員中，只有阿爾多(G.R.Aldo)❶是我們欣賞的攝影

師。他的風格嶄新，與眾不同。阿爾多是從拍硬照起家的。維斯康堤(Visconti)先起用他拍劇照，然後在《大地震動》(La terra trema)中把他帶進電影圈。在那時候成為攝影指導的一般途徑——在今天，也是一樣——是先從清潔攝影機、搬運攝影器材開始，然後再做調焦的工作；再過幾年，可以做攝影操作員，最後才負責打光。也許阿爾多從沒做過別人的助手，所以也沒人可摹仿，只好發明自己的方法。他打光的方法和傳統迥然不同。他的作品是我們靈感的泉源。其他同時期的義大利新寫實主義電影，像《不設防城市》(Open City)或《擦鞋童》(Shoeshine)是別的攝影師拍的，也有一種粗糙的、寫實的質地，但這不是因為攝影師有意這麼做；這些人習慣在攝影棚裡工作，因為戰後物資短缺，羅塞里尼(Rossellini)和狄西嘉(De Sica)要他們在實景裡拍。由於沒有那些慣用的技術器材，他們只能就手邊有的盡力發揮。我相信如果他們有更多預算、更多技術支援，他們會拍出更「職業化」的東西。但是，阿爾多的情況不同，他的寫實風格是源於完全不一樣的觀念。《大地震動》、《退休生活》(Umberto D)、《沼地上的天堂》(Heaven over the Marshes)和《戰國妖姬》(Senso)都是非常現代的。他的最後一部影片《戰國妖姬》（他於拍攝中突然去世）是他第一部彩色片。若以影像而論，這部影片樹立了現代電影的里程碑。

　　但是阿爾多的影響並不是那麼快顯現，雖然在義大利羅圖諾(Giuseppe Rotunno)和狄‧范南梭(Di Venanzo)❷可視為他最初的後繼者。但是，綜觀世界，追求潮流的攝影指導仍是和傳統、學院派的技巧相結合。到五〇年代晚期，這種風格到達了飽和。年輕的一代想和過去完全斷絕關係，重新出發。

　　在我們的時代，這就是時勢所趨，或者是我們這麼認為。新浪潮代表了改變的一刻到來。在法國，拉武‧古達 (Raoul Coutard)❸開

始有系統的地使用反射打光的新方法。直到那時，拍片通常是在攝影棚中進行，在沒有天花板的搭景中拍攝。明亮的燈光從沿著牆邊的燈光支架打在演員身上和佈景上。當新浪潮採用了義大利新寫實主義的基本原則，也就是在實景(有天花板的場景)中拍攝，打光的技法就必需修正了。這些都是低成本的影片，但決定在實景中拍攝其背後實有美學的理由。光線的位置改變了，不是從鷹架上射下來，而是從攝影機視角以外的地方打到天花板上，所以射到演員身上的光是反射過的、間接的，因此也是散開的，沒有明顯的陰影。這種光線不會使事物看起來像描過黑邊，而是平均、柔和地散佈光線，像水族館裡的光線漫射。

初看這似乎是反美學的，所有那些細活、早期電影裡辛苦得來的光與影，似乎都被擱置在一旁。同時，彩色片成為主流，取代了黑白片。人們認為即使是單調的打光，色彩本身也足以區分事物，造成鮮明的印象。這種打光另一個好處就是演員可以隨意地移動。早期的打光法他們得站在特定的位置才能使臉上較有表情。

因為反射打光不會產生明顯陰影，收音員也可以較容易地裝設麥克風，不必擔心它的影子會不小心落在佈景上。此外，最重要的一點，這種打光耗費較少時間、較少技術人員和燈光師，讓製作人可以少付點薪水。這些改變給人以全盤革新的印象；同時，需要較少光線的敏感底片和小巧、易攜帶的攝影機也紛紛上市。不過情況很快就明朗了，採用較簡單、經濟的方法只增加了產量，並沒有增加質量。從影像的角度來看，我們從一種有陰影的美學轉換到沒有陰影的。因為工作過程簡化了，人人都可嘗試拍電影。在最初兩、三年的實驗和驚奇之後(一九五九到六一年，高達、楚浮、雷奈、德米等人的早期電影)，真正有才氣的導演也都拍出不少沒有原創性而做態的影片。那種沒有陰

影的光線總是從一塊奇怪的天空(天花板)射下來,不分白天或晚上,確實破壞現代電影的視覺氣氛。我們從舊傳統過渡到新傳統,不幸的是,這新傳統過於簡單、貧瘠。所謂的新一代電影,彼此都很相像。開始時以反對攝影上的造作、對傳統電影的不妥協態度出發,很快就變成甚至更單一化的妥協者。結果在此後十年裡,電影攝影的美學水準比不上昔日的成就。

現在的趨勢似乎是新舊調和。黑白片時期的直接光線在現在的彩色片裡是無法被接受的。從新浪潮早期的實驗開始,我們就用間接的或散光的打光法,不過並不是讓它從天花板上下來,而是從兩旁、窗口或檯燈,或佈景中真正的光源。我們必需為每部電影、甚至每段戲找出不同而又有創意的視覺氣氛,利用現代科技製造豐富多變的效果。

直到不久以前,攝影指導對場景的控制還像個暴君。他花很多時間打光,以至於演員沒時間彩排,導演也沒時間導戲,歐洲電影界把這種複雜的打光法推到了極致。只要想一想卡內(Marcel Carné)❹的《夜之門》(Les Portes de la Nuit)就知道了。美國電影還能維持一些自然的風格(當然,一些需要風格化的影片除外)。戰後法國電影在新浪潮出現前那幾年,打光的精雕細琢工夫已叫人難以忍受,演員幾乎不能移動半步。燈光就恰好打在他們雙眼間,臉上其他部位就為「藝術的」陰影所覆蓋,身上的光線另外打,這些講究使他們的行動像機器人一樣不自然。燈光並不是為演員而設,是演員為燈光而演。因此,義大利新寫實和法國新浪潮在歐洲引起的反響也就不足為奇了。至少這次是如此,美國電影界對這種突襲反應慢了點,並沒有馬上吸收這種新的攝影觀念。然而,他們還是很快恢復過來而且迎頭趕上,超越了他們的歐洲對手。例如,美國電影界以驚人的速度適應、並改良了

輕型的拍攝裝備。我欣賞的新作風攝影師有《我心深處》(Interiors)的高登·威利斯(Gordon Willis)❺、《計程車司機》(Taxi Driver)的麥可·查普曼(Michael Chapman)、《越戰獵鹿人》(The Deer Hunter)的齊格蒙(Vilmos Zsigmond)❻、《航向榮耀》(Bound for Glory)的赫斯克·衛克斯勒(Haskell Wexler)❼、《富城》(Fat City)的康拉德·霍爾(Conrad Hall)。看美國電影圈怎麼受制於工會也很有趣，不過他們還是引進了一些有才氣的歐洲人，像瑞典的史汶·奈克維斯(Sven Nykvist)❽，作品有《漂亮寶貝》Pretty Baby），義大利的維特利歐·史托拉洛(Vittorio Storaro，作品有《現代啟示錄》Apocalypse Now)和羅圖諾 （作品有《爵士春秋》All that Jazz）。

　　我愈來愈傾向於只用一個光源，就像自然界的情況。我拒用四○和五○年代的典型打光法，那通常是設一個主光源("key" light)，再添一個陰光("fill" light)，後面又有一個光照亮演員的髮型並使他從背景中突顯出來，背景中又自有燈光，再一個是照衣服的，等等，沒完沒了。結果對真實感一點幫助也沒有，在真實中通常是一扇窗子或一盞燈，或是兩者一起提供了唯一的光源。由於我缺乏想像力，就在自然中找尋靈感，它提供了無數的形式。主光源一旦設定，它周圍的空間及可能仍是全暗的區域用一個很溫和的柔光燈來加強，直到畫面上看來和人眼常看到的一樣。

　　我不常用背光，那是設在演員背後用以照清楚他們頭髮的光線。要不然是在有理由的時候才用。只有少數特別的情形下我用Fresnel燈，這是在非常需要清晰強烈的燈光時才用的。在室內我的主光源通常很柔和，就像在真實生活中一樣。當需要陽光卻沒有太陽時，最好的代替方法就是弧光燈、H.M.I燈或是minibrutes，雖然還是不能和真的陽光相提並論。

談到打光，我的基本原則就是光源必需要有理由。我相信有功能的燈光才是美麗的燈光。我試著使我的燈光合於邏輯，而不僅是美。在實景中我就用已有的燈光，除非需要，否則不再添加。在攝影棚中，我想像陽光是從某一特定點射進來的，而決定燈光如何從窗外打。其餘的就簡單了。

從第一部劇情片《女收藏家》(La Collectionneuse)開始，我就瞭解大部分的技術人員在說謊或誇大其詞。他們把場景安排得需要大量的燈光（也就是需要大量的電力）。即使這是必需的，他們也喜歡把自己的地位弄得更重要，以免辜負了薪水，而實際上並沒有那麼多技術。為了使他們的工作顯得比實際上更困難，他們打開了著名的手提箱，裡面裝滿濾鏡、霧鏡、散光板和各式複雜的測光器，但重要的不是攝影機裡面，而是攝影機前面的東西。然後他們讓燈光和道具人員圍在身邊彷若一支軍隊，而自己就成了海軍艦長(雖然有時候這麼龐大的工作人員是由於工會的規定所造成)。由於我個人的脾性，我總是設法避免這種同業的成俗。

我認為電影是一種豐沃的藝術形式。透過鏡頭，事物好像自行在底片上變了形。電影中的每件事好像都比真實生活中的有趣。這種過程有點像版畫的藝術，藝術家拿了一塊木頭，經過設計用工具在上面刻了些圖案，沾了墨把它印在紙上，結果通常是很有趣的。同樣的圖案畫在紙上就不吸引人了。再製的過程似乎能使作品更形光采。電影同樣有這種魅力，攝影機提昇了真實。電影有時優於它們的製作者。這可以解釋為什麼有時我會喜歡某個無趣、或意見和我相左的人的電影。一部能讓人從頭到尾看完的電影也可能是由見了面談不上五分鐘話的人拍出來的。即使只有一點點構圖和敘事的知識，還是可以拍出別人能接受的電影。在別的藝術形式就不是如此了。就電影的情況而

言，表現的媒體確實幫了大忙，它是個值得感謝的媒體。

事實上，電影的危機之一就在於它的容易。每樣東西透過鏡頭似乎都變美了。在處理貧窮或醜陋的電影裡把主題美化了，就是非常明顯的例子。

我的看法是，一個攝影指導需要具備的主要條件就是藝術表現的敏感性和紮實的文化背景。所謂的電影攝影技術只是次要的，而且視助手的能力而定。很多攝影師在技術中尋求庇護。一旦懂得一些基本的原則，這工作就不是那麼複雜了，尤其是有助理幫忙跟焦、測距離，在攝影機後面監看。

我都是以雙眼所見來決定打光的程度，不必用到吋燭光或其他測量儀器。我直接抓出對比，只在最後決定光圈時用曝光計。現在的底片已能忠實反映人生了，什麼東西一眼看來是好的，印在影片上也是同樣的好。

起初我用Norwood測光計，它能測出微小的亮度。過去幾年我用的是舊Weston Master V來測試反射光線，攤開手掌作目標或是直接測要拍的場景。這個系統讓我能全盤掌握，不需考慮對比。對比我自己來做，如前面說過的，用眼睛就可以了。

白天拍戶外戲，如果用現在的柯達感光乳劑5247時，我通常把指標定在80 ASA，並用85濾鏡。用人工的鎢絲燈光時，就改成125 ASA，當然，是在不用濾鏡的情況下。當我想提高底片的敏感度時，把指標定在200 ASA能讓光圈再開大一格，以利於沖片時強迫顯影。現在這種負片的處理過程已能達到完美，不會使微粒變粗。不論如何，在一些近期的影片中——《克拉瑪對克拉瑪》(Kramer vs. Kramer)、《藍色珊瑚礁》(The Blue Lagoon)——我很少用強迫顯影，無疑的是由於新古典主義風的猶豫。最近富士和柯達(5294)都推出了更快的感

光乳劑。《蘇菲的抉擇》(Sophie's Chioce)中柯達底片甚至有 400 ASA 的敏感度。

和一般的觀念相反，我認為一部片子愈複雜，攝影師愈是該親自從觀景器中監看一切，因為複雜的攝影機運動或場景的每個小移位都會產生新畫框，那就不可能不斷地跟攝影機操作員說需要怎樣的構圖。認為打光應該和攝影分開的人宣稱，如果這兩項工作由同一人做，就要花比較長的時間來準備。製作人以及許多技術人員傳佈這種二元論（他們並不真的關心美學；他們只想增加產量）。我認為這種說法值得懷疑。詳細地解釋給攝影機操作員知道待會兒要怎麼拍，以及事先排好鏡次都一樣花時間；況且導演得和兩個人而非一個人溝通，也得應付因之而來的雙倍複雜和迷惑。

不過我認為最要緊的事是，只有當演員在採排、預備鏡頭時，攝影指導能時時地盯緊觀景器，才能完美的平衡畫面中的光線。從觀景器中看到的影像也就是銀幕上會被看到的。攝影師不必為了鏡頭視線以外來回走動的人或事物（麥克風、技術人員）所擾。

我需要畫框的四個邊，我需要它的限制。在藝術領域中，沒有一種藝術轉置不需要限制。我認為畫框是個偉大的發明（雖然，早在電影之前它就存在了，在石器時代，Lascaux和Altamira兩種人的畫是不加框的）。在二度空間藝術中重要的不僅是畫面上看得到的，還有看不到的部分也要考慮。愛森斯坦(Eisenstein)曾對為什麼我們西方人需要加框做了精闢的見解。我們是從窗戶中看到風景，而日本習慣於有斜牆而無窗戶的建築，他們的畫就是可以打開的卷軸，只有兩個邊。

在電影裡，把與主題無關、紛雜的事物去除後觀眾就可以更清楚地看到它的精髓。因此在美學的理由上，我是反對那些在圓頂放映的「完全電影」(total cinema)。雖然人們認為一個攝影師最要緊的是看燈

光，我認爲怎麼取畫面也一樣重要。經由攝影機的觀景器，外面的世界經過選擇和重組。感謝畫框相應於垂直和水平的限制這個特色，事物都變爲切題的。我們馬上就明白什麼好，什麼不好。像顯微鏡一樣，畫框是個分析的工具。

「畫框」(frame)這個字馬上就令人聯想到「構圖」(composition)。對圈外人而言這個字顯得神秘，它的規則困難，而事實上或多或少每個人都與生俱有一些構圖的概念。它是人類的特質，就像說話或節奏感。構圖的能力可以把它簡單定義爲安排的辨識力。秘書安排桌上的東西(鉛筆、紙張、電話)，家庭主婦安排傢俱、地毯、窗簾的擺設，都顯示一種空間構圖的概念。

在電影攝影的畫框中要達到好的構圖，說穿了就是安排不同的視覺元素使整體畫面在敍事中是可理解、有用的，而且吸引人看下去。在電影的藝術中，衡量一個攝影指導的技術就看他如何使影像清楚，如楚浮說的「怎麼把畫面弄乾淨」，在相對於背景時使每個形體區分開來，不論是人或物；換句話說，就是以他的能力安排鏡頭前的視覺景像，強調有趣味的各個元素並避免混淆。

當然，所謂的構圖法則早在有電影之前就發展出來了，如古代藝術中，都具備完美的構圖。不過除了古希臘的例子，我們仍可在原始人的視覺創作品中發現驚人的構圖感。《雲霧遮蔽的山谷》是在南太平洋新幾內亞的哈根(Hagen)族活動範圍內拍的，我們可以在這些叢林居民畫他們的臉和身體時，看出人類確實有這種天賦。他們的技巧符合嚴謹的對稱規則，並有精緻的顏色和形狀的對比。兒童的藝術創作是另一個例子。如果給小孩紙和蠟筆，他們馬上就會開始畫。他們畫些什麼？雖然不明白其中原因，他們也會遵從空間的原則，害怕留下空白；如果紙上有一部分是空白的，小孩馬上就會在那裡加上些什麼

——例如，假使那是風景畫的話，加上個太陽——來恢復平衡。

從文藝復興以來，就有許多關於構圖法則的長篇大論。一個電影攝影師首先應該知道這些，然後忘了它，或至少不時常有意識地想到，如果他不這樣，就可能在影像敍事上喪失了所有的自然性。這裡我只提醒讀者一些簡單、古典的原則：水平線條代表祥和、和平和安靜。也許我們無意識地在《天堂歲月》(Days of Heaven)開場那片廣袤的麥田場景裡運用了這個原則；垂直線條則隱含了力量、權威、尊嚴，如《天堂歲月》中那棟單獨聳立在大草原的三層樓房。穿越畫面的斜線則代表行動、動作、克服障礙的力量。這就是為什麼電影中很多戰爭或暴力打鬥的場面要放在斜坡上以構成斜線構圖，大炮或刀劍的四十五度斜角也是同理。《天堂歲月》中燒麥田的那場火，有著高長而交叉火苗，是我們對於這個原則的運用——希望是個靈巧的運用。曲線傳達了易變和感官性的訊息。繞圓圈運動的曲線則傳達了狂喜、幸福感和歡愉等感情。這些原則在遊樂場的乘騎玩具上都可見到。許多民族舞蹈是繞著圓圈而舞也不是個巧合。

斯拉夫可・弗卡匹齊(Slavko Vorkapich)說過動態構圖中攝影機運動——推拉鏡頭——的效果。如果攝影機向前移，進入一個場景，它製造了一個帶領觀眾進入敍事核心的印象，因此可以使它(攝影機)親密的參與正在進行的故事。相反的動作，當攝影機從場景中抽身而退，通常用做結束一部影片的手法。

基本上，一部有價值的電影製作必需在視覺上有些趣味，即使是對一個半途才跑進來看、錯過了開頭的人來說，影片也需要有視覺上的引人之處。我對於喜歡黑白片或彩色片是有選擇性的。在《慕德之夜》、《野孩子》和《激烈的週日》的章節中將有更詳細的說明，不過我承認現在喜歡黑白片，尤其在早期電影中。但是，一些近期的嘗試如伍

迪‧艾倫(Woody Allen)的《曼哈頓》(Manhattan)我却沒什麼興趣。因為現今的沖印廠已經不知道要怎麼處理黑白片了。他們無法洗出以往黑白片中黑、白、灰色的豐富和多變。同時，我們這些攝影指導也不知道如何給黑白片適當地打光。它已是一項消失的藝術。

我們從繪畫中認識二十世紀以前的年代，也就是說，從顏色中去辨認。我們從黑白片中認識本世紀的前三分之一，比從任何其他地方認識得多。我承認這種回顧是有限制的。作為一個觀眾或一個攝影指導，我是用彩色的觀點去「看」過去的時代。無論如何，在重塑二〇、三〇或四〇年代的電影裡，我覺得彩色是一種時代錯置：《我倆沒有明天》(Bonnie and Clyde，亞瑟‧潘)、《拉康比‧羅西安》(Lacombe Lucien，路易‧馬盧)，和我的《最後地下鐵》（楚浮）都是很好的例子。

但是，整體來說，我喜歡彩色片。它的影像可以傳達、透露更多訊息。我是個近視眼，所以彩色幫我去看、去解讀一個影像。當黑白片攝影達到頂峰後，就結束了它的週期，耗盡了所有實際的可能性。在彩色攝影裡，還有實驗創新的空間。

現今人們認為彩色片已達到完美的境地。這對於安於現狀的人來說也許是如此，可是對於執著於再創造、再實驗色彩色調的人來說却不盡然。事實上，舊的特藝彩色(Technicolor)——表面上只有 8 ASA 的範圍——是一種很不錯的系統，忠於現實的呈現，而且比今天的彩色影片系統持久。我們印象中的特藝彩色片可能過於明亮刺眼，因為藝術指導、佈景和服裝都有意地誇張，不是由於這種彩色片本身的缺陷。當特藝彩色的第一個實驗展開，大眾就要求看彩色片，製作人只好滿足他們。在米蘭的電影資料館，我幸運地看到完整無瑕的《浮華世界》(Becky Sharp，魯賓‧馬莫連Rouben Mamoulian❾導，1935)，同一個鏡頭裡的演員穿著不同顏色的衣服，紅的、綠的、粉紅色和紫

藍色。那些早期的彩色片確實有迷人之處。

大家說電影工業在科技方面有長足的進步。我懷疑這種說法。從一九三〇年代開始，聲片出現了，第一部彩色影片也出現了，從此進步就很少。只要想想約翰·福特(John Ford)的《戰鼓情花》(Drums Along the Mohawk,1939)和大衛·薩茲尼克(David O. Selznick)❿的《亂世佳人》(Gone With the Wind,1939)所達到的完美程度。攝影機的機械部分在四十年來沒有任何根本的改變。最顯著的發展就是它們變得比較小，比較輕，也因此較容易搬運移動，還有就是現在精巧的反射系統裝置，可減少視差，直接從鏡頭來對焦。底片材料變得更敏感，在很少的光線下也能感光，但是終歸來說這些進步只意謂著電影器材現在變得更輕、更便宜；對於任何國家、大小預算都行得通。以前是好萊塢的特權，現在變成一般性的東西了。從美學的角度來看只有新的高明晰度鏡頭和高敏感度底片對電影的進步做了貢獻。

寬鏡徑的鏡頭和能捕捉極少量光線的底片最近才出現在市面上。這曾經是一場革命，而且仍在進行，前路還很長。我樂於將這電影攝影的革命和繪畫上的印象派革命相提並論。有了管裝的油彩後，藝術家們就可以帶著一箱顏料走出畫室，到任何地方去——例如，莫內(Monet)⓫到盧昂大教堂去，在不同的畫布上捕捉教堂正面牆快速變化的光線。更早的畫家被迫在他們的工作室裡預備、調配這些顏料。現在，我們這些拍彩色影片的人也能在低曝光的狀態下捕捉光線一閃即逝的片刻。強迫顯影的方法可以使彩色影片達到 200 ASA 的敏感度，新的底片甚至更多：400 ASA。不過我會在《蘇菲的抉擇》和《天堂歲月》的章節再談這個主題。

我非常喜歡默片。沉默的魔力把我蠱惑了。我知道這些早期的電影事實上並不是完全無聲的。背景中總是有鋼琴或管弦樂。不過我也

喜歡現在的默片，沒有任何音樂，而且是高度的反差效果。它們有點像美麗的古跡廢墟，像只留下軀幹、沒手沒頭、沒有多種顏色的希臘雕像。我被這些張著口呼吸說話、却沒吐出一個字的角色吸引住了；他們真有些奇怪而惑人的力量。

我也喜歡電影中的聲音。像色彩一樣，聲音增加了真實感。我說的聲音，並不包括事後混音加上去的背景音樂；我指的是雜音、對話。聲音，尤其是直接聲音，對影像頗有幫助，給了它密度，讓它鮮活起來。因此，我總是設法和錄音師密切合作。

一般說來我不喜歡失焦的背景，它的功能只是圖畫式、美學式的，有時候看起來沒有真實感，尤其是有商業色彩的彩色片（如電視廣告片）。不過我也不認為背景和陳設應該很清晰。如果景深太深，觀眾的注意力就會從演員身上擴散到整個畫面。因此，我偏好稍微失焦的背景——但只是稍微。當然，如果一個鏡頭要同時交待幾個一樣重要的角色，景深就不可或缺了，因為觀眾要同時看到發生在不同平面的動作。

有一個廣為人知的觀念就是特寫，它是電影攝影中一個特殊的元素，使電影和劇場區別開來。但是人們忘了在劇院中也有一樣的特寫，凡是遇到精彩處，看戲的人可以用望遠鏡「製造」他們自己的特寫。電影的不同處在於導演決定何時來個特寫。我很喜歡特寫，也許因為我是個近視眼。

對於安德烈・巴贊(André Bazin)引介、而一直有爭論的「段落設計(plan-séquence)的優越性」我是做持平之見。例如，我欣賞沒有剪接、沒有作假的連續場景，整個動作的完整詮釋就在觀眾眼前。在這種意義上來說我是喬治・庫克(George Cukor)《金屋藏嬌》(Adam's Rib)及其學派的崇拜者。不過這並不妨礙我欣賞絕大多數使用剪接的

電影。這是我們從葛里菲斯那兒繼承而來的遺產，不是那麼容易一筆勾銷的。我喜歡看文・溫德斯(Wim Wenders)《美國朋友》(American Friend)那樣的現代電影，它又回到能惹惱新浪潮的那種剪接。我是徹底地欣賞我們在默片剪接中看到的數學、幾何學般的精確。不過只有當它是從純粹的靈感出發、並且有連貫的風格統合每個鏡頭時才如此。像楚浮或馬立克(Malick)一樣，溫德斯並不是用剪輯來減少拍片的困難，不是拍很多種角度最後在剪輯機上再決定用哪一個。理想上，每個鏡頭都該用某種方式來設計。如此影片就會從這個觀念中得到它的風格。如果開始的時候沒有這種觀念，也就不會有風格。對於藝術，我是相信規律的。

在經過最近和美國電影界合作的經驗後，我可以這麼分類：美國導演是拍了成千上萬呎多餘底片的一類。我認為這是不需要的，至少不到這麼誇張的程度。但製作人堅持這個原則，原因是底片為該預算中最便宜的一項。但是他們忘了這種浪費同時也波及了製作上其他的步驟。拍每一景都持續不斷，永無了結。然後，剪接時就有一大堆的底片要看、要剪、要配音、要選擇；問題在於有太多選擇時，就有把它們全部用上的傾向。幸運的是和我合作過的美國導演都知道只選有意義的鏡頭拍，省略掉其他的。但有些導演在剪接時看來好像沒什麼節奏或道理，只是再多加一個鏡次——從另一個角度拍的。由過度充足的原料拍出來的電影彼此都很像，因為他們都是基於同樣的方法拍的。一部電腦也能拍這種電影。它能夠很容易地決定攝影機的位置和角度，好去拍某一類的場景。

攝影指導做為「電影攝影語言」進步或發明的傳遞者的功能，尚沒有被普遍接受，也沒有人仔細研究過。一九四一年當奧森・威爾斯(Orson Welles)還是個新人時，就以《大國民》(Citizen Kane)震驚了全

世界，一部對電影攝影「筆體」革命的電影。當時威爾斯只有二十五歲，沒有多少經驗，不過他的攝影指導葛雷・托蘭(Gregg Toland)⑫是一個高度奉獻的人，剛替約翰・福特拍完《歸途路迢迢》(The Long Voyage Home)和《怒火之花》(The Grapes of Wrath)。這些影片已有廣角鏡頭、附天花板的場景和景深了。如果拿這兩部影片和《大國民》比較，就不難看出福特經由托蘭對威爾斯的影響。經由史丹利・柯泰茲(Stanley Cortez)——曾任《安伯森大族》(The Magnificent Ambersons)的攝影師——威爾斯轉而影響另一位新進導演，拍《獵人之夜》(The Night of the Hunter)的查爾斯・勞頓(Charles Laughton)⑬。在大製片公司達到巔峯的時期(三〇年代和四〇年代)，每家公司都有它自己的風格。當然，這種個人風格是由製片和導演主導的，攝影師常被忽略。哥倫比亞的喜劇就應歸功於約瑟夫・華克(Joseph Walker)，他以前是卡普拉(Capra)⑭的攝影師，後來也拍了喬治・史蒂芬斯(George Stevens)⑮的《斷腸記》(Penny Serenade)、李奧・麥卡里(Leo McCarey)⑯的《驚人事跡》(The Awful Truth)、理查・波列史拉夫斯基(Richard Boleslawsky)的《錫爾多拉發狂記》(Theodora Goes Wild)，及霍華・霍克斯(Howard Hawks)⑰的《星期五女郎》(His Girl Friday)。這些影片風格上都很相似，雖然導演各不相同。

葛麗泰・嘉寶(Greta Garbo)是另一個典型的例子。她的所有影片都很相像，雖然是不同導演拍的，却形成了一種驚人的整體，克萊倫斯・布朗(Clarence Brown)⑱的《安娜・克莉絲蒂》(Anna Christie)、愛德蒙・高汀(Edmund Goulding)⑲的《大飯店》(Grand Hotel)、魯賓・馬莫連的《克莉絲汀女王》(Queen Christina)、喬治・庫克的《茶花女》(Camille)。嘉寶總是要求和同一個攝影師——威廉・丹尼爾

(William Daniels)合作。我在這裡想拿兩部電影作比較,都是由魯道夫‧馬蒂(Rudolph Maté)❷攝影:德萊葉(Dreyer)❷的《聖女貞德受難記》(The Passion of Joan of Arc)和查爾斯‧維多(Charles Vidor)❷的《吉爾達》(Gilda)。如果連續放映,且不去管第一部的宗教主題和第二部的好萊塢式煽情有多大的不同,就會發現打光、畫面的選取和攝影機運動並沒有想像中那麼大的差別。有幾場戲,像《吉爾達》中的賭博場面,和德萊葉經典之作中的審判場面有著驚人的相似。很可能我也將侯麥和楚浮——這兩個我最常合作的大師——的一些獨特格調和表現手法,在不知不覺中傳遞給年輕新進導演。

　　近年來影評已給了攝影人員較多的篇幅和注意。也許這是由於時下流行辨認每部片中專業人員個別的成績而來。但是,我相信這個潮流是由美國而來,而非歐洲。歐洲的專家傾向於崇拜導演,也就是所謂的作者論(politique des auteurs)。以我的例子而言,是英美的影評人給予我較多的讚賞。歐洲影評人,尤其在法國,並不常提起攝影指導。歐洲不重視攝影師的最有力證明便是,最重要的影展,如坎城影展直到近年才有爲影像設的獎。但是奧斯卡從一開始就頒獎給參與拍片的技術人員。第一個邀請電影攝影師組成小組會議的國際影展是在洛杉磯舉行的。

　　攝影這行引起的關注是循環性的。目前我們正處於巔峯。在默片的後期也出現過類似的情況(查爾斯‧羅歇Charles Rosher和卡爾‧史特勞斯Karl Struss的《日出》Sunrise)。隨著聲音的進步,畫面暫時失去了注意,不過它在一九四〇年又再受矚目,而且達到完美和典範性的高峯(葛雷‧托蘭的《怒火之花》和《大國民》)。當彩色片在五〇和六〇年代漸成主流,它的重要性又降低了,像前次聲音的來臨,不過這次是換了別的原因;以往黑白片的攝影師感到迷惑了。慢慢地新一

代苗壯，彩色攝影也達到全盛期。攝影指導的名字又再度出現在演職表上。

　　如果要我給那些想成為攝影指導的人一些建議的話，我並不鼓勵他們進學校，反而建議他們拿一台 8 釐米或 16 釐米的攝影機，盡可能地拍，什麼都拍，然後從所犯的錯誤中學習。我同時也堅持他們得看很多電影。導演應該常看電影，可是我們這行有許多人認為他們可以不必看別人拍些什麼。這實在令我驚訝：一個人想做出些新東西來，怎能不知道前人拍過些什麼呢？我相信從觀賞電影資料館的經典之作中，可以學到很多東西。學打光，去參觀美術館也很有幫助，仔細觀察名畫的複製品。總之，就是培養藝術的鑑賞力。

　　說了許多，我必需加上一句，學這一行有很多路，不只一條。每個人有不同的路，我的路是很痛苦的，我只是把它提出來當作參考。這本書是為想學電影的人而寫，只是我個人的見證。在每一部影片裡我都遇見不同的問題，需要不同的解決方法。我覺得把實際工作中做了些什麼或沒做什麼描寫出來也許是有用的，甚至是重要的；因此我不再做概論性說明，就從個別例子中去看吧。

❶阿爾多(G.R. Aldo,1902-1953)，義大利攝影師，重要作品有和維斯康堤合作的《大地震動》(La Terra Trema)，和奧森‧威爾斯合作的《奧賽羅》(Othello)及與狄西嘉合作的《米蘭奇蹟》(Miracle à Milan)、《退休生活》(Umberto D.)。

❷狄‧范南梭(Gianni Di Venanzo, 1920-1966)，義大利攝影師，作品有安東尼奧尼的《夜》(la Nuit)、《慾海含羞花》(l'Eclipse)等。

❸拉武‧古達(Raoul Coutard,1924-　　)，法國攝影師。著名的作品有《斷了氣》和《Z》。1970 年以《和平》(Hoa Binh)獲坎城影展新人導演獎。

❹卡內(Marcel Carné,1909-　　)，法國導演，風格獨特，是電影史上重要作家，作品有《霧港》(Quai des Brumes)、《北方旅館》(Hôtel du Nord)、《天堂的小孩》

(Les Enfants Du Paradis)等。

❺高登・威利斯(Gordon Willis)，美國攝影師，於一九七〇年代開始攝影生涯，多與好萊塢及紐約派導演合作。作品有《柳巷芳草》(Klute)、《教父》(Godfather)等。

❻齊格蒙(Vilmos Zsigmond，1930-)，匈牙利裔攝影師。作品有《花村》(McCabe and Mr. Miller)、《橫衝直撞大逃亡》(The Sugarland Express)、《第三類接觸》(Close Encounter of the Third Kind)等。

❼赫斯克・衛克斯勒(Haskell Wexler, 1926-)，美國攝影師，曾於1966及1976年以《靈慾春宵》(Who's Afraid of Virginia Woolf?)及《航向榮耀》(Bound for Glory)獲奧斯卡最佳攝影。作品有《飛越杜鵑窩》(One Flew Over the Cuckoo's Nest)等。

❽史汶・奈克維斯(Sven Nykvist, 1922-)，瑞典攝影師，與柏格曼合作多年，作品有《處女之泉》(The Virgin Spring)、《沉默》(The Silence)、《怪房客》(The Tenant)、《秋光奏鳴曲》(Autumn Sonata)等。

❾魯賓・馬莫連(Rouben Mamoulian,1898-　　　)，原為俄國舞台劇導演，1923年移居美國，成為好萊塢名導演，作品有《化身博士》(Dr. Jekyll and Mr. Hude)、《克莉絲汀女王》(Queen Charistine)、《浮華世界》(Becky Sharp)、《碧血黃沙》(Blood and Sand)等。

❿大衛・薩茲尼克(David O. Selznick,1902-1965)，美國製片家。

⓫莫內(Claude Monet,1840-1926)，畫家，1860年代晚期至1870年代早期印象主義(Impression)的創立者之一。

⓬葛雷・托蘭(Gregg Toland,1904-1948)，美國攝影師。四〇年代與奧森・威爾斯合作《大國民》後聲名大噪。作品有《光榮之路》(The Road to Glory)、《咆哮山莊》(Wuthering Heights)、《小狐狸》(The Little Foxes)等。

⓭查爾斯・勞頓(Charles Laughton,1899-1962)，英國演員，後來至美國發展，作品有《享利八世》(The Private Life of Henry VIII)、《The Hunchback of Notre Dam》。曾導過《獵人之夜》(Night of the Hunter)。

⓮法蘭克・卡普拉(Frank Capra,1897-　　　)，義裔美國人。他是美國反映三十年代新政(New Deal)的代表性導演。作品有《一夜風流》(It Happen One Night)、《富貴浮雲》《Mr.Deeds Gose to Town》、《桃源豔蹟》(Lost Horizon)、《風雲人物》

(It's A Wonderful Life)等。

⓯喬治・史蒂芬斯(George Stevens,1905-1975)，美國導演，活躍於好萊塢。作品有《狼心如鐵》(A Place in the Sun)、《原野奇俠》(Shane)、《巨人》(Giant)、《少女安妮的日記》(The Diary of Anne Frank)等。

⓰李奧・麥卡里(Leo McCarey,1898-1969)，美國導演，作品有《鴨羹》(Duck Soup)、《金玉盟》(An Affair To Remember)等。

⓱霍華・霍克斯(Howard Hawks,1896-1977)，美國導演。作品有《光榮之路》(The Road to Glory)、《疤面人》(Scarface)、《紳士愛美人》(Gentlemen Prefer Blondes)、《赤胆屠龍》(Rio Bravo)等。

⓲克萊倫斯・布朗(Clarence Brown,1890-　　)，美國導演。與嘉寶(Greta Garbo)合作多部作品，包括《肉體與惡魔》(Flesh and the Devil)、《安娜・卡列妮娜》(Anna Karenina)，其餘作品有《人間喜劇》(Human Comedy)等。

⓳愛德蒙・高汀(Edmund Goulding,1891-1959)，美國導演，作品有《大飯店》(Grand Hôtel)等。

⓴魯道夫・馬蒂(Rudolph Maté，1898-1964)，波蘭裔攝影師。常與德萊葉(Carl Dreger)、佛利茲・朗(Fritz Lang)、雷尼・克萊(René Clair)合作。作品有《聖女貞德受難記》(The Passion of Joan of Arc)、《吸血鬼》(Vampyr)等。

㉑德萊葉(Carl Dreyer,1889-1968)，丹麥導演，活躍於法國影壇，作品有《聖女貞德受難記》(la Passion de Jeanne d'Arc)、《萬楚》(Gertrud)等。

㉒查爾斯・維多(Charles Vidor,1900-1959)，美國導演，以音樂片著稱，作品有《戰地春夢》(A Farewell to Arms)等。

我 的 背 景

西班牙

我出自一個保皇黨家庭,當法西斯在一九三九年的內戰奪權後,父親被迫流亡;我和家人則暫時留在西班牙。我在巴塞隆納(Barcelona)長大,小時候、媽媽、叔叔及祖父常帶我去看電影。在戰後那段艱苦的日子裏,對於我們窮人來說,看電影成了暫時忘卻佛朗哥政權精神壓迫的唯一方式。電影在當時像一種迷幻藥,一種發洩,而美國電影理所當然地成了我們的主食。難怪法蘭克·卡普拉的《桃源豔蹟》(Lost Horizon)——娛樂片的登峯造極之作,是當時影響我最深的電影。

這些電影暫時提供了一個幻想世界的避難所,遠離我們所居住的冷酷現實世界。從那時起,我從沒有像某些人一樣,批評所謂的逃避主義電影。因爲我認爲這些影片能幫助許多可憐的靈魂渡過他們的生活,如同它們在那段不安的歲月中給予我的慰藉。

因此,我最早接觸電影的經驗和一般影迷一樣。我被畫面蠱惑,不放過銀幕上出現的任何東西。我會搭電車到附近的巴答隆納(Badalona)去看巴塞隆納還沒上映的片子。

此後我對電影的品味比較折衷,除了娛樂性影片,我也開始對反

省性電影像奧森・威爾斯的《安伯森大族》或約翰・福特的《告密者》(The Informer)感興趣。

當時安吉爾・卓尼加(Angel Zúñiga)在《終點》(Destino)雜誌上的評論啓發了我,他提供的觀影資料和觀點,使我知道眞正的電影是什麼。他寫的那本電影史深深地影響我,而且令我永銘於心。

就我所知,不論在西班牙國內或國外,卓尼加是他那個時代最好的電影史專家。是他最早認識了美國電影的優越性,並且比《電影筆記》作者群早了二十五年,就提出類似「作者論」的概念。後來我把他寫的電影史拿給幾位專家過目,所有的人,包括巴黎電影資料館館長亨利・朗瓦(Henri Langlois),都同意我的看法。

當時 (1946-48),巴塞隆納有個有趣的電影團體。他們常在奧斯都麗亞電影院(Astoria Cinema)或體育館放映片子。我那時才十幾歲,可是看了好些影片,如弗利茲・朗(Fritz Lang)❶的《尼布龍根》(Die Niebelungen)、保羅・列尼(Paul Leni)❷的《蠟像館》(Waxworks)、穆瑙(Murnau)❸的《最後一笑》(The Last Laugh)及《塔圖夫》(Tartuffe),這些影片都讓我印象深刻。

默片在我的觀影生涯中也扮演過決定性的角色,儘管它們在一九四六年已算是過時的片型。我從中領悟電影不只是一種娛樂,還是一種藝術。參加電影團體的那段時期,每一次活動對我而言如同舉行某種儀式,甚至帶著宗教的情操。我每個星期都衷心期待著參加活動。因此,我可以說是藉此進入了電影世界,這是我啓蒙的一刻。

古巴

我父親最後在古巴落腳。當諸事安頓妥當後,他盡快把留在西班牙的家人接去。一九四九年我們首途航向哈瓦那(Havana)。儘管我的

志趣在電影，却在那裏的大學修習哲學和文學以取悅父母。哈瓦那沒有像巴塞隆納那樣的電影團體，也沒有像樣的電影雜誌，只有美國的影迷刊物。然而，矛盾的是，古巴當時是看電影的樂園。第一是當地人不懂得配音，所以全部的影片都是原音加上字幕放映。第二，由於貿易自由，沒有國家控制，使得各種影片得以進口。我看了所有能看到的美國電影，包括一些其他國家不准進口的B級影片。還看了墨西哥、西班牙、阿根廷、法國及義大利電影。每年大約有六百部影片進口，其中也有來自蘇聯、德國及瑞典等國家。

在巴蒂斯塔(Batista)獨裁政府之前，古巴的審查制度比起西班牙、甚至美國都寬鬆多了(事實上，全世界第一個公開放映色情影片的城市是哈瓦那，而非哥本哈根)。當時的商業電影院還同票加映一些老片子，像德萊葉的《吸血鬼》(Vampyr)。哈瓦那眞是觀影天堂，就是少了影評。

在古巴我終於認識了一群和我年紀相仿、又對電影充滿熱愛的朋友：傑曼·布格(Germán Puig)、雷卡多·比岡(Ricardo Vigón)、古雷蒙·卡培拉·因方塔(Guillermo Cabrera Infante)、湯瑪斯·古迪雷斯·阿雷亞(Tomás Gutiérrez Alea)以及卡洛斯·克萊倫斯(Carlos Clarens)等人。一九四八年我們組成哈瓦那第一個電影會社，首映的影片是尚·雷諾(Jean Renoir)的《衣冠禽獸》(La Bête humaine)，接著是在當地片商處找來艾森斯坦的影片《亞歷山大·涅夫斯基》(Alexander Nevsky)。後來傑曼·布格到巴黎，亨利·朗瓦因爲他的關係寄資料館裏古典時期的默片拷片給我們。一群開始對電影認眞的朋友組成了這個電影會社。我們成為後來電影團體的先鋒，而且可以自豪是全古巴、甚至是全拉丁美洲最早的電影會社。看過這麼多電影之後，很自然的，我會想自己拍電影。

當時在古巴要自己拍片非常困難，除了一些新聞影片，剩下的就是拍給頭腦簡單的觀眾看的商業片，沒什麼長進。這些觀眾使商業電影得以經營下去，當時的電影環境相當不開化，但是有個深具潛力的優點——電影人口眾多。麻煩的事在於，雖然知識分子會來看外國片，但是不識字的大眾因為看不懂字幕，只能欣賞西班牙語發音的片子。因此，古巴電影的文化水準相當低落。現在從更寬廣的角度來回顧這個問題，我倒不認為那是個不能克服的障礙，也許為那一階層的觀眾拍片也很有趣。

　　但是當時困難的確存在，當地的傳播聯盟和小型製片公司都不歡迎我們。要打入那個狹小的圈子並不容易。從默片晚期到聲片初期，古巴也曾拍出幾部不錯的影片，但是在四○年代末之前，古巴每年拍的六、七部長片，不是粗俗的音樂劇，就是和墨西哥製片公司合作的通俗劇。因此，我們必須尋求獨立製片的方式。

　　一九四九年我們得到一部八釐米攝影機，並和幾位大學裏的朋友合拍一些玩票性質的片子。古迪雷斯・阿雷亞和我用 8 釐米攝製《日日迷惑》(A Daily Confusion)，是根據卡夫卡的故事拍的默片。故事敘述兩名彼此互相尋找的人，A和B。A去找B，剛抵達B的地方時，B卻正巧出門去找A，諸如此類的情節。因為劇情中有許多出入鏡頭的動作，我們學習到不少剪接平行動作的方法。

　　當時我們對燈光一無所知。我們採用溢光燈直接打在演員身上。儘管如此，因為特殊的構圖和剪輯，整部片子還是很有意思；但唯一的拷貝已經遺失。我們這群共同拍片的夥伴，後來都各有成就。攝影師之一的彼森特・雷布達(Vicente Revuelta)因為引介布萊希特(Brecht)的作品，後來成為古巴有名的舞台劇導演。朱里歐・馬塔斯(Julio Matas)在片中扮演另一個角色，後來他也成了有名的演員、劇作家及

舞台劇導演。古迪雷斯‧阿雷亞現在則已經是古巴最傑出的電影導演。當初我們構思的許多 8 釐米或 16 釐米影片，如改編自契訶夫(Chekhov)以沙皇時期爲背景的《藥劑師》(The Pharmacist)，到最後都擱置下來。現在看起來，我們當時似乎是想不花一毛錢，只用 8 釐米攝影機拍一部《亂世佳人》。想拍《藥劑師》這種片子，其實是出於我們青春時期對歐洲深遠、瑰麗文化的憧憬或幻想。我們不願敘述生活週遭的簡單故事，不願面對真正發生在古巴這樣一個熱帶小島的現實生活，相反地，我們將熱情投注於遠方，緊緊抓住屬於歐洲藝術世界的蒼白幻影。那時我們在精神上不啻是歐洲文化的殖民地。幸運的是，最後我們終於了悟，那是無用的掙扎。

我曾提過，古巴電影在守舊派與新生代之間，有著難以跨越的鴻溝。但即使他們歡迎我們，我們也會覺得和他們合作有點赧然。在那時候我們對於將美國片當作範本並不感興趣。雖然我們自認爲是「反帝國主義者」，但仍然了解，在這種低落的工業水平下，根本不可能拍出像好萊塢那樣的電影。但在另一方面，剛露臉的義大利新寫實影片《不設防城市》和《退休生活》引領我們發現一片新天地。這些影片看來像是我們可以模仿的對象。當我們在哈瓦那驚喜地觀賞這些影片時，不禁想到自己大概也可依循類似的途徑。這些事發生在五〇年代初期，但是巴蒂斯塔發動政變後形成獨裁統治，使得影片製作更形困難。

羅馬：中央影藝學院求學經過

先是古迪雷斯‧阿雷亞到羅馬的中央影藝學院(Centro Sperimentale di Cinematografia)求學，後來朱里歐‧加西亞(Julio Garcia)也去了。他們帶回來的奇聞妙事爲那兩張畢業證書平添不少光采。

我則決定到紐約市立電影技術學院(Institute of Film Techni-

ques at City College of New York)進修。系主任是漢斯‧雷希特（Hans Richter），他是前衛實驗電影的翹楚，因受納粹的壓迫而流亡美國。但是學校本身設備不佳，器材不夠專業，只有 16 釐米攝影機。課程本身則很有趣，不過我們沒什麼機會可以實際練習所學到的東西。

　　一九五六年我也決定到義大利去。很快的就覺得失望，中央影藝學院和紐約電影技術學院有如一個銅板的兩面，相較之下，中央影藝學院更糟。學生們是可以在專業的影棚中搭景，用 35 釐米的攝影機拍攝——中央比紐約有錢得多，因為後台贊助人是墨索里尼的兒子，即使在獨裁政權倒台之後還維持著同樣的作風。但是外國學生在那兒只能當旁聽生，換言之，理論上我們只能聽課，不能動機器。不過，既然所有的義大利學生都享有一份優渥的獎學金，而且忙著拍畢業作，我們就不難找到需要幫手的學生，而有了練習的機會。況且，我們這些遠渡大西洋來求學的外國學生，幹起活來總是比本地生熱心得多。

　　至於我自己，經由閱讀及業餘的影片製作，幾乎已經學會中央影藝學院教授的課程，所以學校已不再吸引我。只有燈光課程是新學的。他們教的是一些老招：在警匪片裏，燈光「必須」製造強烈對比；在恐怖片裏，燈光「必須」自下朝上以投出長影子；在輕喜劇中，每樣東西都「必須」以高調來打光。他們傳授一些人們奉行的傳統智慧，例如，有一種他們稱作「對比燈光」（controlucetto）的燈，總是得從人物後面往前打，使得他們看起來從背景中突顯出來。總括的說，電影學校一直沒有改變，總是教些技術上的陳腔濫調。

　　在這種令人不滿的情況下，我最要好的義大利朋友魯奇諾‧多弗利（Luciano Tovoli）開始反抗，另外還有哥倫比亞人古雷蒙‧安古婁（Guillermo Angulo）、阿根廷人馬努爾‧布格（Manuel Puig）和我。我們認為，中央影藝學院教的只是些僵化的技術，教師團中大多數是些

在電影圈混不出名堂的人。某些退休的影業人員教起書來更欠缺熱忱，甚且，一年的課程通常只由一位教授教，不像巴黎的IDHEC邀請重要人士來做短期授課。

簡而言之，學校令我失望透頂，中央影藝學院的作風後來在羅塞里尼去了之後有些改變，但當我在那兒時校風極端保守。總的來說，中央影藝學院那段日子對我來說也許不無益處。侯麥(Eric Rohmer)有個怪論，認為壞學校有其正面效果。因為一個壞學校——不公正、氣度狹窄，而且古板——可以激發學生的反應，使他們反抗，所以從長期來看，壞的教學也能產生好的效果。

我在中央影校培養出質疑的精神，學會說「不！」或是問「為什麼」。如果有人為特別的場景設計了成功的燈光，並不表示我們從此就得奉行不渝。從這一點我發展出一個原則：每次拍片時回我總自問：「這個場景普通人會怎麼拍？如果反其道而行效果如何？」

紐約：成形期

當我結束羅馬的學業後，並沒有在義大利電影界找到工作，因為他們不雇用外國技術人員。但是我不想回古巴，一方面是獨裁的巴蒂斯塔仍握有政權，另一方面是因為哈瓦那落後的電影工業仍被那群老舊派控制，繼續製作那類我鄙棄的電影。而要我回到佛朗哥統治下的西班牙更不可能。我的經濟情況愈來愈拮据，於是當我聽到瓦薩學院(Vassar College)正公開徵求一位西班牙教師時，便提出了申請。出乎意料地，我得到了那份工作。因為他們需要有人在新啟用的語言教室操作視聽器材。所以我又回到美國。不久之後我用工作的積蓄買了一架Bolex 16釐米攝影機，並且利用週末拍些業餘影片。這段時間我拍了一部《五八-五九》(58-59)，那是紐約市除夕午夜前十分鐘的景

像。無數的群眾簇擁在時代廣場和四十二街，慶祝一年的結束。在影片中看見群眾聚集著等待，而剪輯的速度逐漸增快直到時鐘指針「啪」地一下落在十二點正。接著眾人被一股共同的瘋狂情緒淹沒：人們開始互相擁吻，狂叫吹哨，並弄出一切可能發出的喧噪。

這是我第一部完整的片子，有聲音、演職員表和「劇終」兩個字。

我想這部八分鐘的短片就是我在紐約做過唯一有趣的電影實驗了。雖然我也曾拍過幾部前衛電影，却只不過是些矯情之作，不值一提。但是這些影片讓我認清自己該走的方向。儘管《五八-五九》是部剪接技巧簡單、半小時就拍完的小品，却給我很大的鼓舞。那是我第一部成功之作，雖然很短，但當紐約拍實驗電影的朋友注意到它並給予讚美時，帶給我莫大的鼓勵。不過這部電影用到的東西和義大利的電影學校，或雷希特在紐約的課程所教都扯不上關係。它的理念，和英國「自由電影」(Free Cinema)相仿，捕捉一些不知道自己正被拍的人。是一種自然的拍片法，用手提攝影機，不需三角架，和新近上市、非常敏感的柯達Tri X底片。

我每每利用戲院外的遮簷拍片，那裏有許多燈，就像攝影棚裏一樣。我用Switar f 1.4 的鏡頭，它有很寬的鏡徑。事實上，我把在照像術上已很普遍的「自然光」(available light) 應用於電影技術上，也就是說，晚上在街道上的光，不論是什麼光，霓虹燈也好，會發亮的廣告招牌、櫥窗都好，將之運用在影片光源上，不再打其餘的燈。所以街上的過路人有時在明亮的背景下會顯出半面黑影。

在一九五八年，電影中出現夜間街道的戲並不多見。但是現在，讓背景的霓虹燈過度曝光，而演員幾乎在暗影中的手法已很普通。很多最近的電影都用到此類技巧，從《午夜牛郎》(Midnight Cowboy)到《計程車司機》。我自己也在《慕德之夜》(My Night at Maud's)和《愛

女人的男人》(The Man Who Loved Women)的夜間街景鏡頭，用到這個手法。我並不是趨附時尚，只是延續自己早先的實驗。在這部多年前於紐約拍的短片裏，我發現拍晚上的街景可以不必再打光。

這段期間我和馬雅‧德倫(Maya Deren)❹成了好朋友，他是一個完全不爲商業所腐蝕的實驗電影作者，一個眞正的藝術家，他影響我的生涯至鉅。在同一群對抗好萊塢潮流的紐約同儕中，我還認識了基甸‧巴赫曼(Gideon Bachmann)、喬治‧芬寧(George Fenin)和梅卡斯(Mekas)❺兄弟。他們出版《電影文化》(Film Culture)雜誌，在那上面我寫了第一篇影評。如果我決定待下來，也許由於我和他們的接近，會成爲當時尚在萌芽階段的紐約地下電影的一員。不過這些都發生在一九五九年，也就是卡斯楚(Castro)在古巴贏得勝利的那年，我決定返回哈瓦那。革命無可抗拒的吸引力征服了我。

古巴：革命

在卡斯楚的古巴我拍了生平第一部職業影片，以及大約二十部紀錄片。革命政府設立了ICAIC，一個專管生產電影的部門。起初，政治局勢很混亂。革命本身並沒有打著共產主義的旗幟，雖然事實上在ICAIC掌權的那些人——艾斯庇諾薩(Espinosa)、阿雷亞、阿弗雷多‧古耶伐拉(Alfredo Guevara)——都是態度強硬的馬克思主義者。我似乎是以攝影師及導演身份加入的。

我和阿雷亞的舊交情大概還派上了用場。此外，我有份不錯的政治檔案，曾被放逐兩次，一次是因反佛朗哥政權，另一次則是反巴蒂斯塔。同時，我以前在電影會社的那些作品，在紐約及羅馬的求學經歷，和我那台Bolex攝影機都是使他們投下贊成票的因素——因爲早期的ICAIC技術設備還很貧乏，龐大的國家計劃尚未上軌道。我給他們

看那部在紐約拍的短片《五八-五九》，他們很感興趣。也許他們認為那是新鮮東西。同時，因為片中唯一的主角就是同一場景中的群眾，看來像是日後拍攝集會的有效方法。阿雷亞把它用在他的短片《總集合》(Asamblea general)中。

我們開始製作一些有關政治和教育的電影，這是個剛經過革命的國家常有的步驟。這些影片包括介紹土地改革、政府在衛生保健方面的成就、農業及教育。我們大多在鄉間拍片，很少在哈瓦那。我多半是扮演攝影師的角色，跟隨一些日後都成了氣候的年輕導演，像拍《蕃茄》(El tomate)及《合作農業》(Cooperativas agropecuarias)的弗斯托・坎農(Fausto Canel)及拍《水》(El agua)的曼紐・葛美茲(Manuel Octavio Gómez)。在鄉下及沒有電力的地方拍片，我們只好善用智巧，在古巴農人的茅屋裡拍，因為帶一組技術人員隨行花費龐大，就乾脆省去了人工燈光。我們想到了用鏡子反射戶外陽光的主意，讓陽光從窗戶進來，射在天花板上，然後漫射至整個屋裏，就有足夠的光線拍攝。又由於茅屋很暗，牆壁也是深色的，我們得用白紙蓋在牆上以盡可能多反射一些光線。我該提醒你們，約在那個時候，流行服裝的攝影師開始用銀光傘來反射光線。我知道這些方法，雖然它們並未被大量引用於電影拍攝上。日後在法國我才把這些技巧用得更完美。

我也拍了一些短片，包括《古巴的旋律》(Ritmo de Cuba)和《鄉間學校》(Escuela rural)。但ICAIC已漸漸變得官僚化和分工化了。每部片都要有個攝影師和一個導演。他們忘了我曾在紐約拍過短片，即使拍紀錄片也不讓我身兼兩職。他們派給我的攝影師總是和我意見相左，而且不停地說著「不！這不可能做到」「那是不可能的」「這在技術上是錯誤的」之類的話。但我知道這全是廢話，情況令我很沮喪。它讓我了解技術人員能使導演的意念受挫到什麼程度。記取了這個教

訓，現在我對導演提出的視覺效果總是仔細考量，不管這意見提得多輕率，在遍尋不到解決方法前我是不會隨便說「這辦不到」。

開始時我還頗樂意為ICAIC工作，因為畢竟我是個革命的支持者。但是當我們被迫一再重覆那些勝利的主題時，我開始厭倦這些要求和無可避免的順從。在豬玀灣的慘敗後，古巴的電影工業完全國家化了，說穿了就是大權落在一人之手。阿弗雷多‧古耶伐拉個人控制了電影的製作、發行、戲院、底片原料的進口、沖印廠，甚至碩果僅存的唯一一份電影雜誌。像史達林時代的電影部長舒密雅斯基(Shumyatsky)，古耶伐拉也強力地推行他的絕對意志。最後我了解到我不是在為人民工作，而是為一個國家壟斷的事業而工作，目前的當權派扮演的角色就如一個資本家，以同樣或更糟的方式強迫我們取悅他們，差別只在於他們偽善地用了社會做藉口。換句話說，我們得永無止境地繼續這類政令宣導的影片。我拍的片子大多都很無趣。為了補償這種缺憾，我用自己的Bolex攝影機和拍剩的短短底片，利用周末時間自費拍攝了一部完全不同的紀錄片。

我把它命名為《海灘上的人》(People at the Beach)，是部沒有劇情的短片。它其實更像一部人類行為的研究片，用一部隱藏的手提攝影機拍的。拍攝過程中有點像我的紐約之作《五八-五九》，只不過大多是在陽光下拍的，在一個公共海灘旁的咖啡室裡。片裡沒有任何旁白說明，只有真正的說話聲，和典型的古巴自動點唱機音樂。

我沒有在陰影的地方打上任何光。在眩目的海的背景前人們常常是半面黑影。酒吧間裡用的則是自海灘上反射進來的光線。如果有人跳舞，我並不在乎他的臉是否在黑影中；我要的只是襯著光影的身形。

我有意實驗底片的性質，只想對「沒有人工燈光就不會有好的影

像」這個神話挑戰罷了。真能影響大局的，是有沒有足夠的光線，自然光不僅足夠，而且更美。有時我把鏡頭開到f 1.4。例如，電影開始於一輛滿載人群到海灘的巴士上。這是一輛載著男人、女人和小孩的普通古巴巴士。我什麼燈也沒加。窗戶部分是過度曝光的，在當時沒有人會這樣拍。我希望車外看起來是「爆掉」(burned-out)的效果。這當然不是我發明的，拍靜照的攝影師總是領先電影攝影一步，他們早就這麼做了。

但是這在當時的古巴却是個驚人的效果，因為ICAIC剛巧拍了一部叫 "Cuba baila" 的長片，一場公車內的戲因打了太多的燈光竟使車內比車外還亮。我那時是非常直言敢諫的，說他們想學好萊塢，但那燈光太假了。於是他們扣我反革命的帽子。明顯地，那些長片才重要，而我們的短片註定沒有份量。即使視為實驗電影，它們也沒有引起什麼注意。

ICAIC從義大利請了一位攝影指導來拍他們的第一部劇情片。我公開地指稱這是荒謬的。為什麼一個革命政府竟對它的人民這麼沒信心？為什麼他們在心態上仍和殖民地人民一樣？以這種方式進口才藝，根本不讓我們有表現自己的機會。但他們說，「你的窗口過度曝光。你並沒有調光線」。這些官僚竟想把舊的電影攝影老套強加於革命的影片上！我做此聲明，希望第三世界國家的人看到，會記住：只是重覆那些所謂的已開發國家所做的，是不會有什麼長進的。

令我驚訝的是，我剪接《海灘上的人》時，有關當局竟橫加干涉，不讓我完成。剪接室被鎖起來，門外站了兩個武裝衛兵。不過還好，官僚機構在實行壓迫時也常人手不足，粗心大意。幾個月後他們給了我剪接室的鑰匙，因為我得為一部官方的電視紀錄片剪輯。當我踏進剪接室時，驚訝地發現我的負片還在那裡，沒人動過。因此，當我在

做他們交待的工作，也同時完成了《海灘上的人》，甚至做好配音。把名字改成《群眾的海灘》(Beach of the People)，並利用昏庸的官僚系統，在ICAIC的沖印廠弄了一份拷貝。一年過去了。最後，這部片子還是被禁了，因為它不夠「政治」，因為它是在官方製作範圍以外的東西。

隨著政治派系的日益高漲，我自問留在古巴還有什麼前途可言。我不也在開始的時候不計條件地支持這個不能容忍獨立思考的政權？我在哈瓦那的最後一份工作是為《波西米亞》(Bohemia)雜誌撰寫影評，在那兒我也惹了麻煩。

我在一篇文章裡大膽地稱讚一部古巴短片《午後》(P.M)，它和我的《海灘上的人》一樣，是ICAIC根本不會考慮拍的片子。這部可喜而無政治指涉的短片，是由兩個有天分的年輕人奧蘭多‧吉曼尼茲‧李爾(Orlando Jiménez Leal)和薩巴‧卡別拉(Sabá Cabrera)導的，兩個人都在黑名單上，卡斯楚本人也在他著名的演講「給知識分子」(Words for the intellectuals)中，對此加以抨擊。在此同時，哈瓦那的戲院因少了美國片而呈現的空檔就由蘇聯及其他衛星國家的影片遞補。我因為批評一些蘇俄片，並維護鐵幕內幾乎是反史達林浪潮的新興捷克片和波蘭片，而遭到側目。如往年一樣，電影批評協會在年終開會選出當年十大佳片。第一名「必須」投給契可萊(Chukhrai)的俄片《兵士的歌謠》(Ballad of a Soldier)；但我投給楚浮的《四百擊》(The 400 Blows)。我那票是唯一的反對票。不久我即被《波西米亞》解聘。時為一九六一年，我壓根也沒想到幾年後會在法國和這位我仰慕的導演合作！這是我生命中的一次大驚喜和大收穫。

最後，我決定離開古巴，因為我瞭解到如果我再待下去，會有更不妙的事發生。此外，由於古耶伐拉也排擠我，在電影圈所有的機會之門都對我關閉了。第三次的放逐似乎是我唯一的選擇。

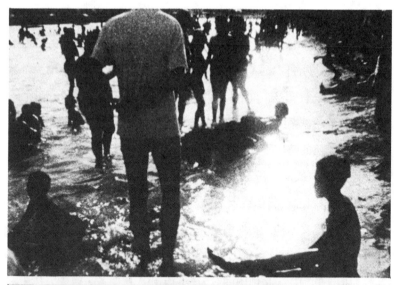

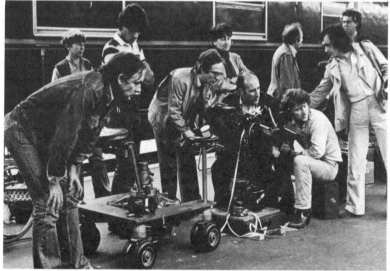

⊙上：《海灘上的人》(1961)
　下：《消逝的愛》(1978)拍攝現場

法國

我那時不想回美國,因為不願涉入美國的古巴流亡潮之中。第一,因為我只是半個古巴人,第二,我受夠了政治放逐。

我躊躇著,哪裡可以有我立足之地呢?哪裏才是我所需要的呢?一九五九年,革命的第一年,有四、五部法國新浪潮的影片在哈瓦那上映,包括《表兄弟》(The Cousins)、《四百擊》、《廣島之戀》(Hiroshima mon amour)。那些影片振奮了我。我承認,在新浪潮之前,法國電影從沒引起我的興趣。在哈瓦那的電影會社裏我相當支持美國片,但是大部分的古巴戲院却常放映法國片,他們認為法國片較具藝術性。舉個例子,我喜歡卡普拉勝於雷尼·克萊(René Clair)❻一千倍。不過這次我真是對新浪潮看傻了眼。以前我心中憧憬的美國電影仍然遙不可及,而且當時正處於一陣危機之中。我應該再解釋一下,我年輕的時候曾跑到好萊塢待了幾個月,在那兒當洗碗工,最後明白了圍繞在美國電影圈外的那道高牆是無法跨越的。

無論如何,法國電影是世界上除了美國電影以外,唯一有著持續電影史傳統的地方。法國無疑地是電影的大本營,像西班牙和義大利之於繪畫,德國之於音樂和哲學一樣。不只是因為第一部活動影像的放映是在法國,還因為法國從未缺過重要的影片。其他國家的電影界就沒這回事了。義大利有長期半開發的階段,德國只冒出了一個短暫的火花叫表現主義(Expressionism)。而西班牙的電影時代尚未來臨。

新浪潮拍出來的電影正投合我的志趣,因為他們也喜歡早期美國電影;換句話說,啓發了我的東西也啓發了他們。我們有同樣的電影資料館背景、寫影評的經歷,而且採用違反當時稱做職業派的技巧。

我覺得他們做的和我在古巴拍的實驗片有些相關,所以忽然想

到，法國電影界或許有我的一席之地。這是個瘋狂的念頭，雖然事實上（只因機緣巧合）它奏效了。所以我到巴黎去，做了三年太老的假學生，只是在大學裏註了冊，有個學生的名義。這樣我才能在大學城裡租到便宜的房間。我教西班牙語課維生，做任何我能找到的工作，而且開始擔心也許我再也不能拍電影了。

在巴黎我唯一認識的電影界人士只有電影資料館的亨利‧朗瓦和瑪莉‧米爾森(Mary Meerson)，是透過哈瓦那電影社的關係結識的。我帶了一卷我從古巴偷渡出來的《海灘上的人》給他們，在科西勒路的辦公室做了私人放映。

「這是真實電影(cinéma vérité)嘛！」瑪莉說。但我從未聽過「真實電影」，顯然我們在古巴也發現到這類的觀念——它就在空氣之中，每個人都可能發現它。如日後所稱的「直接電影」，同一時期好幾個國家的人都在拍這樣的電影。瑪莉立刻打電話給尚‧胡許(Jean Rouch)，他是這一派的宗師。

還好胡許當時尚未啟程前往非洲。他喜歡我的作品，把它選入人文博物館一系列的放映之中，並且邀我參加波波里影展(Festival dei Popoli)，一個在義大利佛羅倫斯舉辦的人種學影展。我以為時機來臨，從影展回到巴黎後，想著自己很快就可以再參加電影工作了。結果什麼也沒發生。沒有人來找我拍電影。為了維生，我又開始教西班牙文，並再參加其他影展。

我帶著《海灘上的人》去了好幾個歐洲城市，倫敦、奧伯豪森(Oberhausen)、艾弗雷斯(Evreux)、巴塞隆納。只要知道全世界各地大大小小影展的組織、會議和日期，一個人可以用很少的經費或不花一文錢度過長期的周遊列國生活。所以我似乎實行了一部分尚‧胡許所稱的「國際行乞」行動。

我同時也受邀於里昂的ORTF(法國電視台)舉辦的直接電影技術研討會。在那時候，輕巧可提、無隔音罩的第一代攝影機——無噪音的Eclair-Coutant(ACL)16釐米問世了，它使手提攝影機、直接收音的拍攝方式成為可行。它也是小型手提收音設備如Nagra，Perfectone等的開端。我在這個會議收穫頗大，因為我得以和來自世界各地、和我同樣對直接電影技巧有興趣的人交換意見。有從美國來的李卡克(Leacock)、潘那貝克(Pennebaker)和梅斯禮斯(Maysles)兄弟、法國的胡許和克利斯‧馬蓋(Chris Marker)❼、加拿大的朱卻(Jutra)和密歇‧布勞特(Michel Brault)❽，和來自義大利的馬里歐‧魯斯波利(Mario Ruspoli)❾。

在古巴拍《海灘上的人》時萌芽的觀念從那時起開始發展、茁壯，尤其在我和胡許長談之後，真是受益良多。到那時為止我對電影攝影的概念大部分還是雜亂的直覺，對既定模式盲目的反對，和他對談後我漸漸在打光、取框及聲音方面整理出一套較細緻的看法，能讓我往前直走，而不是在原地打轉，咒罵前人。

我只知道不喜歡的是什麼，可是不知道該怎麼做才能不掉入舊框框內。有三年的時間，我和胡許及偶爾到巴黎來的梅斯禮斯談論電影理論。這三年來我沒有作品問世。現在我了解到，悲傷、艱困、沮喪能轉化成力量，因為如果我不經反省馬上就投入工作的話，就沒有如此的沉澱。當然，作品才是價值所在，不過有時候靜下心來檢驗自己的想法，看自己和別人拍的影片，是很有幫助的做法。我們該時時提防工作變成沒有新意的常軌。因此我認為太早開始可能是危險的，至少，太早變成一個專業人才，靠電影來混飯吃蠻危險的。在那三年裏我看了很多電影，談了很多關於拍電影的事；我相當嚴苛地反省，因為進入法國電影圈仍毫無希望，我想我也許再也不會拿攝影機了。

一九六四年，當我心灰意懶決定要放棄時，遇見了侯麥和巴爾貝‧舒萊堤。《巴黎見聞》(Paris seen by…)是我投入法國影界的開始。我一直認為攝影工作是晉身導演的手段，從沒想過會以攝影指導作為終身職業。因為在巴黎我得找個餬口的機會，而技術人員的身份似乎較有可能謀到差事，我便以攝影師的名義自處。而後來，原先為達到目的的手段變成了目的本身，我也熱切地投入這個專業之中。

我和侯麥的相遇是很神奇的巧合。當時我因其他事留在《巴黎見聞》的拍片現場。侯麥那段的攝影指導和他起了爭執，突然離開工作崗位走了。製作人巴爾貝‧舒萊堤沒法在現場中找到一個代替人。我毛遂自薦。由於他們沒有別的選擇，便讓我試試看。看過毛片後，他們很滿意，我就拍了剩下的部分——這是這輩子唯一一次幸運之神來到眼前。

教育電台

拍《巴黎見聞》時，我開始為電視台拍一些短紀錄片，因為侯麥那時正為教育電台工作，知道我的財務窘困，為了幫我，侯麥把我介紹給電台的主管。我放《海灘上的人》給他們看。他們喜歡這部片子，要求我用同樣的風格拍一部兒童遊樂場中的情況。所以我拍了《公園》(Public Garden)，導演兼攝影，現場收音。從一九六四到六七年間我總共為教育電台拍了二十五部紀錄片。其中有些到現在我還很喜歡。它們是誠懇的小品，觀眾群不大，是為了特殊原因製作的教育紀錄片，我同時受益良多。我在此實驗了一些日後在劇情片裏用得上的技巧。

在古巴我是用很基本的器材來拍紀錄片。Bolex攝影機一個鏡頭不能超過二十二秒，在法國則用Eclair ACL 16釐米的攝影機，它有電池帶動的馬達，不受此限。在古巴，聲音不是同步的，我得事後自己

重新配；在法國我發現手提式Nagra錄下來直接聲音的神奇和寫實感。

這些為教育電台拍的短片是我首度認真的成果。因為它們是黑白片，我能夠用當時剛上市 250 ASA的Double X和 400 ASA的 4 X底片。我也繼續發展在古巴直覺用上的自然光和反射光。

在這些影片裏我把「自然光萬能」的理論推展到極致。在《科學家的一日》(A Scientist's Day)中，有一個物理實驗室裏的示波器發出微弱但有趣的光線。如果我再加上其他照明，那些光的亮度就會超過示波器，它的有趣圖案也就顯不出來了。為了得到更多光線，我把速度放慢到每秒八格畫面 (正常速度是每秒二十四格)，並要求人物放慢動作，以便在以每秒二十四格放映時能有正常人的動作。這個非正統的方法日後在《天堂歲月》的片段裏發揮的更成功。

在這「某某人的一天」系列中我拍了《醫生的一天》(A Doctor's Day)、《銷售小姐的一天》(A Salesgirl's Day)。我還拍了《車站》(La Gare)，是關於火車站的組織和生活；《倫敦城的假期》(Holiday in London Town)是七部教英語的短片；還有一些關於希臘考古學及中世紀的紀錄片。我嘗試自由地工作，用輕巧的設備盡量捕捉自然光之美，不加矯飾，而使自己進步許多。因為主題的多變及要求量大，很多問題就產生了；藉著解決這些問題我學到了日後拍劇情片很管用的經驗。例如，在中世紀和古希臘的歷史片中，我發現到，希臘藝術是不能用廣角鏡來拍的，因為會有光學上的扭曲，破壞希臘觀念中應用廣泛的比例和平衡。相反地，廣角鏡頭的扭曲對哥德藝術不但無害反而有益，好像那些教堂的建築師曾用廣角鏡的視野看過，更增添了那些垂直線條一飛沖天的氣勢。

在《科西嘉》(In Corsica)一片中有個為聖約翰而舉的營火。在結尾

◉《天堂歲月》(1976)拍攝現場

的鏡頭我用火光來拍，沒加人工燈光，用鏡徑大的鏡頭，並使底片強迫顯影。幾年後在《天堂歲月》裏我也用了同樣的方法。

　　這些影片和我在古巴的舊作一樣，並不是每部都能達到我想要的效果。有時候我錯得很離譜。不過從錯誤中學習是很重要的步驟，而且最好在這錯誤不至影響大局的時候就犯過。這就是在籍籍無名的短片中能無虞地犯錯的好處。簡而言之，在一九六五到六七年間為法國教育電視台拍片時，我奠下了所謂職業的水準。

❶佛利茲・朗(Fritz Lang,1890-1976)，德國導演，二〇年代表現主義大師，作品有《大都會》(Metropolis)、《最後一笑》(The Last Laught)等。

❷保羅・列尼(Paul Leni,1885-1929)，美國導演，重要的表現主義導演，作品有《The Cat and the Canary》、《The Chinese Parrot》、《The Man Who Laughts》、《The Last Warning》等。

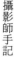

❸穆瑙(Friedrich Wilhelm Murnau，1888-1931)，德國導演，作品有《吸血鬼》(Nosferatu le vampire)、《浮士德》(Faust)、《日出》(Sunrise)等。

❹馬雅·德倫(Maya Deren,1908-61)美國前衛電影的重要人物，作品有《下午的羅網》(Meshes of the Afternoon)、《夜晚的眼睛》(The Very Eye of Night)等。

❺梅卡斯兄弟(Adolfas Mekas & Jonas Mekas,1925-　　,1922-　　)，生於立陶宛，五〇年代移民美國，是活躍的地下電影工作者。

❻雷尼·克萊(René Ciair,1896-1981)，法國導演，1924年以實驗電影《幕間》(Entr'Acet)一舉成名。作品有《巴黎屋簷下》(Sous les toits de Paris)等。

❼克利斯·馬蓋(Chris Marker,1921-)，法國導演，1963年以《美好的五月》(Le Joli Mai)獲得威尼斯影展新人導演獎。作品有《西伯利亞來信》《Letter From Siberia》、《遠離越南》(Far From Vietnam)、《智利之戰》(The Battle of Chile)等。

❽尚·胡許(Jean Rouch,1917-)、朱卻(Claude Jutra,1930-)、密歇·布勞特(Michel Brault,1928-)，三人皆為「真實電影」(cinema vérité)健將，其中胡許為「真實電影」鼻祖。

❾馬里歐·魯斯波利(Mario Ruspoli,1925-)，法國導演，作品有《les Inconnus de la terre》、《Regards sur la folie》、《la Fête prisonniere》等。

巴黎見聞(Paris vu par…)

導演：艾瑞克・侯麥(Eric Rohmer)、尚・胡許(Jean Rouch)、尚・杜謙(Jean Douchet)、高達(Jean-Luc Godard)、夏布洛(Claude Chabrol)、波烈(Jean Daniel Pollet)，1964

　　《巴黎見聞》由六段短片組成的，每段由不同的新浪潮導演和攝影師完成，在巴黎不同的地方拍攝，每人拍攝的觀點也不同。這部片子花了好幾個月才完成，因為我們是用一種經濟的方法來工作：利用週末或大家有空的時候。巴爾貝・舒萊堤是促成並製作這部不尋常影片的功臣。

　　這部片子是個冒險的合作，所以沒有人支酬。舒萊堤與侯麥正需要一名不支薪的攝影師，所以他們不能太挑剔。我當時因為籍籍無名，而且缺少移民文件與合法工作許可，便成了最佳人選。

　　我完成了侯麥的部分：Place de L'Étoile，尚・杜謙的Saint-Germain-des-Prés也是我負責的。但我同時也和高達、夏布洛、波烈合作過。一旦拍攝工作完成，我就着手設計其餘的鏡頭和場景。基於法律上的因素，我不能列名於演職員表上。

　　《巴黎見聞》由16釐米拍攝再放大成35釐米。這是「真實電影」的重要契機，我們認為專業電影也能用16釐米來拍攝。我們想把16釐米拍攝紀錄片的技巧運用於劇情片上，這得感謝Eclair-Coutaut ACL 16釐米攝影機的革命性發明，因為它輕巧、易攜帶又幾乎無雜

音。

雖然這是個有趣的實驗，我們還是深感技術性的東西有很多地方需要改進。例如感光乳劑的顆粒在大銀幕放映時就變得清晰可見。雖然有些人喜歡這種不同於當時影片的效果，但我確信《巴黎見聞》如果用 35 釐米來拍會顯得更自然，效果更佳。

只有尚・胡許的部分，確實利用了 16 釐米的特性，而不可能使用 35 釐米來拍。他的戲是由兩個不剪接的鏡頭一氣呵成拍出來的，用手提攝影機跟著主角由公寓的一個房間到另一個房間，然後進電梯，再到街上，用的都是現場的聲音。

舒萊堤 (整個計畫的靈魂人物) 最後也承認 16 釐米只是一種創作態度，一種心態。後來我們才瞭解到，我們搞混了形式和態度。問題並不在於用的是 16 釐米或 35 釐米，而是看事情的方法。

我們拍片時只帶了很少的器材，事實上，如果用 35 釐米來拍的話，器材會更輕巧些，因為 35 釐米的底片更敏感，燈光不需太多。後來用 35 釐米拍的《女收藏家》，就沒有用到《巴》片裏那麼多燈光，那時候 16 釐米的感光乳劑只有 16 ASA 的敏感度，結果我們只能在燈光上玩花樣──打很強的光。這無異是背棄了當初的目的。如果我們偏愛 16 釐米，那是以為有更多的自然性和寫實性。即使現在 16 釐米的敏感度已經提高了不少，但如想在日後放大成 35 釐米時能有清晰的影像的話，還是需要很多燈光來配合鏡頭的光圈。

簡而言之，我們為即興式的 16 釐米辯護而與 35 釐米對抗，有點像《伊索寓言》裏的狐狸，說它採不到的葡萄是酸的。基本上，我們是在製作我們所能做的電影，想辦法在事後找到理論上的根據。但是，我很快就叛變而加入「敵方」。我終於了解我再次為一個不值得的理由而戰，所以很快地就放棄了 16 釐米，直到它的技術更成熟時才加以考

慮。16 釐米在本質上並不是一種拙劣的形式，不像一個有缺點的計劃那樣不能挽回。這就是爲什麼需要把 16 釐米放大成 35 釐米的原因。

　　無論如何，《巴黎見聞》對我們來說是個難忘的經驗，一個上好的實驗機會。對我而言最重要的是我藉此踏入了法國電影界。

女收藏家(La Collectionneuse)

艾瑞克‧侯麥(Eric Rohmer)，1966

　　《女收藏家》是我第一部劇情片，我對它情有獨鍾。在這部片裏我發展了一些在短片時期萌芽的想法。對我而言，《女收藏家》像個宣言，它包含了所有我日後會加以發揮的構想，由於攝影方面大異於過去的彩色片，而廣受矚目。部分原因是由於我們沒有足夠的資源。這部電影保持了一種「自然的」面貌，因為我們只有五個溢光燈。侯麥、舒萊堤、狄葛拉夫(Alfred de Graaff)及我充當臨時燈光師，架設我們僅有的幾個燈，或就是拍景物原來的樣子。這不僅是為節省而做的讓步，也是因為我們全都贊成這種方法。為了進一步削減經費，我們甚至住在拍片現場聖托培斯(Saint-Tropez)的房子裏。

　　有段時間侯麥想拍他的第四部道德故事，但找不到適合的製作人。後來由舒萊堤領導的一群人，包括我在內，決定一起冒險合作這部影片。由於缺乏經費，我們不得不變些戲法。通常我們只拍一次，所以侯麥得一次又一次地排演，直到他對演員有把握了才拍。這種方式使我們把拍攝比例(毛片和正式影片的比例)維持在 1.5：1 左右。破紀錄了！（當然，有些演員因此而抱怨。例如拍《慕德之夜》時，尚-路易‧特釀狄罕Jean-Louis Trintignant反對彩排這麼多次，認為這樣會失去他演出時的自然性）。

　　在一些交互剪接鏡頭(cross-cutting shots)裏，侯麥不像一般的程

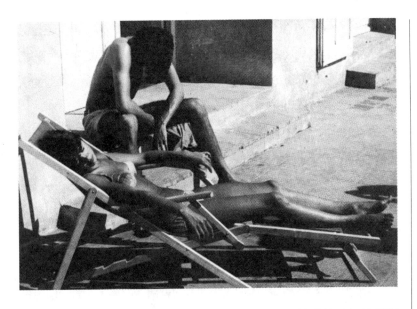

序先拍整段戲裏的一個演員，再拍另一個演員，然後剪接時把他們組合起來，而是只拍他認為必要的——講話或聽話的人——這樣在剪接時就不會有重覆的鏡頭，一切都在他精密計算之下。《女收藏家》只用了一萬五千呎的負片，沖片時人們以為這是部短片。在這方面侯麥就像布紐爾(Buñuel)，把每一場戲都在事前仔仔細細考慮過。

　　最初我們想用 16 釐米來拍這部片，經過多次討論後決定採用 35 釐米。這是個幸運的決定，因為這部影片氣氛上的細微差異不是 16 釐米能表現出來的。通常一個導演把 16 釐米換成 35 釐米，拍片的方法也會跟著改變，可是我們覺得可以用拍 16 釐米的方法拍《女收藏家》。而且這個構想在這部片中完全得到了證實。效果已被視為不重要的形式，只有在 35 釐米的彩色片中我們才能盡情使用伊士曼負片的效果。這種底片的敏感度使我們在燈光上有高度的自由，也節省了開銷。

　　我認為Eclair Cameflex(一種手提式 35 釐米攝影機)並不比不加隔音設備的 16 釐米攝影機重，而且如果要配音的話就更沒有理由用

Eclair Coutant 16 釐米攝影機。如果每個鏡頭只來一次，最後還是得花錢，因為放大成 35 釐米也是一筆費用。侯麥認為這是個很好的挑戰，他喜歡底片不夠這個威脅。嚴格的事前預備及把器材、精力的消耗都降至最低是他的原則。

對於搞電影的人來說，有大筆的預算、可以任意運用燈光是個很大的誘惑。而緊縮的預算卻使攝影指導得快速地工作，並想出各種簡單的應變之道。它也可使場面看來不那麼造作，但如果成本很大，又有充裕時間編造複雜計劃時這是很可能發生的。侯麥對外景的想法很實際，頗有美學概念：他不讓演員待在陽光下講話。在侯麥的電影裏演員常在同一地點說上一長串話，所以如果在陽光直射的地方拍，會有很大的限制。當太陽移動時光源的方向就隨著改變。假設一個場景實際發生的時間是十分鐘，太陽方向的改變就會成為明顯的疏漏。我們得中斷，等到明天同一個時間再拍才能連戲。另一個方法是從開始就用弧光燈來代替日光，這樣可以使光源保持在同一個方向。但弧光燈是人工的，而且這個景很可能在結束時冒出兩個光源來，一個自然的，一個人工的，且來自相反的方向。當然，也可以拿遮板擋住太陽，可是那樣會使情況更複雜。侯麥的意見是讓演員待在枝葉茂盛的樹下，這樣安排也較寫實，因為人們很少待在大太陽下坐著說話，除非是在海灘。我們研究過陽光移動的路線後，在樹下找到一塊整天都陰蔽著的地方，這樣就有一整天的工作時間。

拍此片時我們沒有燈光組人員。但也因為如此，畫面顯得非常自然。有些景是在很晚的時候拍的，太陽下山了，沒有其他光源，柯達的感光乳劑(emulsion)5251 效果也沒有今天的好，只有 50 ASA 的敏感度，卻意外得到很好的畫面。有些夜晚的場景，像派屈克(Patrick Bauchan)醒來捻亮一盞床頭小燈，因為女收藏家(Haydée Politoff)

發出聲響把他吵醒了，拍攝時就只有這盞小燈的光，沒有其他光源。這種場景在今天的電影裏是很普通的，但在當時却是大膽的嘗試。在拍這場戲時，光圈開得很大，我知道到這種底片是很敏感的，它適用的範圍比柯達小冊子上的指示還大，也就是說，即使測光器上顯示光線不足，底片還是可以感光。僅以攝影而論，這些場景是全片最佳的。大概因我初生之犢不畏虎所做的大膽嘗試。我沒有當過誰的助手，所以那種流行在專業主義間害怕失敗的心態並沒有影響到我。

　　但我有其他的難題。黃昏時拍的戲有一種強烈的橙色主調，當我們在沖片室裏看光的時候（第一次正式看光），技術人員不瞭解我的用意而想要修正顏色，把橙色去掉（在那時主要的暖色調都不被採用，認爲那會使人臉看起來像蕃茄）。想要說服他是不可能的，所以我只好專斷地做。結果大家喜歡這部片子，它得了幾個獎，也受到廣泛的討論，在此之前我是不被沖片室重視的，因爲我籍籍無名，而一旦影片成功，事情就改觀了，連帶著暖色調也成爲一種流行。從事電影的人在開始時要面對的困難之一是必須和這些技術人員對抗，他們從不理會影片中的美學意涵，只遵照手冊中載明的規則行事。

　　我也把在古巴拍的短片中用鏡子打光的方法引介到法國電影圈。我的原意是把這個方法和古達的配合在一起。古達把強烈的溢光燈打在天花板上讓它反射下來，能避免產生明顯的陰影。而攝影棚內的燈光，就很容易看出光線打來的方向和造成的陰影。這種燈光應該是在劇院內或是商店的櫥窗裏，絕不是在家裏或日光下。古達的打光風格是我所欣賞的，也是攝影師如卡提‧布烈松(Cartier-Bresson)和一些義大利攝影師像阿爾多和狄‧范南梭採用的。這種打光方式用鏡子來輔助會更成功。我並不把鏡子反射出來的明亮光線直接打在演員身上，而是將它反射到天花板或白色牆壁上，造成一種柔和的光線以更

接近真實。

這種技巧用在彩色攝影上就更有趣了，因為陽光中包括從藍色(冷調)到紅色（暖調）的各種色調。正午時，陽光中各色光譜的強度一致，在攝影中稱為正常色溫。電燈的光線中有紅色主調，在早期彩色影片的實驗裏（黑白片沒有這類問題），用電燈來打光時人的臉就一片通紅（如果片子是在清晨或黃昏時拍的，那時的陽光也有紅色主調。人眼會自動調整過來，所以我們察覺不出，但底片不會調整這種差別）。所以，製燈業者在燈上加了藍色濾鏡，使它的光接近太陽光譜。理論上，用這種電燈就可以在白天拍室內的戲，但實際上一直有主調存在。這時轉成黃色的，這就是為什麼很多影片裏演員的皮膚上——那裡的扭曲最明顯——會有種不自然的感覺。和電燈光源比起來，用鏡子反射太陽光的好處是它很明亮，更重要的是，它幾乎和室外的陽光一模一樣。因此，室內和室外的色調才更一致，反射的日光和窗戶中望出去的日光幾乎具有同樣的品質。用鏡子反光還有一個很重要的優點，就是它不會產生電燈光的高熱，所以演員和工作人員可以有個較舒適的工作環境。

我還不完全是內行人，所以有時候我發現的過程是基於無知，但這無知也造成新的嘗試。我的策略是只在適合的地方用鏡子，例如在夏天，或在陽光充足的地方如聖托培斯，或在一樓的房間、平台上，鏡子才有地方架設。但如《婚姻生活》(Bed and Board)，是冬天在巴黎一間五樓的公寓裏拍的，這時電燈光源就是唯一可行之道了。我在鄉間工作時，盡可能地利用鏡子。當然，有時候它並不是便利的器材，因為太陽一直在移動，反射的光線也就一直改變方向。因此必須要有人看著鏡子，隨時讓它保持正確的反射角度。所有燈光組的人員都抱怨，因為他們發現一旦架設好就沒事的燈光容易多了，可是沒有光線

能和日光之美相比。我常可以在某些事上說服侯麥，但他一定要充分瞭解並同意才可能照做。在這方面他不像其他導演，他們通常放手給攝影師去做，甚至不看觀景器。侯麥最強調的是，他電影中的人物必需有眞實感。影像是很有說服力的。侯麥的標準是如果畫面上出現的人物和日常生活中的人相仿，就會是有趣的。所以我盡量保持不造作的畫面，甚至演員也不上粧，除了那些平時就化粧的女人。結果，每件景物都還原到原貌，人物也顯得很有說服力，不像是杜撰的。

在選擇焦距的深度前我總會和導演商量。我通常能幸運地和那些與我意見一致的導演合作。和侯麥合作，不需用到深焦和淺焦，因爲我們事前就一致同意用 25 釐米到 75 釐米的鏡頭。通常是用 50 釐米，因爲那比較像人的視覺。我最常用的三個鏡頭是 50 釐米、32 釐米和 75 釐米的。我們也用變焦鏡頭(zoom)，但很小心。在以後的片子則完全捨棄不用。由於沒有軌道的設備，有些移動的鏡頭是在汽車上拍的，另一些則用變焦鏡做次等的代替品。

總結我在《女收藏家》中用到、而在日後繼續受益的技巧有：盡量利用自然光，讓事物呈現本來的面貌不要做太多變動，在重覆的場景中用不同的鏡頭來拍，以及用不同的色調來區分白天、黃昏和夜晚。

有一次爲了省錢毛片沖成黑白的，而且還沒配上聲音，一位著名的製片人看了以後很感興趣，就補足了我們還欠缺的經費把它沖成彩色，並配上聲帶。撇開少得可憐的預算不談，《女收藏家》的結果比我們預期的更好，原本以爲只有少數人會來看，結果卻吸引了大批觀眾。事實上，它成功了，在巴黎的中心電影院(Gît-le-Coeur Cinéma)連映了九個月。同時也贏得柏林影展銀熊獎。舒萊提和侯麥成爲獨立製片人，而影評人也開始注意我的作品。

瘋狂賽車手(The Wild Racers)

丹尼爾‧海拉(Daniel Haller)❶、羅傑‧考曼(Roger Corman)❷，1967

　　我的第二部劇情片是《瘋狂賽車手》，一部美國人製作、於歐洲拍攝、由丹尼爾‧海拉執導的片子。我的頭銜是攝影指導，但另一位攝影師丹尼爾‧拉坎伯(Daniel Lacambre)做了很多工作，令我覺得演職員表上只出現我的名字是不公平的。因此我要求把拉坎伯和我的名字並列。我們五週內馬不停蹄地在法國、英國、荷蘭和西班牙等地拍片，像遊牧民族般到處跑，真是件新鮮刺激的事。

　　毛片看來還不錯，可是我覺得剪壞了。也許這次海拉受到勒路許(Lelouch)❸或甚至雷奈(Resnais)的影響，因為《瘋狂賽車手》在某些方面的知性作態和這部實際上是B級影片的東西頗不搭調。也許這只是海拉的實驗，他後來拍出了更成功的片子。

　　羅傑‧考曼製作這部影片。我不知道他是不喜歡這部片子還是有別的事要忙，最後他把片子賣斷並且把自己從演職員表上除名。但在製作時，他也導了約三分之一的戲。我們有兩架攝影機：海拉和拉坎伯拍某些場景，考曼和我則拍另一些，或調換過來。考曼是個了不得的人，像是個發電機。看到他在短短五分鐘裏安排好大車禍的場面，大刀闊斧地刪除畫面中多餘的東西，或是填補不足，以及在小山丘似的雜物堆裡做著粗重而棘手的活兒，真是開了眼界。我們從他身上學到好多東西：製片技巧、快速工作的祕訣，瞭解到花了一大堆時間在

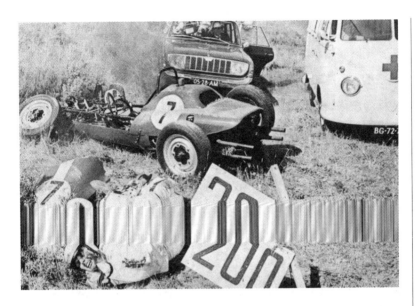

一個場景上，畫面不見得會更好。侯麥和舒萊提也間接地從他身上學到東西，因爲我會在中間傳遞訊息。考曼是獨立製片人，被人稱做「B級影片之王」。他或導或製作了一百部這類影片，並引起影評人的注意，尤其是關於愛倫坡(Edgar Allan Poe)的故事。不管外界怎麼說他，他製作了大量具有視聽品質而不做作的影片。

我提過了在這部片中我有個攝影伙伴。事實上我不贊成這項分工，因爲現在燈光已較容易控制了，攝影指導變得沒那麼多事可做。通常他要做的事只是說：「就照這樣子拍。」還有什麼呢？有時甚至無事可做，因此我想自己設計畫面。但是《瘋狂賽車手》進行得很快（有時我還在打燈光，攝影師就在拍下一景了），在這種情況下用兩個攝影師倒還有道理。無論如何，在大多數情況下如果一個攝影指導不想親自操作攝影機，是因爲這樣做比較舒服。他一大早就到達現場，設置燈光，而所要做的僅只於此。太棒了！但事實上只有操作攝影機的人確實知道攝影是怎麼回事。

對我來說，截取畫面(framing)是難以定義的，也不容易解釋得清楚。攝影機操作員可以藉著移動攝影機來了解它，也能得到有關操作的重點，但這和截取畫面的細節仍有不同：截取的藝術在於把一小吋畫面向左移一點或向右移一點。這樣解釋也許太拘泥於小節，但事實上你要的畫面很少會乖乖得出現。一個負責燈光的人如果不時時注意觀景器裏的指標，而被其他事情分了心，就很難確實地平衡各種差別。所以即使沒有發生大變化，我們也會發覺畫面裡的一部分忽然亮了些。就我而言，除了親自動手操作機器，沒有別的方法可以精確地權衡取捨。製作影像的人除了要注意光線的平衡外，還得注意顏色和線條的平衡。如果畫一幅像委拉斯蓋茲(Velázquez)❹的「侍女」(Las meninas)一般的畫，只取它抽象的形式，就像畢卡索(Picasso)畫的，線條像打在人物和佈景上的光線一樣重要。一個只管打光、而不管截取畫面的攝影指導是不負責的。

《瘋狂賽車手》中的燈光領班是個曾在好萊塢跟過不少名導的美國人，一個真正的老頑固，有著滿腦子「行銷技倆」和戰爭故事，有些我不得不承認是挺管用的。在美國，是由燈光師來準備燈光。當攝影指導進棚，燈光已完成了一大半，他只需修正。但這位先生所做的和我想要的剛好相反。所以我的工作不是打光而是「關燈」，因為他會設置很多燈光，而我得把它們一一關掉。有一天我對他說：「別在我來之前弄燈光了。」他馬上跑到海拉和考曼面前批評我，說我不懂自己的專業。痛苦來了，因為毛片得在美國沖印，我們沒人看得到。那邊的人說我得多用點燈光。我不得不下決心：不是他走就是我走。幸運地，考曼再次肯定了他對我的信心。這是他的長處。在美國，是他給了彼得・波丹諾維奇(Peter Bogdanovich)❺、柯波拉(Francis Ford Coppola)、勞勃・湯尼 (Robert Towne)、傑克・尼柯遜(Jack Nichol-

son)及勞勃・狄尼洛(Robert De Niro)等人機會。

《瘋狂賽車手》是一次難得的經驗。我欣賞美國製片人的開創性，他們的風格和我們的不同，尤其在處理劇本的自由上。他們可以在三個星期後重拍交互剪接裡的一些鏡次，並且是在不同的地方。法國人對這種事比較謹慎，而傾向照著順序來拍。我也學到工作中的機動性和隨機應變。並看到美國演員的原則──他們較少抱怨，而把一再重來視爲理所當然。

《瘋狂賽車手》是一部關於賽車世界的動作片，不過它仍然是相當普通的片子，對白尤沒有可觀之處。也沒有我們預期的賣座。它只對那些因此而獲得工作機會的歐洲人有些用處。不過我們眞的很高興拍了它。

❶丹尼爾・海拉(Daniel Haller,1926-　　　)，美國導演。原爲美術指導，和羅傑・考曼(Roger Corman)合作多年。

❷羅傑・考曼(Roger Corman,1926-　　　)，美國製片人兼導演。曾與柯波拉、丹尼斯・哈柏(Dennis Hopper)、彼得・波丹諾維奇(Peter Bogdanovich)、傑克・尼柯遜(Jack Nicholson)合作，是個善於發掘新人的名製片人。

❸勒路許(Claude Lelouch,1937-　　　)，法國導演。作品有《男歡女愛》(Un Homme et Une Femme)、《戰火浮生錄》(les Uns et les Autre)等。

❹委拉斯蓋茲(Diego Rodriguez de Silva Velazquez,1599-1660)，葡裔西班牙畫家，1622 年成爲西班牙宮庭畫家，前期作品顯示他偏愛以自然主義的方式表現強光照射下的物體。

❺彼得・波丹諾維奇(Peter Bogdanovich,1939-　　　)，美國導演，原爲影評人，文章散見《電影文化》(Film Culture)、《村聲》(Village Vioce)。1970 年以《最後一場電影》(The Last Picture Show)成名。其代表作有《紙月亮》(Paper Moon)。

更多(More)

巴爾貝・舒萊堤(Barbet Schroeder❶)，1968

　　感謝《更多》，因爲這部片子，我攝影指導的生涯——一個不是我原本想追求的工作，得到驚人的進展。所有我在歐洲拍的片子裡，《更多》是最受歡迎的一部。在法國上演時得到全年賣座冠軍。他們說：「你本人會像這部片子一樣成功。」自《更》片後，製作人爭相邀約我。

　　我總是和那些在美學上與我相容的電影從業人員合作，因爲在所從事的工作上我們已有選擇性的接近。那時我身處在一群境遇和我相似的人之中，我們都默默無聞。例如巴爾貝・舒萊堤就從沒有在商業電影中插過一腳。巴黎並不如人們想像的大，所以我會躋身新電影的行列也是很自然的，雖然到今天我也拍其他類型的電影。我並不反對通俗影片，我們必需記住票房的締造是因爲有觀眾願意花錢買票來看。我是電影社出身的，所以早期的興趣是製作少數人看的影片、實驗片。但我的視野在此後拓寬了，我認爲一部有藝術價值的影片最好還能多多吸引觀眾。這也就是《更多》的情況。

　　我喜歡告訴製作人嚴格說來我不算是技術人員，好讓他們嚇一跳。我喜歡站在編導的一邊，和他們一起完成一段對話。我對於只是打開攝影機開關並沒多大興趣。有時候我故意反駁導演的意見，因爲我知道當他向我解釋時更能釐清自己的想法。我是在有計畫的方式下

說謊。在《更多》中我必須以這種過程來和舒萊堤合作，因為這是他的第一部片子。我設法說服他必須拍夠多的毛片以供選擇，每一個鏡頭得多來幾個鏡次(take)，增加攝影機不同的角度，即使得冒拍得太多、有太多種選擇、太多種觀點的險。對一個初學者而言，最謹慎的做法就是手上盡可能多拿幾張牌。

　　有時候我把自己視為導演的助手，因為和導演的工作比起來攝影實在算不了什麼。在《更》片中舒萊堤要求我在佈景方面多負點責任。我同時還喜歡參與剪接的工作。畢竟我的第一志願是當導演，也許因為這個原因我覺得和他們的想法很接近。在任何情況下，巴爾貝都把我的名字列在藝術指導上。

　　有些我參與的影片不會在這本書裏提起，因為那些導演把我當做機器裏的一個齒輪。但楚浮、侯麥和舒萊堤是謙虛的人。有個令我吃驚的事實是，那些愈有天份的導演愈肯聽其他工作人員的意見。我喜歡以合作的方式來完成影片，因此巴爾貝‧舒萊堤是我最樂於合作的

導演之一。

　　舒萊堤最感興趣的是創造活動中的冒險成份。他既是製作人、催化劑，也是導演和演員。他是各項才藝俱備的全能導演。從《電影筆記》的影評人開始，並在尙・胡許的《巴黎見聞》和高達的《卡拉比尼》(Les Carabiniers)中演出。他在每部片中都全力以赴。爲了製作《女收藏家》，他甚至因而負債。他是第一個相信侯麥才華的人。侯麥的揚名立萬是遲早的事，可是若沒有巴爾貝對他的信任和器重，也許要過更久人們才會知道這個人。在《獅子座》(Le Signe du Lion)票房失敗後，沒有人肯相信侯麥。當楚浮、高達和夏布洛都成名時，他們的良師、前輩——侯麥，和同是筆記群的巴贊，却被遺忘在後面，好像是再無機會拍電影的理論家。是舒萊堤給了侯麥機會，讓他拍第一部道德故事。

　　有一天舒萊堤告訴我他有個構想，希望自己來導，在此之前他只是個名氣響亮的製片。起初我半信半疑，因爲在電影圈幾乎人人都有好幾個從不會實現的腹案，即使是燈光師或化粧小妹都有。巴爾貝給我看《更多》的腳本，我讀了以後發覺棒極了。它已被擱置兩年了，因爲沒有人願出資來拍。最後他湊到一點小錢，我們馬上就召集工作人員，雖然人數不多，最起碼我有了一名燈光師和一個攝影助理。

　　當時市面上根本沒有現在電影攝影的高明晰度鏡頭，至少沒有爲35釐米攝影機而做的此類鏡頭。在《更多》中我第一次用了尼可(Nikor，本爲靜態攝影鏡頭)　特爲Cameflex攝影機改造的鏡頭。這種鏡頭有f 1.4的鏡徑，拍晚上的街道也不必額外燈光。有一種新的柯達感光乳劑，當時在法國還買不到，可以達到100 ASA的敏感度。我們從美國偷渡來十捲一百二十米這種新底片(5254)，用來拍夜景。拍戲時的燈光只有街道上的路燈，而令我驚訝的是竟然什麼都可以拍進去。

這眞是革命性的成功！我們做到了以前黑白片才可能有的敏感度。用同樣的底片在伊比薩(Ibiza)拍薄暮時分的戲，當史提芬（克勞斯•古恩柏Klaus Grünberg飾）在等艾思特拉（敏茜•法摩Mimsy Farmer飾）帶藥來。演員走出海濱的房子，手裡拿著一盞煤油燈，因爲當時沒有電。我們沒有用 85 濾鏡，就這樣設定光圈。背景是暗藍色的，煤油燈光照在他身上、臉上，顯出橙色調來。除了煤油燈和黃昏的天色，沒有其他光源。這個寬鏡徑鏡頭和敏感底片的新組合對我日後很有用處，尤其在拍《天堂歲月》和《藍色珊瑚礁》時。

晚上拍片其實也不難，因爲都是很短的片段。我們想做一個特殊效果的插曲：巴爾貝想拍出一天結束時的情形。這場戲在燈光弄好可以正式來以前，排演過幾次。因爲我們不能用數學般精密的公式計算，也缺乏經驗；所用的方法就是同一鏡頭拍好幾次，例如，一次在晚上八點，一次在八點十分，然後是八點十五，最後八點二十分再來一次，那時已沒什麼陽光了。通常最後一次是最好的。在《女收藏家》中有幾場薄暮時分的戲跟這個很像，拍遠處的房子，燈光從房子裡打，外面的景物是藍色調的。那時我們也沒用 85 濾鏡。但在此片中我們更進一步。

攝影師常怕沒有足夠的對比，那樣對焦及景深都會不足。在當時(1968)，拍電影時用拍硬照的最大光圈是很冒險的。除了那個尼可 50 釐米鏡頭，我們其餘的設備是由一個老舊磨損的Kinoptik鏡頭和一台借來的Cameflex攝影機所組成。這些有缺點的器材在光學上的精準度令人懷疑，它的內部好像已裝了一個散光濾鏡似的。我們試著利用這種限制來造成圖畫般的效果，所以影片呈現出一種後來影評人所讚賞的印象派視覺風格。

我們也有一個變焦鏡頭，但不常用，在大風暴那場戲裡有一個笨

拙未妥善運用的變焦鏡頭，我想會在剪接時刪掉的，它的作用只是讓我能不受干擾地迅速從遠景推到特寫。我猜舒萊堤會剪掉這個鏡頭的中間部分，只留頭和尾，不考慮其間的承接問題。其實，他在其中看到了一種他喜歡的模糊效果。我告訴他這會壞了我的名聲，如果他事前說明這是個必要的變焦鏡頭，我會做得更仔細，因爲這和我本來想做的頗有差距。但當我看過粗剪後的毛片，我知道舒萊堤這次又對了。這個拙劣的變焦鏡頭增加了全片最狂暴場景的戲劇性。

我想說些參與《更》片場景佈置的心得。在劇本裡有一場戲男主角發現他的女朋友和另一個女人在床上，情景曖昧不明，最後鏡頭結束在她們兩人身上。劇本中這個景況被描寫得很糟糕。爲了避免粗鄙，我們用了蚊帳，也就是在景前加上一層遮蔽物。這種謹慎在今天看來或許好笑，可是在當時電影中，裸體仍算是大膽的。遮蔽物可以激發我們的想像，而且這是一個經濟有效的主意：蚊帳吸收了很多光而使畫面恰如其分地昏暗。這個景很受到讚賞。我們在鏡頭允許的最大光圈(2.5,2.3)下拍了這個鏡頭，光線來源是窗子和鏡子。

大體上我不喜歡用廣角鏡頭，因爲它會扭曲眞實的影像。但在《更多》的一些外景戲裡我可以無後顧之憂地用它。拍建築物用廣角鏡頭得非常小心，當你拍到直線時，光學上的扭曲就變得明顯。此外，如果用廣角鏡頭拍或石頭而使它們看來有些奇怪倒無所謂，因爲自然界中本就有許多奇形怪狀的東西，所以它們看來也像眞的。拍這些戲時我們用了一個 18 釐米的廣角鏡頭，那時主角和攝影機離得相當遠，而懸崖峭壁看來眞的變得更大更具壓迫感，整個畫面像印象派的藝術。

陽光在此片中非常重要，幾乎扮演了另一個角色。有一個在片頭打上演職員表的畫面是我拍的少數變焦鏡頭中最喜歡一個。我把太陽放在畫面中央，變焦鏡頭推進的時候就產生一個個明亮閃動的圓圈。

雖然在影片裡這應該是地中海火辣辣的太陽，實際却是幾個月後在法國的馬特山(Montmartre)拍的。有些小塊的雲間歇地遮住太陽，使拍攝較容易。另方面來說，我們在伊比薩拍的太陽却不夠好。因為太陽很難拍。如果用濾鏡來捕捉它的強度，會拍成月亮，因為天空都變暗了；而不用濾鏡底片却會燒壞，而且太陽的整顆球形也拍不出來。

像《女收藏家》一樣，我也用鏡子反射陽光來做為室內的光源。由於在伊比薩的房子是純白的，使這件工作容易得多。反射而來的光很乾淨，沒有受到其他顏色的污染，不致於影響到光譜。

大體說來，《更》片比《女收藏家》更複雜，因為它場景變化多，而且風格壯觀。例如，有一景一部車亮著車頭燈衝下伊比薩的街道，有幾秒鐘必須拍到兩個人正在點煙。這個鏡頭中我們就得用更強的燈光來代替原先的車頭燈。我發現在《瘋狂賽車手》裏考曼的快速技巧和經驗很有用，因為《更》片實在是讓人絞盡腦汁。

這部片子和《女收藏家》一樣是用不加隔音罩(blimp)的Cameflex攝影機拍的。換句話說，所有的音效和對話都是後來加上去的。這給了影像更大的活動性。這就是義大利電影視覺優勢的祕密之一（雖然義大利電影的聲帶通常都很平淡而品質低劣）。無論如何，對我們來說這是個天大的好處，可以不去管麥克風是否不小心露出來，或是因為錄音不清楚或突然冒出來的雜音而重拍。沒有隔音罩的攝影機輕得多，我們可以更容易、更機動地移動它，或重新設定位置。

我們很幸運地在十月及十一月的天氣裡拍。剛到達伊比薩時，天氣還很好。幾星期之後風就變大，天氣也變冷，冬天來了。在銀幕上看來幾乎過了一年，這正合我們戲中時間的發展。

我清楚記得《更》片在坎城影展所引起的騷動。上演時票房和影評兩方面都很成功。弔詭的是，這部英語發音的影片在英、美兩國都沒

有那麼受歡迎。

●巴爾貝・舒萊堤(Barbet Schroeder,1941-　　)，法國導演。曾任高達《卡拉比尼》(Len Carabiniers)副導演，1964 年創設電影公司，製作侯麥的「六個道德故事」。

慕德之夜(My Night at Maud's)

艾瑞克‧侯麥(Eric Rohmer)，1969

　　有些影片裡色彩不是不可少的，甚至該完全捨棄。這個原則完全適用於《慕德之夜》(另一部用黑白拍的片子《瘋狂賽車手》我就沒那麼肯定了)。現在電影通常是拍成彩色的，有些導演爲了特殊原因才用黑白片拍。我很幸運地受邀來拍這段時期最後一些重要黑白作品中的兩部。直到最近我才又重溫黑白片的舊夢，那是在楚浮的《激烈的週日》(Confidentially Yours)裏。

　　從美學的角度而言，這次回返到黑白片是絕對有道理的。僅是因爲票房的原因而不考慮黑白片種種優點很可惜。很顯然地，彩色片提供了豐富的顏色，也增加了更多可運用的元素。但是用黑白或彩色的選擇應該呼應到全片風格的需求。在《慕德之夜》中演技是很重要的一環，彩色在這時就會成爲干擾。彩色片會強調某些自然景觀的醜陋面，同樣的景觀在黑白片中看來就似乎是經過謹慎挑選的，甚至是優雅的。黑白片中人的面孔比背景或佈景都重要得多。《更多》本來也可用黑白來拍，若非太陽在其中佔了決定性角色，照亮一整片藍色的海、赭色的石頭，和那些嬉皮誇張的服飾。但在《慕》片中最重要的外景戲是在雪地上，全部白茫茫一片。整部影片是在克里蒙-佛南(Clermont-Ferrand)這個灰色的城市拍的。說它是灰色的並不爲過，尤其在多天，幾乎所有的顏色都消失了。侯麥的原則是，在黑白片中盡量不要有色

彩的指涉。例如，假使片中人物說他們在喝薄荷酒，觀眾就會感到受挫，因為他們期望看到綠色的酒；如果演員說他們在喝水或伏特加酒就不會發生了。侯麥尤其要求這部片子有樸素嚴峻的風格，任何色彩、任何浮淺的、有趣的視覺細節都被刪除。

戲服是經過設計的，所以各種套裝、衣服都是黑、白或灰色。即使是主景——慕德的公寓，搭在巴黎莫福塔大道(rue Mouffetard)的一個攝影棚裡，也被漆成黑色和白色。牆上的照片是黑白的。尚-路易·特釀狄罕穿灰的，弗蘭索瓦·費邊(Françoise Fabian)穿黑的；他的襯衫是白的，床上罩著白色毛皮，枱燈和玫瑰花是白的。這種謀略使工作簡單得多。如果佈景是彩色的，兩個相近却不同的顏色在黑白片裏就容易混淆。當然，一個有經驗的攝影指導在事前就知道他會得到怎樣的結果，而不必透過那種常在單色調電影裏用的單色煙鏡(smoked-glass monocle)先看過。但是有關整套黑白佈景的主意不是我們發明的，在更早的年代就用過，那些影片的調子和我們想表現的大致吻合，

因此我們不必在大腦裡忙著轉換顏色。

黑白片的另一個好處是便宜。雖然負片的成本幾乎和彩色片一樣，但在拍片的過程中卻可以省下錢來：打燈較容易，因此花的時間較少，諸如此類的。而且將來在收藏時，彩色片在相當短的時間內就會褪色，黑白片則能持久不變。對我這樣一個在電影資料館待過的人而言，希望自己拍的影片起碼能與時光抗衡的念頭就油然而生了。

我們用Double X和4 X的負片來拍夜景，而用Plus X和Double X拍白天的戲，也就是拿這三種底片混合使用。4X的底片很管用，尤其在教堂的場景裏，因為我們得尊重那裡僅有的少量自然光源，只能再補一點點兒。而燭光的強度已經夠在這種底片上感光了。

在晚上我們用400 ASA的4 X底片拍克里蒙-佛南的街道，只用街燈來照明。有時我也用大型手電筒補一點光。這是用電池發電的石英燈。對黑白片來說手電筒的光可以用到不能再用(大約可支持二十分鐘)，但在彩色片裡只能在它光最強的時候用(大約十分鐘)，因為當電力減弱時色溫就會趨近紅色。

有一場車內的戲我覺得拍壞了，可能因為我採用了傳統的方法來解決。晚上在鄉間的小路上，沒有路燈，幾乎什麼都看不到，能怎麼辦呢？難道能不顧邏輯創造出亮光來，像那些著名的潛水艇或礦坑裡的場面，燈光分明熄了，而仍然看得見東西？任何車子裡的光似乎都是人工的，因為沒法為它找到理由。幾年後，我在《綠屋》(The Green Room)的類似場景裡找到了解決之道。

我用普通的底片，也不需沖印廠為我做什麼特殊處理。一般攝影指導通常有過度打光的傾向，所以他們的光圈常維持在f 4.5或更高。我通常開到f 2.2，是庫克(Cook)鏡頭允許的最大光圈，也就是說，我冒著可能減少景深的險。但是在《慕德之夜》中這個險並不大，因為

它的佈景在技術上來說都非常簡單，而且沒有鏡頭需要特別的景深。侯麥的電影裡角色經常是坐著，而且很少移動。給這種靜態的畫面打光比較容易。如果一部片子裡有很多動作，我就得把光圈開小一點，而打更多的光。

今天的柔光燈那時還沒上市，不過我們用一種克難的方式得到同樣的效果。就是讓光線反射回來再照在演員身上，但這次不是由天花板，而是經由一塊白板來反射。我當然不會宣稱自己是發明這種方法的人，但我很可能是第一個實地這樣用的人。這種方法有個缺點，就是反射來的光照在演員身上時會損失一半，這樣會減少景深並降低背景清晰度，是任何一個攝影指導所不願見到的。我是個近視眼，對這點比較不在意。因為這就好像我平日見到的人生。

有些人認為侯麥簡直上通鬼神。幾個月前，他就排定了要拍下雪那個景的確定日期，到了那天，很準時地，雪下來了，而且下了一整天，不是只有幾分鐘。影片看來因而連貫得很好。而且我們有真正的雪，這是很難的，看起來比在《巫山雲》(Adéle H.)裡的人造雪真實得多。可是這不僅是運氣的問題，真正的關鍵在於侯麥精細的事前準備工作，有些是他在影片開拍前兩年就計劃好的，而這牽涉到導演的遠見和籌劃的問題。

和侯麥的影片一樣，這部片子的剪輯只花了一個星期，因為拍的時候整部片子就已經在他腦袋裡。不像其他導演，侯麥從不浪費時間在選擇鏡次(take)上，也不願把一個鏡頭重拍一遍。當然，這很冒險。但是他的影片裡場景很少，這些場景也不是拍過一次就拆掉，所以有些拍壞的鏡頭可以幾天後再來過。我經常要求多拍一個鏡次以求保險，侯麥幾乎每次都拒絕。他的觀點是有理由的。只拍一個鏡次在拍攝和剪接上都省了大量的時間，即使技術上出了差錯，重拍一次所花

的時間也多不過那些已節省下來的時間。

我們的工作人員很少，像《更多》一樣，只有一個攝影助理和一個燈光師，沒有搬佈景的，沒有管道具的，沒有場記，也沒有化粧師。用的是一台舊的Arriflex IIC攝影機，庫克鏡頭和隔音罩。侯麥特別注重直接聲音，尤其在一部對白這麼多的電影裡，人的聲音是否純淨、寫實就很重要。這是我第一次見到尚-皮耶‧路(Jean- Pierre Ruh)——一個以後我經常合作的錄音師。我強烈支持電影裡的直接聲音，我認為意象可以由良好的、幾個不同層次傳來的聲音所加強。侯麥從不依賴背景音樂來強調某個景。《慕德之夜》裡唯一的音樂是兩個朋友（維提Vitez和特釀狄罕）去聽李奧奈‧柯根(Leonide Kogan)的音樂會，因此音樂的來源可以找到理由。否則，侯麥認為用戲劇化的音樂來強調某一刻的情緒是種妥協，有點像是導演自承無法用正常的手段來傳達感情，如透過影像、對白和聲音。

整部片子幾乎都是用中景拍的。但還是有幾個戲劇化的特寫，像慕德回想起那次車禍及她所愛的男人因而喪生時。侯麥通常都把特寫保留到這種時刻。他知道特寫會誇大事物並賦予更多表現性，如果影片裡用得太多，在真正需要時就不那麼有力了。

除開枯躁的主題不談，《慕德之夜》是部黑白片，而且完全沒有壯觀的場面，竟出乎我們意料的，比《女收藏家》贏得更多影評的支持和票房的勝利。《慕德之夜》被提名奧斯卡金像獎，同時獲選參加坎城影展。它更贏得了路易‧狄魯克(Louis Delluc)獎，而且賣埠遍及全世界。今天它已成為影史上的經典之作。

野孩子(The Wild Child)

佛杭蘇瓦・楚浮(François Truffaut)，1969

　　楚浮邀我拍這部片，因爲他喜歡我在《慕德之夜》裡的黑白攝影。在大多數人拍彩色片的今天，楚浮認爲我是最後幾個懂得黑白技巧的人，事實上，我只是剛起步，《慕》片是我第一部黑白劇情片。我終於有機會能和楚浮一起合作——我曾提過多麼欣賞他的電影——對我來說這簡直像美夢成眞一樣。

　　我驚訝地發現和楚浮合作是非常愉快的經驗。像尙・雷諾一樣，楚浮在他周圍營造了一種很棒的氣氛，一直貫穿並展現在他的電影裡。楚浮不像某些導演，工作時並不神經質，也不挑剔或困惱，每個工作人員都以友善的態度待人。工作進展得順利，速度也很快，但沒有壓力。楚浮的特性就是合作。以他各項優異的秉賦，總是細心聆聽工作人員的建議，審愼考慮任何評論。他也許拒絕，也許接受，但他的態度不是那種毫不需要幫助的天才：他聽佈景設計師的意見，聽副導蘇珊娜・雪弗曼(Suzanne Schiffman)的意見，聽演員們的，甚至聽化妝師和道具組人員的意見。在《野孩子》裡尤其如此，因爲楚浮是領頭的角色，他需要正確的眼光來判斷他所不能見的地方。但是每樣我們帶進這部電影裡的東西都經過他的過濾。所謂「楚浮式接觸」是從不出錯的。

　　在《野孩子》裡我第一次有了正常數目的工作人員。以美國的標準

來看可能是很小的，在法國則很夠了：兩個助理攝影、兩個燈光師、兩個道具人員。在這之前我一直用更簡單的方法拍，像個紀錄片的攝影師。現在我有更複雜的事情要做：有軌道的推拉鏡頭(tracking shots) 攝影機要怎麼運動，怎麼拍有附帶景物的場景，光影的對比，以及更大空間的打光等等。

　　黑白片能使一部片子感覺上較陌生、較風格化。因為眞實生活是彩色的，一旦沒了彩色，人的舉止由於美學上色彩的置換立刻顯得優雅起來。用黑白簡直無法拍出低俗品味來。雖然用彩色片來拍很容易出錯，我仍然喜歡同時拍攝一部彩色版本做為比較用的練習。當然，沒有製作人願意花錢做這種實驗。

　　我一直很欣賞默片的攝影，《野孩子》終於讓我有機會向它致敬。和偉大的北歐導演如德萊葉、史蒂勒(Stiller)❶，美國導演如葛里菲斯(Griffith)、卓別林(Chaplin)，或法國導演佛雅德(Feuillade)❷合作的攝影師，用的是很美的間接打光。他們在戶外搭佈景，不加天花板，

當陽光沒被雲層遮住時，就用布幕來過濾強烈的陽光。那些職業攝影師用的是自然光，不是沒錢用代替燈光就是缺少日後才發展出來的分工或技術。他們的風格有著日後少見的嚴格、純淨的準確性。風景、臉孔和事物只需要它們本身的美，不需裝飾，也不需劇情襯托的哀傷力量，就好像人們初見世界的樣子。

楚浮要我創造出一種相當古舊的情調，因為他喜歡默片的鏡頭變換和褪色的調子。我得學著先解決下列的難題：如何在沖片室外製造出褪色的效果來（在底片上動手腳會降低畫面的品質）。我想到默片時代用的虹膜鏡(iris)，楚浮立刻欣喜地接受這個主意。我的助手瑞佛利(J.C.Rivière)負責去找在以前電影裡用過的舊虹膜鏡。他在一個租電影器材的地方找到一個。試用時發現用廣角鏡頭得到的效果最好。加上虹膜鏡，鏡頭邊緣變得更準確，而且是一個黑圈慢慢由外向中心縮近，只留下影像精華部分，終至完全漆黑的完美效果。默片的技巧曾做到高水準的精緻，而它的秘密將隨著製作者一同消失。我們必須重新發掘這些技巧。現在電影中偶然見的虹膜效果是在沖印廠做的，它的邊緣太清楚、太機械，像卡通片，攝影的質地被許多光學操作破壞。換句話說，默片時代的虹膜效果有手工的質感，現在已不復得。

我們在瑞奧姆區(Riom)找了一幢舊時的宅邸加以重新裝潢佈置。楚浮拒絕在片廠拍，他喜歡實景，讓他得以構思室內、室外的連續動作鏡頭。這些鏡頭都被人物的出場或離場合理化。這是他尊重某地地理環境的做法，並能達到進一步的寫實感。這種做法和新浪潮(The New Wave)以前的影片恰恰相反：在一個真正的外景裡人物出現在房子前面，當他一跨過門檻，馬上就剪接到一個棚內搭景，絕錯不了的，因為佈景和燈光都很人工化。

《野孩子》時代背景是在有電燈以前，還是以燭光做為日常照明。

現在即使在白天開燈也不足爲怪，可是在以前並不是這種情形，因此我必須爲白天的內景弄個窗戶的光源。

至於拍夜景我另有利器：我用4X的底片，它有400ASA的敏感度。大致說來，我同意黃宗霑(James Wong Howe)❸的說法，他總是讓他的光線合於邏輯：如果佈景中有一扇窗子，或是一個開著的燈，就成爲主要的光源。像蠟燭，曾是電影中最荒謬的東西。如果一根蠟燭的光照在牆壁上，理論上是絕不可能看到蠟燭和燭台的影子。用聚光燈跟著一個拿燭台走來走去的演員也不會有寫實的效果。還有，燭光在影片中從不搖曳！所以我們決定在《野孩子》中眞的用燭光做爲光源。當然我們得在蠟燭上做些特別的設置來增強它的照明度，但光線的確是從蠟燭來的，它們的功能並不僅只於拿來做象徵。

我深信電影中的發明能保存下來是由於懶得動腦筋。在拍《野孩子》樹林中一場戲時我特別意識到這一點。按照習慣，在樹林裡拍戲是需要弧光燈來照明的，因爲透過樹葉的陽光所造成的斑點很明顯，也怕演員臉上的光線不夠平均。而弧光燈確實可以消除陰影。但我不喜歡這種做法。斑點既然存在，就保持有斑點的樣子。這個決定後來爲我們節省了大筆開銷，因爲不必搬運弧光燈和發電機到這麼荒僻的地方。如果沒有足夠的光線，我們的法子就是砍掉一些樹。這種陽光的質感很像在房子內院看到的陽光，一如我們預期中的美。

爲了達到「日光夜景」(意指在白天拍攝，透過濾鏡使銀幕上看來像是黑夜)的效果，必須遵守一些規則。必須避免太亮的天空，而且得從上往下拍，所以畫面裡只有地面。當我們要拍一個在夜間快速掠過鄉間的鏡頭，只能用日光夜景的技巧才做得到。例如在《野孩子》裡，小孩在晚上跑，跑向背景時我們會看到一片平原和樹林——天空仍在視線之外。小孩在河邊喝水及後來跑進樹林裡，天空也不會被看到。日

光夜景的效果部分是看這影片怎麼沖印，部分是看它怎麼曝光。我拍片時做一半的曝光不足(underexposing)工作，另一半沖印的效果則在沖印廠做。這種效果在負片上就看得出來，但不完全，因為導演有時會改變心意，讓這個景在白天發生，我這樣做就謹慎些。

我在日光夜景的戲中用了一個紅色濾鏡。在黑白片裡尤其要使天空暗一點，怕不小心意外地拍到。一個紅色濾鏡也使臉部更明顯，對比更突出，使影片看來有些月光的效果。

在伊達(Itard)的花園有一場夜戲，小孩搖晃著頭看月亮，而醫生從窗口望出來。我們拍了兩個版本，一個是在白天用日光夜景的效果，另一個是用電燈來照明。最後我們用了後者，但並不是攝影上的考慮（兩者在銀幕放映出來效果幾乎一樣），而是因為童星尚-皮耶·卡古在這段戲裡動作的韻律較佳。我們在他左上方十碼的地方架了一個兩千瓦的石英燈，希望有個單一、拉長的影子，讓人有月光的印象。彩色片中日光夜景的效果有一段演進，我在《天堂歲月》中將會更詳細地討論。

在《野孩子》裡我們只用了一些變焦鏡頭。它們在楚浮後期的片子中完全被捨棄，像《巫山雲》和《綠屋》。不過我記得在《野孩子》中起碼有一個此類鏡頭令人滿意。通常用變焦鏡頭是為了方便，但在這個序幕中除此別無他法。野孩子在一棵樹的樹梢上有韻律地擺動著，當鏡頭慢慢拉遠，我們在一個全景裡看到上千棵樹中的那一棵，在巨大背景中小孩變得渺小；最後變焦鏡頭的後退動作終止於一個虹膜效果將小孩單獨圈出。我們是從另一個山頭拍這個山頭的樹梢，中間的山谷根本不可能架設攝影機軌道。

楚浮比侯麥更喜歡動感的鏡頭。他習於把攝影機架在台車上在中距離跟著演員的動作。有時候他讓鏡頭從一景掠到另一景來做描述（例

如，從一個窗戶到另一個窗戶，以便看到室內發生了什麼）。楚浮也喜歡用段落設計，設計演員的走位、動作和攝影機的移動，以便減少剪輯的工作。有時候我們花了一整天的時間設計和排演這些段落設計。但如果因此而不必補拍，也不必拍些無用的鏡頭只爲交待前一個漏洞，就可以省下更多的時間，在剪接上也節省了時間，更重要的，楚浮純淨、熟練的觀念在最後的結果中得以展現。

對我們這組人來說，拍攝《野孩子》是非常美好的經驗。由於我非常喜歡和楚浮合作，總是設法讓自己的時間能和他的計劃配合。因此，到目前爲止我和他合作了九部影片。

❶史蒂勒(Mauritz Stiller,1883-1928)，生於芬蘭的猶太人，後逃至瑞典，成爲瑞典默片黃金時代的著名導演。他將嘉寶(Greta Garbo)從戲劇學校發掘出來，並將她帶到美國。作品有《母與女》(Mother and Daughter)、《亞歷山大大帝》(Alexander the Great)等。

❷佛雅德(Louis Feuillade,1874-1925)，法國導演，電影先驅，作品有《l'Orpheline de Paris》、《le Stigmate》、《Vindicta》、《le Gamin de Paris》等。

❸黃宗霑(James Wong Howe,1889-1976)，華裔美籍攝影師。作品有《野宴》(Picnic)、《老人與海》(The Old Man and the Sea)等。

克萊兒之膝(Claire's Knee)

艾瑞克‧侯麥(Eric Rohmer)，1970

　　風景和佈景可以在一部影片中注入某些風格。當侯麥和我在法國的安西區(Annecy region)視察《克萊兒之膝》的景時，他告訴我想讓影片看來有高更(Gauguin)❶畫作的風味：湖中倒映的山平滑湛藍，顏色純淨得看不出是哪一種質地。上薩瓦省(Haute-Savoie)的景緻無論水平或垂直看來，都有一種平坦、二度空間化及顏色純淨的特點，這些在在使我們想起高更。戲服的製作和侯麥心中的圖畫效果相配合。演員們都穿純色的衣服，唯一可以有的圖案是高更式的花。當然，這只是個參考，我們也不希望被一個先入為主之見所限制。但無疑地，在安西湖(Lake Annecy)所嘗試的高更風味非常不同於南海珊瑚礁給人的印象，為這部片子樹立了獨一無二的風格。

　　像《女收藏家》一樣，我們考慮何時的光線最佳。光線並不是各處相同的，在地中海的風景中，白色與土地的顏色最搶眼，而在上薩瓦省綠色才是主角。綠色會吸收更多的光，這是我最大的難題。在戶外，演員臉上只有太陽照到的那一面夠亮，另一面則太暗了，因為樹木的綠色吸收了一切，什麼也不反射，我必須另外打光來補不足，如果我們把光圈定在陰影的部分來曝光，背景的綠色部分就會過度曝光。

　　為了給樹蔭下的演員補光，我第一次用了minibrutes燈。它是長

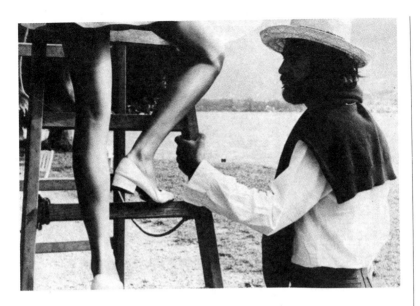

條形的，每格有九個燈泡，比我以前用的弧光燈輕得多。這種燈還有其他好處：可以長時間使用，不必常換炭精棒，而且操作容易。它發出來的光也比弧光燈細緻，尤其加了散光板之後看來更柔和。

安西區的鄉村景緻比電影中更可愛，多變而豐富，真的是業餘攝影者的天堂。但是侯麥拒絕了這種誘惑，他覺得盡拍些美麗的全景會使電影看來像風景明信片。我也同意他的看法，因此我們只嚴格地挑選了兩處景觀，甚至得確定背景不致於太吸引人，因為演員是在戶外演戲。不過片中的風景還是有些變化，因為是在不同的時間、不同的光線下拍的。

在《克萊兒之膝》中我嘗試捕捉夏日的光線。一個人知道有太陽，是因為他看到了影子，所以如果想暗示一個景觀有強烈的陽光時，可以把演員安排在樹下的陰影，讓大太陽的背景顯得有點過度曝光。但如果為了消除演員身上的陰影而補打燈光，整個畫面就太平面而不自然。我很難告訴一個學電影的學生在有陰影的地方該補多少人工燈

光，因為它基本上是個風格問題，每一部影片都不同，視主題與情況的需要而定。

有一場尚-克勞德·布雷利(Jean-Claude Brialy)和奧若拉·卡奴(Aurora Cornu)的戲，是在兩旁有樹的小徑上拍的，我們只用了一盞一千瓦的石英燈，直接架在攝影機上。當演員走近時，攝影機就在軌道上跟著後退，保持一定的距離和節奏。這種打光法使演員臉上維持了一定的亮度，太陽和有點過度曝光的背景在枝椏間若隱若現。

侯麥拍得很快，但他不是全天候地拍。大部分的導演早上到達後，安排好一個鏡頭（如果他們前一天沒弄好的話），大約一小時後就開始拍，然後不停地拍到當天的最後一分鐘。侯麥不是如此。他早上到達現場後可能一直到中午都不會做什麼具體的事。雖然他看起來像在做白日夢，可是一旦決定好要的是什麼，就會有飛快的工作速度。他可以在一天內拍出銀幕上十分鐘的戲（一般人平均一天能拍三分鐘戲就不錯了），然後在預定時間之前把工作人員解散掉。他的工作節奏是很不規則的：有時候沒人警告他就醒不過來，有時又抓緊時間直衝（他在變成工作狂之前總是慢慢踱步）。我承認剛開始時感到迷惑。但是拍《克萊兒之膝》時就漸漸習慣他這些古怪的戰略。有時候我們一整天什麼都沒做，工作人員就開始恐慌，怕我們的進度會落後。但侯麥可能是在等最完美的一刻到來，不論是燈光或是演員的表演，而且可以在一天之內把那些損失彌補回來。

因為工作人員和演員都住在拍片現場附近，大家可以隨時待命。因此，我們照著影片中的先後次序拍，藉此讓演員沉浸在他們的角色中，在時間和空間的感覺上都合而為一。所有侯麥事先策劃好的事都像時鐘般準時發生了：一年前種好的玫瑰就在我們要拍的時候開了，櫻桃成熟且紅潤到戲中恰好需要的程度，克萊兒(勞倫斯·蒂蒙娜根

Laurence de Monaghan 飾) 也在她第一次需要出現時到達。

　　像《女收藏家》一樣，侯麥寫對白是觀察那個演員說話的眞正樣子。只有一次例外，當費布利斯・盧契尼(Fabrice Luchini)和布雷利坐在樹下談話時，沒有讓他們臨場發揮，而是說出精心設計的台詞。

　　只要是不涉及內容問題的建議，侯麥都樂於接受。在這點上，他是蠻有彈性的。他喜歡用新人，新鮮度和熱忱都較高。侯麥導戲時講很多話，幾乎是一面講話一面思考，不厭其煩地告訴每一個人他想怎麼做。所以我的工作之一就是聽他講話，他希望每個工作人員都能全神貫注地工作，付出所有心力。如果有人拍片時跑去看別的電影或談論別的電影，侯麥會不高興。在這點上，他恰恰與布紐爾相反，布紐爾禁止工作人員在吃飯時談到正在拍的片子。而侯麥拍片時，他會放下所有正常的作息，只是吃和睡，連家人和朋友都很少顧及。他進入一種創作的失神狀態，就把全部的精力都放在正從事的作品上。侯麥的精力和鞭策力都是超人的，由於他沒有助理或編劇，一切事情都是自己來，即使是最不重要的小事。他甚至會在一天的拍攝完畢後拖現場的地板、爲工作人員泡下午茶等等。他這種投入和熱情使全體人員都產生類似的熱忱。任何和他工作過的人都感到這是一次難忘的經驗。

❶高更(Paul Gauguin,1848-1903)，法國後印象派畫家、雕塑家、陶藝家及版畫家。曾於 1891 年及 1895 年前往大溪地，深深著迷於該地的神秘之美。

婚姻生活(Bed and Board)

佛杭蘇瓦・楚浮(François Truffaut)，1970

　　也許因爲《婚姻生活》是個喜劇，有次一個記者問我拍攝時是否好玩，答案是否定的。這部片子是在巴黎拍的，麻煩叢生。另一隊工作人員在鄉下拍（像《野孩子》一樣），遠離了大都市的誘惑，得有較平靜的心緒專心從事他們手邊的工作。除此以外，《婚姻生活》是在冬天拍的，在冬天拍喜劇特別困難。白天非常短，因此我們得趕快拍以免太陽一下就下山了。影片大部分發生在房子的內院，那裡的氣溫在零度以下。爲了符合劇本，演員們得著春裝上場。可憐的尚-皮耶・李奧(Jean-Pierre Léaud)和克勞德・傑(Claude Jade)都凍僵了。工作人員則被一層層的毛衣和外套搞得笨手笨腳。更糟的是，在實景拍室內戲空間有限，攝影師總是被死死地擠在角落裡。如果說在戶外是冷，在室內則是快窒息了，由於中央空調加上燈光的高熱。這些狀況使楚浮比平時更緊張，在這種情況下拍片實在是一種挑戰。

　　在開拍前和拍片期間，楚浮邀我們去看一些私人放映的美國三〇年代神經喜劇(screwball comedy)，那是他喜歡的片型，我們也用做參考。例如，我記得的我們改編過李奧・麥卡里的《驚人事跡》。當然，還有《四百擊》、《二十歲之戀》(Love at Twenty)及《偷吻》(The Stolen Kisses)等，本片可視爲它們的續篇。我們得使這部片子和楚浮這些早期影片達到某種連續性。

我們必需快速地工作，許多不同的場景和角色也得有效率地拍。楚浮設計了許多牽涉到攝影機複雜運動的鏡頭，在拍攝時都得留意到不致穿梆。攝影機一直在輪子上，通常是以中景跟著演員，就像古典美國喜劇，只是在畫面上稍作修改。演員的動作可以使這些攝影機運動不被察覺。

　　《婚姻生活》在美學上是和楚浮合作的影片中我最不喜歡的一部。它的趣味主要集中在情節和角色上，視覺的品質只是次要的。無論如何，這部片子還是很受歡迎。

雲霧遮蔽的山谷
(The Valley, Obscured by Clouds)

巴爾貝‧舒萊堤(Barbet Schroeder)，1971

　　要決定理想的比例及銀幕尺寸很難，因為自從新藝綜合體(Cinema Scope)引進超寬的銀幕比例後，什麼才是正常的比例就很難說了。銀幕該是長的還是寬的？如果兩邊加寬，就失去了頂上和下面。很可惜地，銀幕不能有繪畫中的橢圓、直長方形、三角形或正方形的形狀。

　　事實上，我真的不喜歡舊的1：1.33的比例，對我來說它顯得沉重而呆板。我理想中的比例是1：1.66，和黃金律的完美長方形很接近。它給我一種古典的平衡感，也可以使構圖較具動感。在美國普遍採用拉長的1：1.85格式是介於新藝綜合體和1：1.66之間。我不怎麼喜歡，就像我不喜歡混合的顏色。當然還有這多種比例在放映時產生的問題。對於攝影師來說，不確知精心設計的構圖是否能在放映時得到尊重，簡直像個惡夢。無論如何，眾說紛紜下，我還是喜歡新藝綜合體。《雲霧遮蔽的山谷》是我第一次用這種比例拍。在拉長的長方框裡構圖真是有趣的事。演員不一定要在畫面中間，把他們擺在旁邊甚至可以得到更好的效果，只要在另一邊加入其他元素，使視覺得到平衡就可以。古典派畫家作畫時——例如「蒙娜麗莎」(Mona Lisa)——可以用垂直的長方形來構圖，另一方面來說，橫的長方形畫布有更多的空間、餘裕——一言以蔽之，能容納更多的動作來表現，是有很多人場面的

理想構圖。這就是我們想用新藝綜合體拍《雲霧遮蔽的山谷》的原因。

　　但經過許多討論後我們用了特藝綜合體(Techniscope)。它在今天幾乎已被遺忘，令我遺憾。它被視爲新藝綜合體的次等親戚，賽吉歐・李昂尼(Sergio Leone)❶用它來拍他的第一部通心麪西部片(spaghetti Westerns)。特藝綜合體的觀念，是傳統35釐米的底片以穿過兩個齒孔的速度取代原先四個齒孔的速度，並將片門形狀做得更窄，所以每次只有原來底片的一半感光。結果一捲四百呎的底片可以拍到八百呎。然後再把影像在沖片廠裡放大、變形，讓它適於新藝綜合體的放映。這使得16釐米的優點又重現了：底片捲數少，攜帶起來較輕便，對於在原始森林深處工作的人來說是個重要優點。像16釐米的格式一樣，特藝綜合體的主要限制就是影片放大時微粒會很明顯。無論如何，《雲霧遮蔽的山谷》裡的情況要的是類似紀錄片的效果，微粒不是問題了。在今天，電視投資在電影製作的角色愈來愈重，新藝綜合體的比例愈來愈少人用了，因爲在電視螢幕上它的兩邊會被削去而不能令人

滿意。但在今天，總該有人對特藝綜合體還有興趣的。自《雲》片之後，有更細微顆粒的底片出現了，已不需要壓縮鏡頭(Anamorphic lenses)，只用普通球面鏡頭(spherical lenses)即可；也就是說，高品質的鏡頭可以在條件不佳的光線下工作，因為它的鏡徑(aperture)比變形鏡頭大。換句話說，現在拍特藝綜合體，在沒有很多可利用燈光的場景中，也不需要再額外補光。

事實上，拍《雲霧遮蔽的山谷》我們只需要很少的燈光，因為全片幾乎都是白天在戶外進行的。只有兩場夜戲，我們用了一個小型Honda一千瓦發電機。有一段稍早的戲是在一個大蚊帳裡演的，蚊帳裡面是電石氣道具燈的光，事實上，我們把一個六十瓦的燈泡藏在裡面。又用一個隱藏的溢光燈來加強在帳裡圍成一圈說話的人。效果變得很有趣。蚊帳是在一棵大樹下紮的，在赤道地帶的夜晚它發光的形狀突顯出來，閃爍生輝。因為材料是透明的，裡面的情景可以完全看到。所以，我們創造了一個視覺上獨特的情況，觀眾在景內，同時又在景外。另一場夜戲是布麗·奧吉兒(Bulle Ogier)和米歇爾·戈達(Michael Gothard)的親熱戲，在另一個帳裡發生的，這次則是朦朧的。攝影機擺在帳內，很接近演員，(假的)電石氣燈又成為主要光源，陰光是一個五百瓦的溢光燈反射過來的，場景其餘部分則保持黑暗。

白天的內景都是在同一個軍營式的帳篷裡拍的。陽光就可以包辦所有需要的光線，我所要做的只是在攝影機拍不到的地方掀起帳篷的一角讓我們需要的光線進來。為了配合交互剪接我們把原先那一角放下來，去掀對面的那一角。這些鏡頭都是在一棵茂密的樹下拍的。如果有一線陽光意外地從樹隙穿過來，就用一塊紙板把它遮住。我們用這種方法來使光線保持均衡。如前面提過的，我在外景時既不用電燈也不用聚光燈。自然光是很柔和的，尤其在我們所處的高山上，天空

總是一片晴朗，可是那些光都經浮雲折射過了。要連戲很容易。我們最成功的幾段戲是那些介於劇情片和紀錄片之間的片段。我們全體，包括演員和工作人員，在新幾內亞馬樸加(Mapuga)和哈根族(Hagen tribes)人經過幾星期的相處後，和他們打成一片。在那場殺豬爭相分食的主戲裡，我們的世界和他們的世界奇異地融合在一起。拍片的工作變得只是在那裡紀錄所發生的事。

　　因新幾內亞和巴黎距離遙遠，交通不便，我們一直要等到全部拍完才看得到毛片。在拍片時就能看到前一天的毛片有時是較保險也有幫助的，如果有任何地方需要改正或調整馬上可以知道。但它並不是必要的。有時甚至可能有壞處，因為會讓我們把焦點放在細節上。有時只因一些雞毛蒜皮的小事或想像中的缺點就重拍。無論如何，我們在巴黎有朋友，例如侯麥，他定期在沖印室看我們的毛片，然後把詳細的評論錄在錄音帶上寄給我們。這可以使我們安心，或對錯誤有所警覺。從《雲》片以來，我發現每天放前一日拍好的毛片愈來愈不重要。我變成在拍攝的當時從觀景器中就可以「看到」會出來的毛片。多年來的經驗使我免於很多看毛片時不愉快的驚訝。和舒萊堤的電影一樣，主題和拍攝過程中都牽涉到追尋和發現，生命及藝術上的經驗，及對其他世界的探險(這次以地理上來說，也是如此)。我們在新幾內亞高山道路阻絕的原始部落中拍片，那些村民幾乎沒有和外界接觸過。三個半月來我們住的是棕櫚和竹子編成的小屋，過著當地原始居民的生活。它無疑是我職業生涯中最刺激最豐富的一次冒險。

❶賽吉歐‧李昂尼(Sergio Leone,1921-1989？)，義大利-美國導演，以通心麵西部片著名。作品有《荒野雙鏢客》(A Fistful of Dollars)、《狂沙十萬里》(Once Upon a Time in the West)、《四海兄弟》(Once open a time in America)等。

兩個英國女孩(Two English Girls)

佛杭蘇瓦・楚浮(François Truffaut)，1971

　　彩色片並不一定需要很多燈光，但它却比黑白片更需要在眞實的氣氛下拍攝。因爲黑白片塑造的是不眞實的影像(眞實生活不是黑白的)，所以不自然的打光也能被接受。彩色片却一下就能看出人工燈光，所以打光得格外小心。我們在銀幕上若看到色彩過分鮮艷，通常是燈光太亮造成的。看現在的彩色片我常訝於其中的醜陋、粗鄙和不和諧的畫面，這在黑白片裡是不會發生的。楚浮也同意某些彩色片裡視覺的雜亂刺眼令人受不了，尤其是古裝戲。

　　我在預備《兩個英國女孩》時腦子裡就有了以上這些觀念。我過去拍歷史劇的經驗，如《野孩子》，只有一部分管用，因爲那是一部黑白片。

　　一個好的攝影指導應該早在片子開拍前就開始工作了，包括工作人員的籌組、四處看景、監督搭景、服裝設計等等。在法國我負起多項在美國是由藝術指導負責的工作。

　　在《兩個英國女孩》裡我充分瞭解到佈景、服裝和道具對高品質影像的重要性。最重要的是攝影機前的一切，而不是攝影機裡的東西。攝影機唯一不可少的只是鏡頭和底片。像布烈松(Robert Bresson)❶以他一貫的50釐米鏡頭證明：一種鏡頭就足以拍一部完整的、完美的電影。重要的元素是演員的表情、燈光的設置、陰影和對比、佈景的

色彩和形狀。不論怎麼變化，一面白牆在一個黑影靠上去時還是白的。即使在兩邊打上燈光，也只能讓對比減弱一些。把牆漆上別的顏色來改變色彩密度還容易些。如果是劇情片的話，佈景一定要事先看過，並做適當的預備。

像前面提到的，我在籌劃一部片子時通常會想到一個畫家或一個畫派。在《兩個英國女孩》裡我們特別注意維多利亞時代的繪畫，同時也留意到法國印象派(the French Impressionists)。

《兩個英國女孩》的時間發生在世紀交替之際，我們該如何識別它的時代呢？從保存的繪畫之中。我們研究當時的繪畫，瞭解到純色在那時的衣服、壁紙裡幾乎是不存在的。不只是當時的畫家不這樣畫，在顏料製造技術上恐怕也不可能。有時這些畫家會突然在協調的顏色中冒出一個刺眼的色彩。因此，大體上我們要盡量避免太搶眼的顏色，而選擇混合的、中庸的色彩，如淡紫、濃黃或橘色。我要求佈景及服裝設計不要用到三原色，這樣給人的感覺就和好萊塢新藝彩色(Tech-

nicolor)的時代完全不同。在《兩個英國女孩》裡我第一次要求降低服裝的色調，如白色看起來要像浸過茶汁的白。

這是我在歐洲拍的片子中細節最考究的一部，也是拍攝時間最長的一次——超過十週，對法國電影來說是夠長的了。楚浮對攝影機移位很有創意，以視覺部分而言他幾乎給了我全部機會。人們說在法國的那場戲令人聯想到莫內和雷諾瓦(Renoir)。如果我們拍的影片正是這些畫家生活的年代，就會自然而然的想到他們。古裝戲會發生的情形就是你不由自主地把影片拍得像當時的繪畫一樣，因為陳設、服裝和用具都是一樣的。如果我們在有陽光的日子拍一個穿暗紅色衣服的小女孩走在樹林間，無疑會使人想起莫內或雷諾瓦。這並不值得稱讚，一台電腦也可以做到。

在威爾斯(Wales)的場景色調比較暗。我們想也許是陽光照在北方的角度更偏斜，所以威爾斯的光線比法國黯淡。但因為我們是在諾曼地(Normandy)而不是在威爾斯，所以決定威爾斯部分戲要在天色暗的時候拍，光線才會像更北方的地帶。有時晚上八點或八點半我們還在拍外景，如演員打網球的那段戲，捕捉最後一線陽光。這是可以做到的，因為我們很幸運地有了敏感的材料(5254)。所以威爾斯的場景是由於風格的考慮才使光線黯淡。像希區考克(Hitchcock)一樣，我們認為電影是要誇張一點。這個決定使我們在視覺上可以分辨出兩個國家的不同處。

《兩個英國女孩》在時間的銜接上有些缺點，因為中間經過了二十年。楚浮當然明白這點。但是哪個法國製片公司會讓一組工作人員停在那兒等到冬天來？如果到冬天再拍同一個威爾斯小屋，屋旁的樹木葉子落盡，而顯出季節的變換會更理想，因為那是片子的主題之一。我們做了一些小調整，像把樹葉拔掉，草地鏟除，在壞天氣的時候拍

等等,如最後一場穆里愛(Muriel)教小孩的戲就是這樣拍的。但這些是不夠的。幾年後我拍《天堂歲月》時才有機會等到季節的變換。

《兩個英國女孩》裡有一場夜戲我認爲特別有趣,當尙-皮耶‧李奧和奇卡‧馬克漢(Kika Markham)沿著港堤走,邊談著奇卡的妹妹(史黛西‧坦第德Stacey Tendeter飾)。背景中可以看得到一些小船。我把電池發電的道具燈裝在桅杆上,但這樣似乎還不夠亮。所以我問楚浮是否可讓一群水手在碼頭邊生個營火。他喜歡這個主意,照做了。營火爲這個景的燈光找到合理的來源,也可看清演員的表情。我總是這麼做,因爲我認爲給燈光來源找到合理的原因是攝影指導另一項職責。

不幸的是,《兩個英國女孩》雖是我最喜歡的影片之一,卻不賣座。它爲我所稱的楚浮「筆體式作品」(calligraphic work)開了頭,接著還有《巫山雲》、《綠屋》及《最後地下鐵》(The Last Métro)等。這部精緻而有風格的電影讓我嘗試以前沒做過的打光和取框的精雕細琢工夫。在片中我第一次用油燈來重塑歷史劇的燈光。如同《野孩子》裡的蠟燭,我希望油燈能發揮它眞正的功能,也就是照明,而不只有象徵價值。我們藏了一些家用燈(25瓦)在油燈裡,且因爲玻璃燈罩都結霜了,裡面的燈炮和燈絲就看不出來,從油燈裡接到外面的電線藏在演員衣服後面。所以這些油燈發出來的光就成爲這個場景的照明。另一個家用的60瓦電燈在畫面之外,爲有陰影的地方補光,爲了使效果更寫實,還丟了一些燒著的香到油燈裡,讓它冒出來的煙顯得油燈眞的在燒。我們通常把負片的感光定在200ASA的地方,光圈開在f2.3,背景曝光不足至少在三度以上,只有靠近油燈的臉孔得到正常的曝光。

通常我只用一個燈光來照背景和演員。對我來說,傳統的技巧先打演員的光再處理背景的光線似乎太麻煩,因爲我的基本原則就是讓

臉孔突顯出來，尤其是在一部像這樣近距離、非壯闊場面的影片裡。如果讓背景留一些在陰影裡，觀眾所想像的會比他所見的還多；他會持續主動而不自覺地參與創造、修改那些佈景。

當然，如果唯一的照明來自柔和的燈光，相反的問題就會出現：顏色輕淡的牆將會比演員更醒目，因為不是一個方向來的燈更難控制。不像古典打光法兩旁有擋光布、拉板，反射的燈光會往各個方向四散。當背景太亮時，我要求佈景設計把它們的色調降低一、二度。主要還是視房間的大小而定。如果房間太大，就需要別的燈光，否則背景將太暗，因為照到演員的光不會到達背景。如果房間是普通大小，我發現最好是用一個燈光，最多也只需要在較暗的背景加一點小的陰光。

以前我用白板反射強光使光線柔和。而到七〇年代，由於市面上出現柔光燈而使過程簡化了。這只是我們以前克難方式的工業翻版：一個或多個燈光，並不直接照在演員身上，而是射在燈底的白箱子上，經由那兒反射出來的光線就十分柔和，不會產生強烈的陰影。從此以後，Cremer，Mole Richardson或Lowell成為我在影片中常用的幾種燈光。

❶布烈松(Robert Bresson,1907-　　　)，法國導演。風格冷冽沉穩。作品有《鄉村牧師的日記》(Le Journal D'un cur'é De Campagne)、《扒手》(Pickpocket)、《錢》(L'Argent)等。

下午的柯莉(Chloé in the Afternoon)

艾瑞克・侯麥(Eric Rohmer)，1972

　　《下午的柯莉》是侯麥道德故事的最後一部。它在巴黎只花了七個星期拍攝，不像從前的系列電影是在鄉間拍的，這部電影有很多不同的場景，因此拍攝時也是較動態的。有不同的景分別在街上、咖啡館、服飾店、大型商店、現代化的百貨公司和樓梯間。

　　這些場景應是單調乏味、甚至醜陋的，因此它們不能以明顯的美學方式處理。畫面和打光是寫實手法，謹慎地幾乎不強調什麼。重要的是演員，他們的心理，及他們在什麼狀況下發現自己。要從醜中產生美出來不是簡單的事。今天在我們四周的環境，好一點的是單調無趣，差一點的則根本是反美學。所以拍攝反映當代的電影更困難，得到的成就感也較少。

　　當然，侯麥拍片時，攝影機角度和移動必需要有理由，而且我們不採用看來不像人類視覺的鏡頭。如果有任何不尋常的鏡頭，一定有它情節上的理由。譬如，有一場戲是主角弗烈德瑞克(伯納・佛利Bernard Verley飾)在柯莉(左左Zouzou飾)的閣樓裡逃脫她的誘惑而離去，攝影機從七層樓的樓頂上往下拍，直到看不見他。我們在實景和棚內搭景間猶豫。租一個真的辦公室然後暫時請所有員工離開和重搭一個是差不多的花費。《下午的柯莉》有一大部分的戲是在這個場景裡，而且，巴黎的辦公室很吵，因為聽得見繁忙的車聲，侯麥喜歡直

接聲音，而且不喜歡重拍。當一個鏡頭得重拍時，通常是因為外界的雜音干擾到戲裡的聲音。此外，波隆(Boulogne)的攝影棚裡却很安靜。這部電影的出資者——洛桑電影公司(Films du Losange)總部對面有些十九世紀的建築物，我們就把它的放大照片擺在搭景的窗外。當然，窗上有窗簾遮掩這些照片。

當這些方法被注意到，我就不喜歡用了。同樣地，從我在羅馬的中央影藝學院開始，搭景兩邊預留給燈光、攝影機的燈光支架(catwalks)就一直困擾我，透過它光線會成一斜角射在演員身上，看起來不真實。這些支架使燈光師的工作容易些倒是真的，它們可以使電纜線繞到牆外而不致暴露在場景裡，也使拍攝現場少了林立的三角架。但對我而言這些好處並不足以彌補光線的人工化。

因此，我請建築工人在我們的場景上加了天花板——只是延伸出來的一塊板——這樣就不需要燈光支架。光線可以從窗戶或天花板中間自然透進來，不會產生斜角。在辦公室裡主要的光源通常是天花板

中央的日光燈。也有檯燈能合理的成爲補助光源。其他在畫面外而同方向的柔和光線，可以加強這些自然光的亮度。

另一搭景是柯莉的閣樓公寓，較小。劇本中形容它有特殊的平面設計：兩個向外的出口和小而高的窗戶。我們不可能找到這樣一個公寓，只好自己搭。因爲它是頂樓，所以我們讓窗戶看出去是一片白色背景，這在過度曝光時看起來就像明亮的天空。無論如何，在銀幕上看到的樓梯是眞的。因此我們得要小心連接閣樓和樓梯走廊的光線、牆壁顏色是否能銜接。

在波隆攝影棚的愉快經驗再次印證了我在《慕德之夜》裡學到的。它使我明白自己有時候太教條了，像我極力擁護實景有時就顯然不夠靈活，因爲事實上攝影棚有各項利於拍片的設備。例如，假設場景在白天，影棚作業可以在窗外打燈光進來，像陽光一般，如此整天拍片都沒問題。在實景裡當太陽下山了，或暫時被雲遮住了，拍攝都得中斷。在一段長戲裡──例如，十分鐘的戲──尤是如此，往往在下一個鏡頭或不同的攝影機位置上，太陽就毫無理由的消失或出現了，因而造成很多錯誤（不銜接）。

在影棚工作還有一個好處，尤其是像《下午的柯莉》這樣的影片，劇情經過了好幾個月，雖然實際上是在七週內拍完的。電影開始時是冬天，當柯莉到達辦公室，透進窗子的光線應該是柔和的。而她幾個月後再次出現在辦公室時已是夏天了，我們用強烈的燈光(一萬瓦)打在窗簾上來表現季節的變化。這兩個不同的效果在實景裡就不太可能在這麼短的時間內拍出來。（無論如何，應該記住在攝影棚工作的一大誘惑就是，利用便利的條件去製造眞正目的以外的玩弄技巧效果。）

在外景方面，侯麥發明了一種拍攝下班時街上人群的方法。那就是大膽地把機器架在他們面前，充分投入他們的步調，人們就不會特

別注意到鏡頭。事實上，如果想躲著偷偷拍人的側面，他們都會一致地轉過身來白上你一眼，歡眾就知道攝影機被發現了。

某些場景是在咖啡館露台上發生的。我們在打烊時間拍，盡可能使顧客減到最少，這樣收直接聲音才不至有太大麻煩。

侯麥在處理主角於街上幻想愛情的場景時，沒有用直接聲音，而是在配音室裡配上背景沒有任何車聲的獨白。這種假的音效正是侯麥所需：一種奇怪的、不眞實的氣氛。

在我和侯麥合作的七部電影裡，這部最沒有讓我發揮的餘地。我並不是在批評它（《下午的柯莉》是道德故事中重要的一部），所指的只是我的工作。這部電影成為侯麥的影片裡票房紀錄最好之一。

紅蘿蔔鬚(Poil de carotte)

亨利·格拉齊亞尼(Henri Graziani)，1972

　　這部片子對我來說並不重要。根據朱爾·勒納爾(Jules Renard)的原著改編而成，就某種程度而言，是根據朱利安·德威(Julien Duvivier)一九三二年版本重拍的，但這部電影還是失敗了。由於判斷錯誤，如主要角色，一個紅髮孩子，應該是纖瘦而敏感的。找來的孩子雖有一頭紅髮，卻是健康、甚至圓胖的。製作公司和導演亨利·格拉齊亞尼該負大半的責任。《紅蘿蔔鬚》是個大失敗，就像顆流星劃過銀幕，沒有留下任何痕跡與回憶。

　　話說回來，格拉齊亞尼曾做過編劇，是個有涵養的人，以原著的精神來改編這部電影，品味不差。佈景設計狄布隆(Michel de Broin)在勃根第(Burgundy)——法國最美的地區之一——修復了一幢房子，完全符合劇情需要。服裝也是以最考究的態度製作。菲利浦·諾瓦雷(Philippe Noiret)像往常一樣，演技令人驚服。我的攝影相信有達平日的水準。但是《紅蘿蔔鬚》處處都受到冷漠的待遇。一個嚴重的錯誤就足以使許多準備工作和良好的立意化為流水。

珍禽(L'Oiseau rare)

尚-克勞德・布雷利(Jean-Claude Brialy)，1973

　　尚-克勞德・布雷利和我的美學觀點不同。我在拍《克萊兒之膝》時認識他的，在裡面他是一個重要角色。布雷利是法國最偉大的演員之一。他也是這部片子的導演，但我不是他要找的人。我們常在諸如攝影機位置上意見不合。我們的本性即不相容，這是兩個人合作後才發現的，我想我沒幫他什麼忙。

　　布雷利有時會設計一些複雜的攝影機調度，可是却沒有考慮到最後剪輯的問題。他幾乎會從每個角度拍同一場景，像電視機作業。在剪接時，他又會在原本設計是連續的鏡頭中插入一些片段。

　　通常我不用散光濾鏡(diffuse filters)。它們可以製造出圖畫般的效果，可是有點做作，我不喜歡。布雷利要求我在《珍禽》中用這種濾鏡，還有霧鏡。我嘗試說服他取消，可是他非常堅持，我只好作罷。用這些濾鏡倒是有它的理由，因爲有些女演員必須看來年輕些，加上霧鏡可以使皺紋看不出來，人就顯得比較年輕。但用了霧鏡影像就沒那麼清晰。

　　這是一部由不同片段組合起來的電影。一個僕人——布雷利自己飾演——分別和幾個不同的主人搭檔演出。每次的工作都會安插下一段出場的藉口，各段都是喜劇或鬧劇。這部片子是在巴黎及附近以很短的時間拍出來的。拍攝的工作非常辛苦。如大家所知，一部三段式

的電影幾乎等於是拍三部不同的電影，因為每個片段都有新的演員、新的佈景甚至新的風格。對我而言這是個困難但有易的工作。我學了很多。也認識了很多當代法國最偉大的舞台劇演員：芭芭拉(Barbara)、密歇林‧派斯里(Micheline Presle)、賈克琳‧米蘭(Jacqueline Maillan)、皮耶‧伯丁(Pierre Bertin)等。有些片段甚至給我實驗的機會。就攝影的部分而言最好的一段大概是皮耶‧伯丁那段。劇中詩人的家在薄暮中從遠處望去，看到屋中透出燈火，奠下了我以後在《天堂歲月》裡繼續發展氣氛效果的基礎。

此外安妮‧杜柏莉(Anny Duperey)那段值得一提。在一幢老宅裡舉行宴會前保險絲突然燒斷了，僕人得準備替用的燈光，於是他用了大量的蠟燭，客人們還以為是房間裝飾的一部分。那個景裡我把光圈開得很大，底片的感光度是200ASA。結果很迷人。這比《亂世兒女》(Barry and Lyndon)裡著名的燭光場景要早得多；在那片子裡我的同行可以拍得更好一點，因為他們有f0.95的鏡頭，而我只有一個f2.2的。日後在《綠屋》的教堂場景裡我才把這個實驗做得更完美。燭光(因為它的色溫低)會讓拿燭火的人臉上有紅色光澤。這種效果有點像拉突爾(La Tour)❶的油畫，在黑白片裡就不可能做到。令人驚訝的是這種打光用在另一個年代的影片裡，如《野孩子》，會得到意外的好效果。當影片強迫顯影時它的顏色就變了。換句話說，如果拍街景時只用霓虹燈的燈光，或是拍室內只用油燈或蠟燭——這些光線的來源是紅色調、綠色調或藍色調的——在過度顯影後就會增強它的特殊效果，所以變得更有風格，有時在美學上更有幫助。

❶拉突爾(Georges de La Tour,1593-1652)，法國畫家，他的後期作品採用一種間接照明，就是取自燭光或其他隱藏的光源。

太陽下的女人 (Femmes au soleil)

莉莉安・德雷菲斯(Liliane Dreyfus)，1973

　　讀完莉莉安・德雷菲斯《太陽下的女人》的劇本，我擔心全片都發生在同一個地點，就是主角們渡假別墅的游泳池旁。我立即建議她在那個場景只拍部分的戲。做了改變之後，戲裡的三個女主角總算逃過了太陽的烈焰，她們搬到樹蔭下去繼續她們的對話。這給影片帶來一些變化，否則全片會有點單調。我這個建議也有些實際上的理由。我們必需在有限的經費下在五週內拍完，所以得找出利於拍片的方法。這是一個有較多經驗的攝影指導能幫助一個初出茅廬導演的例子。

　　《太陽下的女人》發生在一天之內，一個突然傳來的車禍消息破壞了原來安寧的日常生活。對我而言，攝影上的挑戰和趣味在於突顯別墅中一天內不同時光的視覺印象，在新鮮的早晨空氣和炙熱的中午、悶熱的下午陽光、日落時的紅色天空及夜晚的黑暗之間做出區別；而且大部分時候都在同一場景——那個游泳池。

　　主要的問題在於，如果一天連續拍八小時，太陽和影子會移動方向。因為片中每一場戲都很長，只有短暫的倒敘，我們決定直接拍。例如，如果有一場下午的戲，我們從中午開始拍了八小時，至少太陽已過天頂，影子不會改變方向了。如果影子變得太長或光線太紅，我們就回頭拍前幾天未完成的部分。在樹林間對話的主意也有幫助，因為在樹蔭下一天中任何時間都可以拍，即使沒有太陽。因此我們可以

在那些本來會浪費掉的時間內拍片。而在有陽光的日子，我想出了在樹上蓋一塊帆布的方法，免得陽光從那些稀疏的枝葉間照到演員臉上。

攝影指導在場景的選擇上可以很有影響力，尤其當劇本沒有說明確切的位置。例如，當女兒(伊芙·德雷菲斯，Eve Dreyfus飾)向她媽媽(茱麗葉·梅涅爾Juliette Mayneil飾)解釋一道新數學時。這場戲在樓上的房間、樓下的客廳、游泳池邊，或在走道間，只要有一面石牆的地方都可以進行。我建議在背景的牆前拍，這樣演員看起來更醒目些。這是一個以攝影角度來取景的例子。

那場母親和女兒晚上在游泳池畔、女兒正聆聽一個童話故事的戲，我們發現了一個簡單但有效的方法，在視覺上很有趣，又有些傳奇，正合劇情所需。尚-克勞德·賈許(Jean-Claude Gasché)是我在法國的燈光師，發現了一個在水裡安置溢光燈的方法。因此，游泳池看來像自內部發光。這在現在已經很普及了。演員們就站在這個巨大長方形發光體的旁邊，一個靠近攝影機的正面燈光(Cremer 4 KW柔光燈)給演員臉上足夠的照明，否則將是一片陰影。

當我和初執導演筒的人如莉莉安·德雷菲斯合作時，我試著去幫她，但很謹慎，不擺出優越感，不像很多人那樣帶著脅迫要別人接受他的意見。就莉莉安而言，她有著相當的敏感和品味，只是欠缺所謂「電影攝影技術」的知識，我扮演的就是顧問的角色，很小心不去威脅她的地位。一個攝影指導不應該要求什麼，他只能建議。如果導演提出我認為不妥的意見，我會試著解釋我的理由。假使他仍堅持己見，我只有讓步。攝影指導應該知道——尤其在這個權力鬥爭時常發生的行業裡——他的職責是幫助導演，是試圖將導演的夢轉化成影像，而不是自己的。

莉莉安・德雷菲斯以她高人一等的直覺力，很快就熟悉了這個媒體。最後《太陽下的女人》成為一部優秀的電影，也是一部相當個人的作品。它很幸運，完成時正是電影界開始注意婦女解放運動的時候。這部影片引起了注目，獲選參加好幾個影展，也得到不錯的評價。

另外值得一提的是，這部影片在技術上可說沒有瑕疵，尤其以第一次的嘗試而言是令人驚訝的。原因是莉莉安・德雷菲斯有極佳的合作夥伴：第一副導，尚-弗杭蘇瓦・史提芬尼(Jean-François Stévenin)以前曾是楚浮和舒萊堤的助導，後來也成為導演，他在釐清德雷菲斯的一些直覺上扮演了重要的角色，那些直覺在起初可能是模糊不清的。

但我想最關鍵的一點是——我也將此奉勸任何一位剛踏入這行的人——剪接師克洛迪娜・布歇(Claudine Boucher，曾剪過楚浮的《夏日之戀》Jules and Jim)帶著聲畫剪輯機(Moviola)隨時奉陪在拍攝現場。所以每場戲毛片一沖好就能湊在一起。如果連戲出了問題，或是對話中一個鏡頭、一個眼神或一個插入不太清楚，布歇都會讓我們知道，這樣就能即時補拍。結果這部影片在敘事結構上無懈可擊。

張開的口 (La Gueule ouverte)

莫里斯・皮雅拉(Maurice Pialat❶)，1973

　　所有和我合作過的導演中，莫里斯・皮雅拉無疑是最尊重真實性的一個。他也是當代法國最偉大的電影從業者之一。不幸的是，他的影片很少賣座。皮雅拉對自己和工作人員的要求都非常多，使他愈來愈難完成一部作品。

　　皮雅拉的電影一部比一部更純淨，累積到《張開的口》時已是全然「淨化」了。他全盤拒絕慣稱為「電影」的技法，影片裡沒有攝影機運動──沒有搖攝，沒有推拉鏡頭，也沒有變焦鏡頭，他喜歡攝影機保持不動，固定在一個位置，也不依賴剪輯，所以他的一個鏡頭就和一場戲一樣長，通常他只用一種鏡頭──50釐米的，如眾所知它最能反映人的視覺。

　　在這種偏好上，皮雅拉令人聯想到布烈松，布烈松也只用 50 釐米的鏡頭。但是皮雅拉的作品幾乎在各方面都是布烈松的相反。以導演而論，布烈松對他的風格要求非常嚴格，而皮雅拉卻滿足於自然不加變動。他找演員時就會找對型，所以他們的詮釋就像演出親身經歷一般。皮雅拉有時一個鏡頭可以來四十次，直到一線生命之光突然閃進，有時候這是導演本身或演員事先想不到的。因此，和皮雅拉合作是非常累人的。但報償是：你肯定自己是和一位絕對秉持獨立和誠懇的藝術家合作。

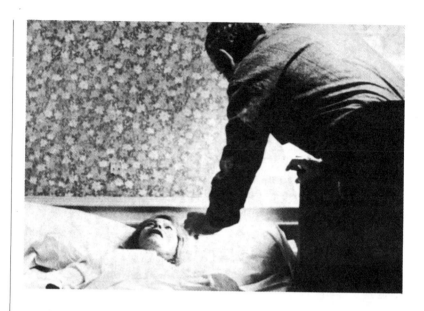

　　至於畫面構圖和打光，我們的意見幾乎一致。只要可能，就不用人工光線的輔助，而用本來就有的燈光——醫院裡的診療燈、商店裡的日光燈，或天窗射下來的光線——這些他都欣然納入。當然，他痛恨虛飾，整部影片都是在不加變動的實景下拍的，巧妙地不加入美學的修飾，甚至要避免法國奧弗涅(Auvergne)城美麗風光造成的圖畫效果。《張開的口》處理的是病痛、老年和死亡的問題，這些幾乎沒有吸引力的主題，只能令觀眾裹足不前。在整整兩小時內皮雅拉隨著主角的母親——一個癌症患者——身體及心理的毀壞一步步推進。這部片子當時只放映了幾天，沒有多少觀眾看過。無論如何，現在它已成為法國人崇拜的一部電影。

❶莫里斯‧皮雅拉(Maurice Pialat,1925-　　　)，法國導演，作品有《路路》(Lulu)《給我們的愛》(To Our Loves)、《警察》(Police)等。

紳士流浪漢(The Gentleman Tramp)

李察‧派特生(Richard Patterson)，1973

　　這部介紹查理‧卓別林一生的紀錄片是我職業生涯中的一大挫折，尤其因為開拍之初我對它抱著過高的期望。如大家所知，卓別林是本世紀最偉大的天才之一。《紳士流浪漢》涵蓋他的一生及作品，原想以卓別林的長段對話做基礎，再訪問他在瑞士隱居的家。他作品的片段及一些紀錄片將剪接在其中。彼得‧波丹諾維奇對卓別林的作品瞭如指掌，曾事先列了一長串問題。但當我們到達卓別林在弗維(Vevey)的家，發現卓別林已不再是卓別林了。他幾乎完全喪失了記憶，只是一具心智功能微弱的軀體，幾乎不能回答任何問題；我們只聽到一些單音節，別說具有意義，能分辨得出是什麼字就不錯了。在失望之餘，波丹諾維奇決定放棄。

　　幾個月後，李察‧派特生接下了這個計畫。派特生放棄了訪問，很識時務地帶了喜劇演員華特‧馬修(Walter Matthau)及其妻一起去瑞士，因為華特是卓別林太太歐娜‧歐尼爾(Oona O'Neill)的兒時友伴。如此製造了一種親切、安詳的氣氛，使卓別林顯得不那麼僵硬。因此攝影機得以捕捉一些這個偉大人物和歐娜之間的動人時刻，幾個有默契的眼神即勝於千言萬語；秋天樹林間的漫步，兩個人影逐漸消失在路的盡頭，像《摩登時代》(Modern Times)的最後一個畫面，但這次真的是在他人生的盡頭了。

　　我們只保留了一個波丹諾維奇拍的鏡頭：卓別林坐在爐火旁，哼著一個調子，是個讓他回想起童年和母親的華爾滋。在找尋資料中，派特生很幸運地發現一件事：多年以來，歐娜都用一台 16 釐米的業餘攝影機做紀錄。這些相當粗糙、搖晃的影像顯露了卓別林不為人知的一面。此外，派特生從卓別林的影片中擷取了具有自傳色彩的部分。這些材料經過完美的剪接之後，撇開它的限制不談，成為一部不僅具有娛樂價值、甚至是感人的影片。卓別林不久後去世，此片得到相當大的注意。所有的電視網為了向這位大師致敬，都播映此片——他生前最後一次在銀幕上的樣子。

　　我們在卓別林弗維家中花園拍片時沒有什麼難題，當然，不用任何多餘的燈光。我們只在一些室內景用到補光，如那個大客廳。所需的必要條件只是盡量減少無謂的干擾——地板上不要有一大堆電線，也不要用強烈燈光使這位八十幾歲老人微弱的視線弄得緊張。因此，我只要求把室內的燈都打開，這樣就很亮了。另外一些陽光經過窗戶

的過濾，雖然色溫並不相同，對整體的氣氛還是有所幫助。我只用了一個 500 瓦的溢光燈，經過牆壁的反射效果就不那麼強烈。另外用了20 到 120 釐米的Cook Varotal變焦鏡頭，光圈開在f 3.1，感光定在200 ASA。視覺效果看來非常自然。

此外，《紳士流浪漢》使製作人伯特·施奈德(Bert Schneider)注意到我。幾年後，他邀我在《天堂歲月》擔任攝影工作，就是因爲喜歡我在此片中的一點小小貢獻。

阿敏將軍 (General Idi Amin Dada)

巴爾貝‧舒萊堤(Barbet Schroeder)，1974

我一直很喜歡紀錄片。它是可以不加干擾地拍攝所發生的事情。攝影機要等待，像個獵人一樣，等著眞實的影像出現。以前我曾一度對這種片型──眞實電影──失去興趣。我了解到它是種有限制的方法，如果我們等著一件事發生，那麼a.它可能不會發生；或b.所發生的事不見得有意義。我也許會花上二十個星期天躲在隱藏式攝影機後面，像我在古巴拍的《海灘上的人》，但最後發現所紀錄的只是事物的表面。另一種選擇則是訪問的技巧，但是這也不能令人滿意。因此，我不做電視教育節目後，轉向了劇情片，開始和演員合作說一個故事。換句話說，我開始拍那種自己年輕時所排拒的片型。

《阿敏將軍》是舒萊堤給我回到紀錄片的機會。但這次我們要拍的是一部半劇情片，新聞製造了情境，而主角阿敏(Idi Amin Dada，當時烏干達總統) 與我們合作完成。舒萊堤在此處是很精明的：他讓這獨裁者參與這個計劃，讓他成爲自畫像的共同創作者。

《阿敏將軍》只能用 16 釐米來拍，因爲阿敏到處走動，一刻不歇。手提的小巧 16 釐米攝影機和直接聲音可以讓我們不受打擾，同時維持著謹愼的距離。阿敏本身是主導者，我們必需跟上他的步子。攝影在此處是功能性重於美學性，要求反應快而不要求拍得美，因爲眞正的趣味在於拍攝的材料本身。美學的考慮可能會在某些場景耽誤我們的

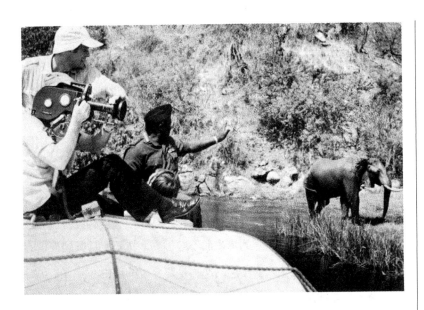

速度，所以我們總是在「隨時可開拍」的狀態。也許因為這個原因，這部紀錄片得到驚人的成功。

我們放了小型的石英燈在Lowell手提燈箱裡。直接光線在少數的室內場景中相當粗糙。但是我並不懷念以前慣用的柔光燈，因為它們體積太大，會成為拍片中的累贅。阿敏有一張動態、表情豐富的臉，而且皮膚非常黑。我意外地發現直接燈光使黑皮膚的人臉上產生反光，更增加了這張臉的魅力。在大學禮堂那個景，當阿敏正勸誡那些年輕醫生時，他身後的黑板使他的五官更加醒目。我總是設法使阿敏站在較暗的背景前以降低那種高反差。我們設法拍到能讓他臉部表情清晰可見的精確肖像。在戶外我總要求這位獨夫把臉朝向太陽。無論如何，做這種要求時我們得很謹慎不致惹惱了他，因為任何時候這層能讓我們拍片的微妙關係都可能破裂。

多數情況下，阿敏都相當合作，也許因為他天生就是一個有強烈表演慾的人，從頭到尾都很高興被歐洲人拍進電影裡。例如，有一次

在沿著尼羅河走的船上，阿敏正和動物們說話，我注意到外面的天空和他所站的遮篷下光線實在相差太多。因為我沒法在船上找到插頭來打背光，這樣就冒著主體曝光不足而背景過度曝光的危險。但此處的背景很重要。我相當膽怯地問阿敏是否介意同樣的景在露天拍攝。他的反應是自己拿了一個板條箱坐到甲板上來。這樣拍起來就沒有困難了，畫面中包括了將軍的身形、河流，和那些動物。

我們採取慣用的新聞片工具：Eclair-Coutant 16釐米攝影機和一個Angenieux變焦鏡頭。變焦鏡頭可以使我不受干擾地從遠景跳到特寫；可以把焦點對在遠處的景物而不必移動，也不會打擾到被拍的對象。換句話說，這一次變焦鏡的使用是有充分的理由。

讀者可能注意到，我並沒有嚴格的規則。我可能在影片與影片之間反駁自己說過的話。事實就是沒有一條原則是普遍有效的。每一部作品有它自己的原則。

雖然《阿敏將軍》大部分是用我肩上攝影機拍的連續動作，但這部電影的經驗使我打破了以前一直相信的神話：報導影片得用手持攝影機來拍。當然，它可能是正確的選擇，但並不是真理。當受訪的人坐著講話時這招就更沒用了。這時沒什麼比一個三角架更好用。像阿敏這樣的人受訪問時，一架不穩的攝影機是個干擾。而攝影機愈穩固，畫面就愈精確，聲音愈清楚，受訪者的個性也愈完整地傳達給觀眾。

拍《阿敏將軍》又把我帶回在古巴的日子。那真是一次刺激、讓人再年輕起來的經驗。工作人員只有舒萊堤、錄音師和我。但我必需找一個助手，在拍片的第二星期從巴黎趕來。不論我怎麼盡力，也無法再揹一台攝影機，架設燈光和電線，又要拍攝，並同時注意整體的配合。因為我忙著別的事而無暇顧及主要的工作——攝影，使我們失去了一些珍貴的鏡頭。但這並不表示小組的工作人員不好。這使阿敏的

舉止彷彿旁若無人。舒萊堤在阿敏和攝影機之間所建立的密切程度如果來了一大組工作人員是不可能做到的，像傳統的包括幾個副導、編劇、燈光師和道具等等。那時默契就會被破壞。

人們很驚訝阿敏容許我們拍攝某些場面。事實上，他對於讓我們拍某些他覺得是範例的場面，很感到驕傲。有時他會說今天只准拍五分鐘，免得打擾他日常工作的節奏。但那只是說說而已，他會忘掉五分鐘已過而讓我們拍到最後，就像那次內閣會議。

有一組烏干達電視工作人員同時也在拍。但是他們是間斷、零星地拍，我們則是持續拍。他們在場使我們有些不方便。有時，正當我架好燈光，他們就打開手提的光源，使我原來的光圈變成過度曝光。但是這些地方電視的報導在我們剪輯時變得很有用，必要時他們的鏡頭也會穿插在我們的影片裡。

我們拍了大約十小時的底片後回到巴黎。阿敏在所有的演講裡重覆著同樣的事情。因此舒萊堤在剪輯時唯一的準則就是刪減這些演講，把相關的主題湊在一起。舒萊堤希望盡可能地保持中立，使意思清楚而不需藉助評論或畫外音來敘述。舒萊堤知道只要讓阿敏說得夠多，他就會自相矛盾。並不需要再做一些評論來攻擊這個獨裁者。由於他多話、無所禁忌的天性，使他成為自己的背叛者。

在前面提及的內閣會議裡，阿敏做了一次大聲疾呼的演說。那些在場的人只是聽著。有一度阿敏曾警告其中一人，可是因為他說話時並沒有看著那個人，我們也無從知道他所指的是哪一個。所以這時我只能用橫搖鏡頭(pan shot)掃過那些面有懼色的閣員。兩星期後我們得知安達岡(Ondoga)部長的屍體被人在尼羅河裡發現。在電影的後續工作中舒萊堤把這個人的畫面在那個橫搖中「凍結」起來，並簡單敘述發生何事。

幾週後這部影片在巴黎上映，阿敏得知了這件事以及在片頭一些對他有負面影射的畫面。震怒之下，他要求剪片。爲了恐嚇舒萊堤，他把烏干達境內的法國人都抓起來作爲報復，而此舉很可能導致嚴重的外交問題。據我所知，電影檢查制度有史以來這是第一回以人質做爲要挾的。

《阿敏將軍》裡影片和新聞混合。這並非意外，因爲此片本來就是電視台委託拍攝的。它是一系列當代政客如伯古巴(Bourguiba)和達揚(Dayan)的描繪，這兩人已由別的導演拍過。當製作人尙-皮耶・洛山(Jean-Pierre Rassam)看了我們在烏干達三星期所拍的影片，覺得阿敏活力充沛、富於表情、很上鏡頭，這部片子值得放大成 35 釐米在戲院上映。總是因血腥事件上頭版新聞的阿敏，自己很不聰明的成了影片最佳宣傳者，它上映了幾個月之久而且行銷全世界。我們並得知這部影片對後來在恩特比(Entebbe)❶的救援行動有所幫助，因爲專家可以從中對阿敏的個性做心理分析，而預測他對突然攻擊行動的反應。

❶1976年以色列特攻隊突襲恩特比機場，救出被脅持的人質。

鬪雞者(Cockfighter)

蒙特‧海曼(Monte Hellman❶)，1974

　　《天堂歲月》通常被視爲我的第一部美國影片。事實上，它只是第一部使我成名的片子，在此之前我就在歐洲拍過《瘋狂賽車手》，隨後又在美國拍了《鬪雞者》。

　　像大多羅傑‧考曼製作的影片一樣，這部電影也必需在很短的時間內拍完——四星期——而且還得在實景裡拍。不屬於工會的工作人員是由一些年輕的新手組成，他們熱情有餘，技術不足。這種組合使考曼得以在侷促的預算下一部接一部地拍。幾乎所有美國電影界有才氣的新生代都是由考曼這裡起家的，因爲他是好萊塢唯一能容忍的異數。

　　《鬪雞者》的導演蒙特‧海曼，是當代美國電影界最有意思的人之一。我看過他的兩部西部片——《射擊》(The Shooting)和《旋風》(Ride in the Whirlwind)——我也喜歡他的《賽車爭雄》(Two-Lane Blacktop)，所以接受了邀約。我知道像海曼這樣的人即使在嚴格的商業限制下還是會言之有物。拍攝日期定得很緊，尤其以這樣一部場景多變又有高困難度畫面的電影。此外，我們的工作中有動物的戲，更增加麻煩。我們得一天拍十二、十四甚至十六個鐘頭。

　　這部電影的背景是奇異的鬪雞界。我們在喬治亞州偷偷地拍，因爲是在眞正的鬪雞場內，我們的行爲是不合法的。考曼倚仗的是這題

材的新鮮，及美國潛在的觀眾群——有兩百萬人參與了這種殘酷的活動。但海曼並沒有讓它成爲一部僅是渲染暴力的影片——這是考曼的公式之一——而把這不尋常的氣氛描繪得很精確，不受左右。主角幸運地由華倫・奧提斯(Warren Oates)飾演，他成功地詮釋了一個心神爲某種意念所迷、甚而被支配的人——就像其他海曼片中的人物——頗有希臘悲劇原型人物之風。

考曼對於最後的剪接並不滿意。喬治亞州的首映也不理想，考曼要剪接師把影片修短，加上一些和導演中心意念無關的戲。這個新版本以《天生殺手》(Born to Kill)的片名上映，仍然不成功，很快就下片了。只有在愛丁堡影展(Edinburgh Festival)《鬥雞者》才得到了它該得的：觀眾的熱烈反響和影評的讚譽。

我們在老舊器材下趕工，又有許多困難，使我的攝影工作頗吃力，因而顯得比平常粗疏些。除此之外，我對某些打光和畫面的擷取還頗滿意。有時候在創作中直覺比考慮更管用。

從《鬥雞者》開始，我採用了美式習慣，叫沖印廠一貫以一種光線來沖印毛片。在歐洲毛片的沖印是按照當天的指示。雖然都用同一種光線沖印較難檢討，長期來說這對一個攝影指導還是較有用的。稍後，當工作印片剪接好，對於最後調光的指示就比較劃一：沖印必需亮一點或暗一點，哪些顏色得要不醒目些，等等。

　　對我來說在美國拍片是個刺激、鼓舞的經驗。尤其是像《鬥雞者》這樣一部美國片。遠離了法國鄉村和建築的寧靜、節制，我發現自己又一次面對當代美國某些俗不可耐却十分上鏡頭的景像：汽車旅館、廣告招牌、加油站、自助餐館等，更別提那個小型羅馬競技場——鬥雞場了。

　　我仍然希望這部奇特、具有原創力的影片有一天會被真正的電影愛好者發現。

❶蒙特・海曼(Monte Hellman,1932-　　　)，美國導演，得羅傑・考曼的提攜。作品有《射擊》(The Shooting)、《賽車爭雄》(Two-Lane Blacktop)等。

我的小甜心
(Mes Petites amoureuses)

榮‧尤斯達許(Jean Eustache**❶**)，1974

　　稍早前我即開始籌備榮‧尤斯達許的《藍眼珠的聖誕老公公》(Le Pȇe Noël a les yeux bleus)，但是一個小意外使我不能繼續工作。在《母親與妓女》(The Mother and the Whore)於坎城影展意外獲得成功後，尤斯達許邀我在他下一部影片中合作，這次有充足的經費和比合理拍攝進度更長的時間(十三週)。《我的小甜心》是在法國南部的拿波納(Narbonne)拍的。這次製作人皮耶‧卡特李爾(Pierre Cottrell)給我們一切優惠的條件。

　　攝影機架在台車上沿著軌道拍，好順著拿波納的街道攝取快速移動鏡頭。我們希望演員的表演是風格化的，和半紀錄片的型式正好相反。不像新浪潮慣用的技巧，他們常常「偷取」街道上不知自己正被拍攝的行人動作。此處行人的來來去去都經過台步設計，由臨時演員擔任。尤斯達許希望重建他少年時的世界，但完全經過改換。因為，他並不是想做回顧，他的街道和服裝選擇是沒有時間性的；他指導那些年輕的非職業演員以一種風格化而非寫實的方法演戲；要求他們舉止肅穆如僧侶，有點像布烈松電影裡的人。

　　《我的小甜心》裡尤斯達許讓我解決了一個困擾我已久的問題：孩子們在電影院裡看《潘朵拉和飛行的荷蘭人》(Pandora and the Flying Dutchman)的鏡頭，裡面阿弗‧加諾(Ava Gardner)正和別人親

熱。電影裡出現的戲院畫面總讓我覺得假假的，一成不變。通常銀幕
上的閃光是爲了假裝放映機的跳格。如果放的是默片還有理可說，因
爲默片每秒只有 16 格畫面，但若是一部現代影片就不能被接受了。我
到電影院中去搞清楚狀況。我並不是去看銀幕，而是看那些反光怎樣
影響觀眾。我觀察到銀幕上並沒有跳格，可是當鏡頭轉換之間，不同
的影像密度就產生不同的明亮度。

　　我找來一個手提式的 16 釐米放映機，拿它直接向主角的方向放
映，而不是放在銀幕上，結果幾乎沒有什麼光線會反射到他們身上（我
們現有的鏡頭和底片仍無法捕捉這麼微弱的光線）。但是雖然我們在放
映機上的鏡頭完全不對焦，還是看得到映在演員臉上的形狀。後來我
們想到一個主意：就是拿掉鏡頭來放映，光線直接從放映機出來沒有
聚焦。在我看來，效果非常完美。我將這發現繼續用在《愛女人的男人》
(The Man Who Loved Women)和《消逝的愛》(Love on the Run)的
電影院場景裡。

法國南部的城市裡總是有散步的步道，晚上人們會出來漫步。我們用 250 瓦的溢光燈來取代原來的路燈。路燈後面的城區是暗的，戲中一個景就發生在那兒。我的測光器讀數在 f 1 以下。所以我們要演員（迪奧尼斯‧馬斯卡羅Dionis Mascolo和英格麗‧卡文Ingrid Caven）用火柴點煙，男的先，然後女的學他，在吹熄前多燒一會兒，好讓他們的臉在火光中可以被辨認出來。所以，這場戲裡大部分時候只有那些背景裡散步的人是看得見的，位於前景的主角則在黑暗中，只有火柴點著的那兩三秒可以看得見。我們並不需要時刻都看見所有的東西，有時想像可以代替視覺。人們真正看到的比他們認為的少，因為景像常常是自己想像出來的。當我們大老遠看到一個廣告招牌，並沒有真的去看它，但從字的顏色和形狀就可以辯認出來，例如，一個可口可樂的廣告。同樣地，我們不需要在整場戲中看到演員的臉，只要前面就認出他來。像上面那個例子，如果演員臉上一直很亮反而會降低了戲中需要的氣氛。這對孤立的情侶（一個結了婚的男人和他的情婦）就是選擇了散步道的另一邊免得被看見。這種光線，或說這種黑暗，提高了祕密進行的意味。我想這樣做最後使得氣氛更神祕、更詩意。

　　主角工作的腳踏車修理店事實上位於拿波納市郊的一條大馬路旁，而劇中它應該在市中心狹窄、彎曲的街上。為了拍主角從店門玻璃往外看的戲，我們把整個門拆下來帶到市中心街道去拍。像愛迪生(Edison)和梅禮葉(Méliès)的時代一樣，白天拍這種半露天的場景是不用再打光的。作為一種技巧，它既有效率又經濟。從光線的角度看來，室內室外得到了平衡。由攝影機看出來沒有多餘的陰影，就像用燈光來照明一樣。自此後我又好幾次用了這個步驟，尤其是在《藍色珊瑚礁》裡。

《我的小甜心》雖然評價不錯，票房却不成功。它並不是一部隨俗的影片，而是作者純粹的創作，也沒有《母親和妓女》的煽情。這部電影長度在兩小時以上，節奏是緩慢而懶洋洋的——就像法國南部的生活——沒有大卡司，也沒有商業電影的俗濫噱頭。因此它始終沒有得到我認爲該得的普遍肯定。

　　自此後尤斯達許愈來愈難找到出資人繼續拍片。他的死，有可能是自殺，法國當代電影界因此少了一位最眞誠、最有原創力的導演。

❶榮・尤斯達許(Jean Eustache,1938-1981)，法國導演，1973 年以《母親與娼妓》(la Maman et la Putain)獲得坎城影展審查員特別獎，曾在高達的《週末》(Weekend)及溫德斯的《美國朋友》(The American Friend)中演出，作品有《One sale histoire》、《la Rosiè de Pessac(II)》等。

巫山雲 (The Story of Adèle H.)

佛杭蘇瓦・楚浮(François Truffaut)，1974

《巫山雲》讓我得以繼續發展在《兩個英國女孩》裡得到的經驗，那就是用燈光和佈景來控制色彩。這部影片廣受觀眾和影評人喜愛，得了好幾個獎，也做了世界性的放映。除了《天堂歲月》和《蘇菲的抉擇》外是我評價最好的作品。事實上，這部片子建立了我在美國的名聲。

電影中所謂「成功的攝影」通常不過是成功的佈景（不論是實景或棚內搭景）。在《巫山雲》中我們很注重佈景設計、服裝和道具。我和佈景設計師柯胡-史維耶柯(Kohut-Svelko)討論過很久，當然，也和楚浮談了很多。我們在每一景中設計一個主色調。例如，在銀行裡佈景都是同色系的：棕色、土色、蜂蜜色。阿黛兒(Adèle)的小房間是深藍色和原木色。像《兩個英國女孩》一樣，盡可能地用合成色而不用原色。

當然我們知道在人臉(指主角伊莎貝拉・艾珍妮Isabelle Adjani)上有許多不同的顏色——粉紅色的臉頰、藍眼珠、粟色頭髮、淡白色的額頭、白色的牙齒。這真是一部關於臉孔(也是我拍過最可愛的一張臉孔)的電影，而這張臉必須成為焦點。因此，背景的色調愈是統一、愈不干擾愈好。我想這個方法是必需的，在戲院中我們看到的影像周圍是一片黑暗，因此我們的視線更集中在那上面。這就是為什麼銀幕上普通的色彩看起來也顯得誇張、具侵略性。所以要得到「寫實的」色彩，佈景和服裝的色調都必須降低。不論如何，最後在巴貝多(Bar-

bados)的一段戲有很多明亮的顏色。但這次效果很好，因為我們想用
這一段和前面在納伐史柯提亞(Nova Scotia)的戲平衡一下。我們知道
在加勒比海沿岸(巴貝多為加勒比海沿岸國家之一)市場上這段戲不能
用同樣的方法。我很瞭解那些國家：陽光非常強烈，人們穿色彩明亮
甚至刺眼的衣服。如果讓演員穿暗的衣服會顯得很可笑。

　　但在露天市場，全景會拍到很多人，會有很多顏色湊在一起。如
果有一個人穿顏色鮮艷衣服走近攝影機，看來不但會像一支旅遊廣告
片，且會整個融在背景裡。所以阿黛兒繼續穿她在納伐史柯提亞的深
褐色衣服，和別人成為對比。我的工作得要顧及整個畫面的視覺性及
平面的問題。這次又再度印證了皮膚黑的人穿鮮艷顏色比歐洲人好
看。色彩亮麗的衣服使非洲人看來端莊，而使西方人變得可笑。

　　最後一段戲的後半部又恢復到單色調的佈景。阿黛兒沿著荒廢的
街道走，每樣東西都是赭色的。

　　從《巫山雲》開始，我用了一種新的感光乳劑：柯達5247(在《兩個

英國女孩》中用的是 5245）。5247 的顆粒更精緻，幾乎像黑白片，同時色彩範圍也較寬廣。以半黑暗中打光而言，我在這部片中比《兩個英國女孩》裡更進一步，因為楚浮想增強佈景的恐怖幽閉氣氛。

在某些情況中我喜歡近於曝光不足的光線，那樣看起來更像自然光的效果。但這樣很危險，因為曝光不足是很難測量和控制的。很多攝影師怕用它，他們知道只要差了一絲一毫，底片出來就不清楚了。他們寧可比需要的多打一些光，以保證黑色出來不會變成灰色。

像《兩個英國女孩》一樣，我們用油燈輔以電燈，否則光靠火焰，照明會不足，此外又改進了一些地方。我們把油燈和制光器(electric dimmers)連接起來，並用電阻器來降低亮度，直到它的色溫和火焰相似為止。我們把油燈的玻璃罩塗上橙色來增強這個效果。

但當對比在電影中成為一個重要主題時，我認為用強光來製造明顯的暗影就不是那麼必要了。整個問題是在於平衡和得到良好的曝光。如果對比是由兩個不同強度的光源造成的，就讓其中一個強些，即使它本身不是一個很亮的光源。這個問題有時候可以藉著減弱一個光源而非增強另一個得到解決。照這個方法做我們仍可維持低曝光的原則。我並不熱衷於所謂的日光夜景技巧。我認為它只該在廣闊的外景中用到，如西部片。那種情況下它是唯一的解決方法，因為露天的原野不可能用人工燈光來照明，即使用一千個弧光燈也不夠，更別提它們造成的影子了。在《巫山雲》裡外景範圍不大，並有著楚浮所要的恐怖幽閉氣氛。所以我們決定都在晚上拍，用人工燈光來照明。墓園那場戲裡我們讓鄰近房子宴會透出來的光打在演員臉上，造成一種蒼白的顏色，也在背景的教堂頂端放了一個燈做為背光，是一個二千瓦的石英燈，當然不會拍進畫面中。同時也在墓碑後點了一些燈來增加背景的亮度。

我發覺化粧對於同一畫面裡兩個膚色差別很大的演員挺管用，可以把色調提高或降低來接近另外一人，就像我們把桑德斯先生(Mr. Saunders)的臉色變化過一樣，他原先的臉色是很紅潤的。在彩色影片裡，皮膚顏色往往變得很醒目，所以兩人之間的差別會更大，如果不加以修正，人臉看起來就顯得不真實。

我很少在影片中進行有系統的化粧實驗，《巫山雲》是其中之一，楚浮希望在女主角夢到自己溺水那場戲裡有特殊效果。我想用一種稍微扭曲的顏色，可惜沒有成功。無論如何，還是值得我描述一下。我的想法是銀幕上放映這一段時用負片，所以演員的化粧用的是互補色。也就是說，我們上的是綠色的粧，這樣在負片裡看起來就是粉紅色的，使演員皮膚的顏色接近真實生活中的樣子，却又有些奇怪。我們試了幾種不同的綠，甚至把替身演員的牙齒塗成黑色使它在負片裡變成白色。我希望的是一種嶄新的視覺效果。電影裡的夢境常加上散光片或霧鏡來造成不真實的感覺，或是用廣角鏡頭、黑白負片來拍，我不喜歡這些方法。我的主意是讓負片裡真實生活的基本特性都遭到一些扭曲而顯得奇怪。錯誤是在於用了綠色的油彩，它的反光使顴骨和額頭的黑影更加顯著，結果變成一張妖怪般的臉。也許這些化粧上的實驗能在以後其他影片裡有用。在這部片子裡楚浮要的是一些更簡單的東西，却不能如願。最後我們用特寫拍女主角在泳池裡溺水的情景，再把它的單色影像疊印在她床上發燒、做惡夢的畫面。

《巫山雲》拍了兩個版本，一個英語版，一個法語版。演員都是雙聲帶，所以如果法語版拍好一個鏡次，馬上就用英語再來一遍。因此，這部電影有兩個稍微不同的版本。從攝影的角度來看，我較喜歡英語版，因為在拍英語版時我的攝影機運動總是較完美。

情婦(Maîtresse)

巴爾貝‧舒萊堤（Barbet Schroeder），1975

　　舒萊堤總是喜歡冒險的、攪動人心的主題。在《情婦》裏主要探討的是一種非常特殊的妓女。第一眼看起來，這部影片可能在時下的色情電影裡顯得聳人聽聞。不過巴爾貝要的不只這樣。主要的重點是在於兩個主角之間的關係，不只是呈現一個特殊的次文化，像人們看到的那樣。

　　像往常一樣，舒萊堤做過深入的研究。他甚至請來一些專門做施虐受虐服務的妓女。她們出現在拍攝現場，甚至也帶來一些客人。那場鞭打的戲(在戲裏把自己手腕拷起來，或吊起來等等) 是真的，而且維持了一種特殊的紀錄片調子。這些場景事先是以最實用的方法打光，而不講求美感；例如，光線從天花板反射下來，以避免地板上會有的電線或三角架。我們不知道每一個「客人」會怎麼做，所以得準備好拍下所有發生的情形。有些人覺得拍《情婦》是一次不好過的經驗。

　　佈景的設計盡量求真實感，主角布麗‧奧吉兒住在兩間公寓裏，上下兩層的房間，兩間房完全不同。上面那間相當布爾喬亞，以典型巴黎的高品味裝飾而成；下面那間是沒有窗戶的，大理石牆給人陵墓的感覺，全部是用暗色佈置，還有許多不同的施虐工具散佈其中，一個可以撤開的樓梯是這兩個天壤之別的世界唯一橋樑。舒萊堤想到了

這個租下同一棟樓兩層公寓的好主意，這是棟快拆的舊房子。所有的房客都事先遷走了。所以在它拆毀前的這段時間裏我們可以為所欲為：敲開隔間，重新裝潢牆壁，設計隔局，最重要的是，可以在地板上打洞來裝設那個互通的樓梯。這個實景和棚內景比起來，除了金錢上明顯的差異外，就是從這裏的窗子可以看到巴黎市的生活，不像棚內只能用照片矇混。

兩間公寓的燈光也必須不同，上層那間是自然光：在白天除了窗戶進來的陽光，再用柔光燈稍微補一點。下層那間則完全是人工燈光，奇特而令人不安，來暗示情婦的雙重生活。我們撰擇了那時在電影中還是禁忌的方法──日光燈打光。因為這種燈是交流電，如果攝影機的快門沒調整好，影像上會有跳格的危險。這個缺點若是同時用好幾隻日光燈管就沒那麼嚴重了，因為某幾隻的週期可以蓋過另幾隻的週期。這情形我在做教育電台節目時就注意到了，當時我在一間大百貨公司裏拍《售貨小姐的一天》。天花板上有十幾隻日光燈，拍出來的結

果相當好。不過，在彩色影片裏還有另一個問題：日光燈的光譜在某些色彩上並不連續，有些波長的顏色不見了，這在影片裏會造成綠色調，使皮膚看起來怪怪的。所以在《情婦》裏我們決定把這種限制變成一種效果。為了強調這種詭異的氣氛，我把日光燈放在一般的燈罩內，並讓它們出現在畫面裏。結果如預期般地非常怪異。

我想到另一個視覺效果，整面牆的鏡子把布麗‧奧吉兒和傑哈‧德帕狄厄(Gérard Depardieu)的反影成切割狀或多重地反映出來。鏡子設在轉軸上，所以它可以移動一些角度以避免不小心照出攝影機、工作人員或麥克風。

我們用了個在《更多》中試過的視覺效果，而且把它改良了。當德帕狄厄和一個朋友在情婦樓下的公寓行竊時，沒有把燈打開，以免被鄰居看到。他們拿著手電筒行動，典型的警匪片場面。但我覺得每次在電影中看到類似場面總是假假的，光線不像是從手電筒發射出來的，它僅是個道具，沒有實際打光的功能。我們決定讓場景保持近乎全黑，只有偶爾的手電筒燈光讓觀眾和演員看到發生的情況。為此我們把一個十二伏特石英燈放在普通手電筒裏加強它的亮度。一般的做法是把線藏在演員的褲管和襯衫袖裏直伸到手上。這個效果是寫實的，增加了場景的神秘氣氛：情婦殘酷的刑具在黑暗中被這間歇的手電筒燈光照亮，頗富懸疑性。我在《愛女人的男人》的啞看門婦和《綠屋》地牢裏小孩和囚犯的場景中都再用過類似的手法。

布麗‧奧吉兒化粧鏡的兩側加了許多普通燈泡，使它看起來像劇院化粧室的鏡子。這些燈泡出現在畫面中，而且沒有其他的光線來源。底片適用的範圍很廣，所以我把光圈對在奧吉兒臉部的亮度；儘管如此，燈的部分並沒太過度曝光，效果也很美。以前底片的敏感度還沒這麼高的時候我們是拍不出燈泡的輪廓和形狀的，它們會因過度曝光

而消失，這個場景就不能以原來面貌見人了。

　　因爲舒萊堤總想避免銀幕上過於普遍的伎倆，那些施虐的場面，由於本身的困難度，只好拍眞的。我們用下列的方法來處理。布麗‧奧吉兒用上了全付裝備，她的客人被拴在牆上，然後布麗向右走出畫面去拿她的鞭子，立即返轉過身來猛烈地抽打那人。但是，現在拿鞭子的人已不是布麗而是專幹這行的特殊妓女，有著類似的身材，一樣的假髮和衣服。她回到攝影機前是背對著觀眾，所以看不見臉。因爲這一整個鏡頭並沒有剪接，沒有變換角度，所以很少有人會懷疑它的眞實性。

　　另外兩處也值得一提：最前面打上演職員表的鏡頭，是我有史以來拍過最長也最複雜的一個鏡頭。整段戲都是用架在我肩上的攝影機拍的，沒有剪接或中斷。它始於巴黎奧斯特利茲(Austerlitz)火車站的摩托車托運站。德帕狄厄騎著摩托車出來，攝影機一直捕捉他的動作，所以隨他的行徑，也如實地拍下了巴黎週遭的景物。當他到達目的地咖啡館後，就將摩托車靠在店旁樹邊，然後進去。他在櫃枱詢問某人是否來到，侍應生帶他進入後面的房間，那個人正等著。德帕狄厄坐下來面對著那人，攝影機持續紀錄他們的對話，擺在和他們同樣的水平。這些過程是用以下步驟拍得的：我肩上扛著一架ARRI-BL 35釐米攝影機，坐在一輛後門打開的貨車裏，從車站內開始拍，在台階的地方加了斜坡使車能平滑地從站內開到大街上。當德帕狄厄跟著我們時，他總是在摩托車和貨車之間保持著一定的距離。我們要停下來等紅燈時，他也得停下。變成綠燈時，我們就繼續前進。這段旅程也有好幾次轉彎和曲折，同時對巴黎市做了概略性的描述。到達咖啡館門口時，我非常輕緩地下車，跟著德帕狄厄進店。他坐在房間後面那個友人等他的桌位。一個隱藏在柱子後的攝影助理適時遞給我一把椅

子，讓我坐著用同樣高度拍攝其餘的場面，攝影機仍在我肩上。我們在車站和咖啡館都事先設好了燈光，把它們隱藏在柱子或天花板上。否則的話，室內和室外的光線將有極大的差異。

最後一場戲，布麗·奧吉兒和傑哈·德帕狄厄駕著一輛敞篷車，正以高速邊開車邊親熱地駛過一條林蔭大道。我們選了一段濃蔭的路，陽光間歇地從樹隙中落下。什麼也不加變動，沒有補燈光來降低反差，演員隨著明暗的快速變化而忽隱忽現，就像在某些夜總會裏的連續閃光燈。這使得畫面有種眩惑的力量，也增加了戲劇效果。

某伯爵夫人(The Marquise of O.)

艾瑞克・侯麥(Eric Rohmer)，1975

以前我爲楚浮拍的古裝片——像《巫山雲》，大都是晦暗的調子——但《某伯爵夫人》是一部明亮的影片。裏面有著大片窗戶和陽光，而且白色是佈景和服裝的主色。當然不是純白，因爲我們通常是採用浸過茶漬的紡織品。起初這在服裝設計師和我之間產生了一點小衝突。摩黛拉・比柯(Moidele Bickel)是從柏林著名的「舞台」劇院來的。她希望《某伯爵夫人》裏的窗簾、衣服和床單都能用純白的，就像她在劇場用的一樣。我必須說服她白色在銀幕上看起來會比在舞台上刺眼，刺眼到那些精心選的布料質地會亮得看不出來，因爲都過度曝光了。她在看過一些剛拍出來的毛片之後才被我說服。從那時起她就是個傑出的合作者。

開拍前一年，侯麥和我去了德國佛蘭柯尼亞(Franconia)的奧伯村城堡。它在風格上是義大利式的，已半荒廢了；修建的過程因爲經費短缺而陷於停擺，損毀的痕跡清晰可見。我建議斑駁的牆可漆成灰色，它的顏色不但是中性，也很古雅，同時傢俱、服裝和臉襯在這樣的背景裏也不虞顏色走調。我又一次冒險逾越了攝影師該有的職權，而管到了該是服裝、佈景甚至道具的事。

另一方面，就打光來說我可以做的事卻不多。我們拍《某伯爵夫人》的城堡是由十八世紀的建築師經心設計的，陽光從窗戶中射進來，經

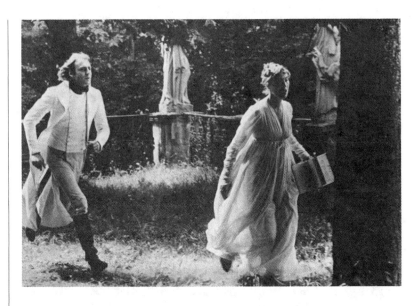

過一個又一個房間，循著長廊的地板一直到盡頭。像《女收藏家》一樣，我們只是研究陽光的不同落點——那時是在夏天——直到找到它穿過窗子最美、最富戲劇性的那一刻。侯麥幾乎整天都在排練演員，直到預定的時間近了，我們就會很快地拍。我所做的只是偶爾加上柔光燈或鏡子，從天花板上反射陽光來補足反差。事實上，這部影片的燈光不是我設計的，而是十八世紀的建築師。我可以引用畢卡索的話說，在這個作品裏我並沒有發明什麼，我只是找到了。我說這話並不是自謙，而是事實如此。我們經常讓演員在窗戶邊演戲，像一幅維梅爾(Vermeer)❶的畫，以便得到側面的光。

　　如果在實景中拍攝而光線出錯，可能是由於準備不足。如果影片在別的地方拍，而沒有時間親臨現場觀察陽光是如何移動的，一個簡單的方法就是派個攝影助理來，帶一台拍立得相機把早、中、晚三個時段拍下來。從這些片段中導演和攝影師就可以決定拍片的最佳時間。

由於高明晰度鏡頭和新彩色底片方面的進步，同一時間可能有好些人發明了同樣的技巧。《亂世兒女》的攝影師約翰‧阿卡特(John Alcott)有次在紐約就問侯麥是否受了庫伯力克的影響，雖然我們拍《某伯爵夫人》時《亂》片還沒在法國上演。而庫伯力克也被問過是否知道我們的電影。阿卡特和庫伯力克想到的新技巧我們也想得到：如果蠟燭的亮度夠，就沒有必要再多打光。我們曾研究過古代的照明方法，在《某伯爵夫人》的時代不像《兩個英國女孩》或《巫山雲》的時代已有煤油燈，照明全賴燭光，因此光線也就暗些。無論如何，社會階級高的人士——如本片中的人物——還是有夠多的燭台來照明，給我們處理上不少方便。

在尚-克勞德‧布雷利的《珍禽》裡我便發覺自然的燭光在彩色片裡比黑白片更佳。在使用上，它因為後起色覺(chromatism)所增加的視覺資訊使人感覺到更豐富的幻覺。像燭光的橙色調在黑白片就看不出來；因此，《某伯爵夫人》的一些場景和《野孩子》比起來，就更清晰、更有真實感。

拍室內戲時，重塑燈光最細緻的一刻要算是薄暮降臨、用得上人工燈光的時候。我們在《某伯爵夫人》裏就有這樣一個景。伯爵夫人(艾迪絲‧克萊弗Edith Clever)正在刺繡，僕人捧著燭台侍候。很明顯地室內室外的光線必需取得平衡。為了得到這效果，我們把特殊的35釐米蔡司(Zeiss)鏡頭開在光圈f 1.4的地方，並要求沖印時要強迫顯影。侯麥讓我在黃昏時分每隔五分鐘就拍一個鏡次，以便選出效果最好的。我們看到的毛片中，有一個戶外的光線甚至比室內的燭光還暗。這就是我們在最後剪接時用上的。

拍《某伯爵夫人》時，我用不被察覺的攝影機運動，並盡量不造成干擾，盡可能謹慎的打光。推拉鏡頭也會困擾我，即使做得再完美，

仍給人一種人工註腳的感覺。我的另一個注意點是在平衡畫面上。我相信歷史片的構圖應該更講求完美與古典。以前人們似乎較有一種比例的觀念，現在已消失了。因此，在《某伯爵夫人》裡我們要求構圖需比平時更協調，嚴格地平衡光線和形狀。我們從畫家中找尋靈感，當然不會錯過德國浪漫派，尤其是佛謝利（Fuseli）❷，我們從他那裏學得了一場惡夢戲的安排。

　、　科技的濫用是最糟的：散光板、長鏡頭、慢動作……等等。很多導演在攝影機前玩不出什麼花樣來的時候，就訴諸奇技淫巧。幸運地，侯麥並不來這套。諸種限制對他的風格很有幫助。沒有限制的時候，也就沒有了風格。

　　我每和侯麥合作一部片關係就增進一層，到這部片時已達爐火純青之地步。雖然我們在背景和個性上不盡相同，但某些方面我們的看法是很一致的。我們的品味可算是素淨的，甚至相當清教徒式，都不喜歡浮誇虛假的雕琢，而喜歡簡化的東西。這種巨觀上的相同使我們合作起來較容易，因為不必浪費精力去說服對方。我會對他做某些建議，知道他總是會接受，如果他還沒有想到那種做法，是因為他忙著演員的事。我變成有點像他的另一個自我，這使他省了不少時間。我們有類似的品味，不一樣的認同，剛好可以互補。侯麥更知性、更富文藝腔，他在抽象概念的能力上比我強得多；而我則比較感性，比較實際。而且，侯麥在美學上比我控制得嚴苛。和其他導演合作我通常扮演制約的力量，讓他們刪除一些不必要的推拉鏡頭，或純裝飾性的特寫。侯麥則恰好相反，他的觀念十分嚴峻，使我有時候覺得他應該把電影裏的視覺結構改變一下，移動一下攝影機，拍一個近一點的鏡頭。偶爾我能說服他。

　　侯麥對繪畫很在行，我可以跟他討論，而且確知他了解參考點在

何處。我並不要求工作上太過自由，因爲結果很可能是擔負了場面調度(mise-en-scéne)的虛名，就某個程度而言是取代了導演的位置(這確實常發生)。但是我也不希望受到過於嚴格的指示，這樣我對影片的貢獻就微乎其微了。我希望和導演之間的合作是有限制但自由的，這便是侯麥給我的空間。我喜歡和那些在影像的觀念上和我相近的人合作，這樣出來的結果總是較佳。因此，原則上我盡量和楚浮、侯麥、舒萊堤、馬立克、班頓、派庫拉這些人合作，他們是屬於同一美學派別的人，雖然彼此看來有些不同。只在很偶然的情況下會有其他派別的導演邀我拍戲。即使如此，我也很少接受。以侯麥而言，我們幾乎能猜著彼此在想些什麼。當我們一起拍片時，他往往一句話還沒講完我就接著下半句，反之亦然。

剪接《某伯爵夫人》時，侯麥的要求極其精緻高雅。每一個鏡頭的移位、演員的動作都經周詳的考慮，所以可以連接得天衣無縫。有時候我們是拍一氣呵成的段落設計，有時鏡頭是剪接而來的，因爲一個演員從視線範圍內消失，得在下個鏡頭把他接回來。如果無法避免剪接或是攝影機的移動，我們就盡量做得精確。即使如此，侯麥還是玩了些小小的詐術。用做三個場景的同一個房間只是改變了牆壁、傢俱和窗簾的顏色罷了。餐廳變成了夫人樓上的沙龍。稍後窗簾撤下來我們又可以看到窗外的樹林，就成了她在鄉間的房子。

侯麥從不會耽溺在以人的視覺而言是不可能的鏡頭裏，例如，從火爐裏或盔甲裏來拍。這對他幾乎成了一條原則。他的攝影機總是有觀點的，而且擺在人的視覺高度。當布魯諾‧甘茲(Bruno Ganz)跳牆過來救伯爵夫人時，攝影機的低角度不僅因爲藝術上的考慮，也是因爲那時他在上，而她從下往上看的角度，總是找得到地理位置原因的。其他人拍交互剪接的景通常的做法是移開畫面外的傢俱，以免擋到攝

影視線，同時也使工作人員舒服些。侯麥卻相反，總把傢俱留在它們原來的位置，即使是在畫面以外，因爲這樣得以尊重每個場景的氣氛。

演員在畫面內的動作都經過詳細考慮。構圖一直在變：有時他們靠近攝影機一點，有時又遠離些，退到走廊上，這些都在一個連續的鏡頭裏；有時候，則是用橫搖跟著他們或左或右，除此之外再無其他。這個系統使我們能跟隨演員的動作而不必擔心打擾他們，而且侯麥絕不會改動戲份，或剪接時以不同的角度來「改善」他們的詮釋。所有的成敗就看他們的表現如何和這套拍攝方法配合。如果演得好結果就很好，否則就會顯得沉悶。一個沒有天分的導演最好別冒險嘗試段落設計。如果效果做不出來，就沒有補救的方法，因爲中間插不進別的鏡頭。這種拍法必須完美。如果導演從很多不同的角度拍一個景，那他在剪接室裏就有很多機會彌補。但是侯麥認爲這是取巧。因爲理想上導演應該在事前就知道演員和攝影機應該於何時、在何處要做些什麼。

對攝影師而言拍片時現場收音是較麻煩的事。他很容易和麥克風桿過不去，因爲不小心就會穿梆。我們都知道要想得到高品質的現場聲音，麥克風就得靠近演員，那也就是接近畫面的邊緣。不過這些麻煩是有代價的：好的聲音對影像是一種輔助。就我認爲，義大利電影的缺點就是配音平板，沒有生命(說也奇怪，我這人關心的應該只是影像)。《某伯爵夫人》的時代背景是在十九世紀初，但一隻麥克風不小心在鏡子的反影中被拍到了。我不能原諒自己，尤其是在這樣一部近乎完美的電影裏。幸好很少人注意到它。

《某伯爵夫人》得了坎城影展特別審查獎。侯麥再度不顧眾人悲觀的預測而贏了。它在很多國家裏都大受歡迎，雖然是用我們估計不會受歡迎的德語拍的（爲了這個原因，維斯康堤違反邏輯用英語拍了《納

粹狂魔》The　Damned算是一種妥協)。雖然它與改編自克萊斯特(Kleist)短篇小說的浪漫主題不合時潮，仍廣被接受。巴黎、紐約、布宜諾斯艾利斯、羅馬和巴塞隆納的觀眾都受到這部精緻影片的誘惑，進入劇中人物小小的夢想世界。我想，《某伯爵夫人》可能是我作品中最完美的一部。

❶維梅爾(Jan Vermeer,1632-75)，荷蘭畫家。爲荷蘭大師中最穩健、溫和的一位。他的作品中卓越的色彩、耀動的光線，如眞珠般晶瑩的佈滿畫中，把日常生活詩意化了。

❷佛謝利(Henry Fuseli,1741-1825)，生於瑞士，原爲牧師，1763 年開始學美術。他的畫具有恣逸的動感與姿態，造形扭曲，風格特殊，喜歡用想像世界裏的陰森恐怖來製造詭譎的效果。

樹上的日子
(Des Journèes entières dans les arbres)

瑪格麗特・杜哈(Marguerite Duras❶)，1976

　　我以前曾說過，用 16 釐米拍周詳準備過的劇情片是個錯誤。除非有很多對話和動作要即席完成，需要更長的底片時，用 16 釐米才能成為理由。《樹上的日子》不該用 16 釐米拍。瑪格麗特・杜哈像侯麥一樣，一個鏡頭只來一、兩個鏡次，而且只從單一角度來拍一個景。在這種情況下 16 釐米就沒有經濟效益可言，因為把它放大的花費相當於用 35 釐米負片，甚至更多。此外，以 16 釐米拍攝水平會降低，因為它被視為一種二流的格式，拍 35 釐米時每個人都會在細節上小心翼翼，雖然他們拍 16 釐米時應該做到更多自我要求。

　　拍《樹上的日子》時法國電視公司(此片由他們出資)派了一組電視工作人員給我。一般來說，在拍攝開始之前幾天，我會要求助手去做鏡頭的清晰度測試，並察看攝影機各項定位是否合適。但因為是 16 釐米的片子，這項測試不是沒做就是草率為之。從技術的觀點來看，此片比我同時期拍的影片明顯的不及：攝影機定位不良造成不穩定的影像，焦距的準確度也不夠。

　　瑪格麗特・杜哈很少用特寫。她通常以遠景來拍段落設計：把她的演員從頭到腳都拍進去，而動作只發生在固定的畫面裏。因為我們是在實景裏拍，例如朋友的公寓，有時候就沒有足夠的空間。所以必須用到廣角鏡頭，在光學上，它是沒有較長焦距鏡頭來得準確。當影

片放大成 35 釐米供戲院上映時，出來的影像往往不夠清晰。除此以外，我慣用的柔光打光法，是擴散而沒有方向性的，並不適合這種格式。要使 16 釐米放大後的效果良好，就需要更多的照明，至少在f 5.6以上。因此我們得調整那些可愛的自然光，但保持原有的光線是我的基本原則之一。簡而言之，雖然劇本和演員都是一時之選(布麗·奧吉兒、馬德萊娜·勒諾Madeleine Renaud、尚-皮耶·奧蒙Jean Pierre Aumont)，瑪格麗特·杜哈的場面調度十分圓熟而嚴謹，我在這部片中的工作却不足，是我生涯中的缺憾。

❶瑪格麗特·杜哈(Marguerite Duras,1914-　　　)，法國小說家、編劇、導演。爲法國新小說的代表人物。著有《如歌的行板》、《從直布羅陀來的水手》、《情人》等小說。編有《廣島之戀》(Hiroshima, Mon Amour)、《長久的缺席》(The Absence of Longness)等。導演的作品有《印度之歌》(India Song)、《阿嘉達與無盡的閱讀》(Agatha et les Lectures Illimitees)等。

顛鸞倒鳳(Cambio de sexo)

比森特・阿朗達 (Vicente Aranda)，1976

電影的歷史似乎是循環的，不同的的國家會在不同的時代各領風騷：二○年代的德國、二次大戰後的義大利、六○年代的捷克。也許就憑著或然率的法則，西班牙有一天會站出來。

西班牙也許不是一個出機械師的國家，不過確實是一個藝術家的國度。這從偉大畫家和小說家的長遠歷史就可以清楚看到。而電影正是影像和敘事的藝術。我期望在某個時機智慧的花朵能爆發開來，也許是以一種不能理解的、意料之外的方式。我國家的問題就是缺乏堅持；在藝術上一旦有什麼新突破很快又凋萎了。西班牙電影的歷史就和整個電影史一樣長，曾經有過相當可觀的默片工業。問題在於，像彼得・潘一樣，西班牙電影總不想長大。西班牙電影發展的條件甚至比北歐國家更有利：電視機的普及還沒到吞噬一切的地步。目前，在後佛朗哥政權的日子，西班牙具備製作解放的、原創的電影一切必須條件。

我一直想在自己的祖國拍片。所以，當我的朋友比森特・阿朗達邀我拍攝《顛鸞倒鳳》，我立刻毫不遲疑的接受了。這部電影是在我長大的城市巴塞隆納拍的，有些場景就發生在我小時候玩過的街上。

這是我第一次和西班牙工作人員合作，他們的專業、熟練和智巧令我吃驚。他們才學淵博而熱心，技術上的水準並不輸於法國。西班

牙電影尚待起步的地方在於（我不是指阿朗達的電影，而是指整體電影工業）製作觀念的改進。經濟或政治影響力小的國家拍出來的電影較不受他國重視，這是實情。像《顛鸞倒鳳》如果是美國片或法國片，大概會更受歡迎。但和往常一樣，儘管這部片子品質不差，却無法在非西語國家找到市場。庇里牛斯山仍是一道界線，大西洋也是。

劇本由阿朗達、霍耶昆‧霍達(Joaquín Jordá)和卡洛斯‧杜蘭(Carlos Durán)根據一個變性的眞實故事合寫的。大部分的劇情在巴塞隆納一個男扮女裝的夜總會裏進行。從專業的觀點看來，這個歌舞助興的夜總會世界奇異的燈光確實給我新的挑戰。在法國我從沒嘗試過這種題材。

從第一場戲我就知道，慣用的打光無法營造出這部影片所需要的戲劇氣氛。所以我決定用眞正的夜總會燈光，雖然在鏡頭邊緣會出現奇怪的彩虹效果。如同往常一樣我開始系統化地研究這個問題，而不是靠想像，並且不依賴傳統的方式解決。以前的電影裏不用眞正的劇

場燈光，是因爲它們比電影燈光弱。但是新的鏡頭和高敏感的底片可以讓我重新考慮這件事。

《顛鸞倒鳳》裏還有某些場景我十分滿意，例如，當男主角穿著女裝到達俱樂部並走下觀眾席的那一刻。這是影片中他第一次以男扮女裝出現，觀眾一定會感到驚訝。因此，當他接近攝影機，是從黑暗中現身並很挑逗地進入光圈區。這個效果很容易做。我在攝影機旁放了一個四千瓦的柔光燈。因爲俱樂部很大，光線不會到達後面，主角看起來就像緩緩地從陰影裏走出來。

在手術的場景裏，當荷西‧瑪莉亞(維多利亞‧阿布麗Victoria Abril飾) 變成瑪莉亞‧荷西，我就採用了鏡頭中間那個她身體上方的強光手術燈。外科醫生在手術枱邊顯出半身側影。手術室天花板的日光燈補足了有陰影的區域，造成一種奇異的色溫組合，我刻意讓這種光線讓人感覺不舒服。

像路易‧布紐爾——另一個偉大的阿拉岡人(Aragonese)，阿朗達是一個獨立、自由思考的人。和他合作令人十分振奮。他完成了一個更有野心的劇本《解放》(Libertarias)，背景設在西班牙內戰，我相信它會是西班牙電影的重要作品。

天堂歲月(Days of Heaven)

泰倫斯・馬立克(Terrence Malick)，1976

　　約翰・福特、金・維多(King Vidor)❶和馮史登堡(Josef von Sternberg)❷，這些導演的風格都因打光的創新而成形。尤其是馮史登堡，他是視覺效應的製造能手，大家都知道他對佈景設計、構圖和燈光很有興趣。他的作品一直是我的典範。對他來說，打光和場面調度是密不可分的；事實上，燈光是場面調度的一個基本要素。

　　我談泰倫斯・馬立克時提到馮史登堡等諸人不是沒有原因的，因為馬立克的電影在視覺上也非常豐富。《天堂歲月》的製作人施奈德兄弟(Harold and Bert Schneider)來找我時，我要求先看馬立克的第一部作品：《窮山惡水》(Badlands)。看過後，我馬上就知道馬立克能與我合得來。後來我才知道他非常喜歡《野孩子》的攝影，那部片子雖然是黑白的，却在某些地方和《天堂歲月》相似，因為兩片都是講過去時代的故事。馬立克是因為《野孩子》才想和我合作。

　　《天堂歲月》是在加拿大拍的。當我抵達阿爾伯塔(Alberta)和導演會面後，就知道他對攝影懂的很多，以一個導演來說甚至是太多了。他有特殊的視覺敏感，對繪畫的涉獵也頗廣。有時候導演和攝影師之間的溝通是模糊含混的，因為有些導演對技術和視覺層面的東西一竅不通。而和泰倫斯・馬立克互相溝通則很容易，他很快就知道問題所在，不僅讓我放手去做——在這部歷史片中我們幾乎沒用任何攝影棚

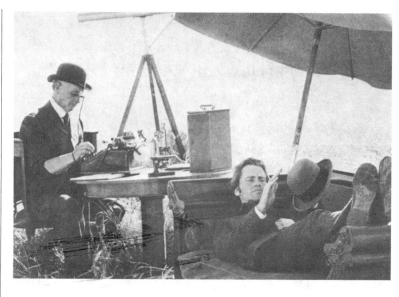

燈光——而且還鼓勵我，因此和他合作是很令人振奮的。《天堂歲月》
不是一部計劃得很嚴密的影片。很多有趣的主意都是在拍攝過程中跑
出來的。這使我們有臨場應變的空間，也能充分利用到環境。例如，
拍攝進度表在前一天影印出來給大家，並沒有列得很詳細。進度表隨
著天氣和我們心中的畫面而修改。這使那班好萊塢的工作人員迷糊
了，他們不習慣這種即興的工作方式而時有抱怨。

　　基本上我的工作是簡化攝影，把近來流行的人工效果去除殆盡。
我們的典範是默片的攝影(如葛里菲斯、卓別林)，幾乎都用自然光。
而在晚上室內的戲，我們通常只用一個單獨的光源。因此，《天堂歲月》
是一部向默片創造者致敬的電影，我欣賞他們恰到好處的單純，不加
無謂的修飾。從三○年代以來，電影就變得過於複雜。

　　我的電影都受到某些畫作的影響。在白天的室內我們採用自窗戶
一邊來的光線，就像維梅爾的作品。我們也想到韋思(Wyeth)❸、哈伯
(Hopper)❹和其他的美國畫家。但就如片頭字幕所述，我們特別受到

世紀初的偉大報導攝影家（如海恩Hine）所啓發，馬立克收藏了好多他的書。感謝比爾·韋伯(Bill Weber)的剪輯，他使影像有音樂的節奏，像交響曲，有行板、斷音、顫音等變化。

法國的光線很溫和，因爲太陽經過雲層才照下來，拍外景會較容易，剪接時鏡頭與鏡頭的銜接不成問題。而北美的天空却比較晴朗，陽光較烈。一個人站在太陽下半邊臉都是黑影。傳統上，攝影師會在有陰影的半邊補上弧光燈來解決這個問題。但馬立克和我却不想補光，而認爲以陰影的部分曝光較佳，這樣就會使天空的部分過度曝光，顯得一點也不藍。像楚浮一樣，馬立克也遵循著減少色彩的潮流。藍色的天空會困擾他，因爲會使風景看來像明信片或俗劣的旅遊手冊。而以陰影的部分曝光會使天空變得白茫茫一片，沒有顏色。如果我們用弧光燈或反光板，結果就會變得平板而無趣。所以在測光時，我讓光圈開在介於天空和人臉的亮度之間。這種方法使演員的五官都可見，但稍後有點曝光不足，而天空有些過度曝光。

工作人員(不是我選的)中除了少數例外，大部分是由好萊塢的專業人士所組成。他們習於華麗的攝影風格：演員的臉孔從不會有陰影、天空蔚藍等等。他們對於我只給了這麼少的工作感到沮喪。通常好萊塢的拍片方式是讓燈光師和道具人員在事前準備燈光，所以每場戲我都發現弧光燈已設好了。每次我都得要求他們把那些預備好的燈光關掉。我知道這惹惱了他們；有些人開始說我不曉得自己在做什麼，不是「專業人士」。起初，出於好意，我會拍一個用弧光燈的鏡次和一個不用的，然後邀他們一起去看毛片以便討論。但他們不看，也許是因爲不願浪費休息時間。要不然就是去了，但沒有被說服。對他們來說天空一定是藍的，人的臉得全部是亮的。對立變得愈來愈尖銳而脫離本意。幸運的是，馬立克不但站在我這邊，甚至比我更進一步。

在某些場景中，我想加一塊白板來反射陽光，使演員臉上的反差低一些，馬立克却要求我別這麼做。隨著影片的進展及看到的結果，我們變得愈發大膽，拿掉更多的輔助燈光，幾乎就直接拍了。有一些技術人員漸漸站在我們這一邊，但有些人始終不能了解這種做法。

也許在技術上我遇到些不同的看法，但在藝術方面我却很幸運的遇到最好的夥伴。在每部影片中都會有個領導小組，其他工作人員就聽他們的。《天堂歲月》是由七個人組成這個小組：傑克‧費斯克(Jack Fisk)負責設計建造麥田中的農莊及農場工人的住房；派翠西亞‧諾瑞斯(Patricia Norris)以驚人的細心和品味完成了那個時代的服裝；傑克‧布萊克曼(Jacob Brackman)是馬立克的好友，擔任副導；當然，還有製作人伯特及哈洛德兄弟。這個小團體每天開一小時的車到麥田去。在路上總是不約而同地談起這部影片，所以每天的行程都自動變成製作會議。

負責佈景、道具和服裝的人一起尋找那種混合的、看不出原色的顏色。派翠西亞找來了舊的布和穿過的衣服，以便和攝影棚內亮麗的服裝有所區別。費斯克蓋了一棟真正的農莊，裡外都是真的，不像一般佈景只有一面。室內的道具都是古舊的顏色：棕色、桃花心木色、木質深色。窗簾及床單的白布都在茶水裡浸過，使它們看起來有那種未經漂白棉織品的色澤，不像現代的白布那麼刺眼。如果沒有佈景設計、服裝及道具設計的配合，如果放在攝影機前的景物是粗俗、不合適的，有風格的攝影又從何而來？本來就是醜的東西沒法變得美麗，除非你接受安迪‧華荷(Andy Warhol)❺的矛盾修辭法「美麗的醜陋」。在我們這行裡，很多人認為攝影指導只要管他自己的攝影機和技術範圍內的事即可；但我相信攝影指導必須和佈景、服裝、道具有完美的結合才行。在我抵達北美之前，即和他們在長途電話裡談過這些

事情，所以當我們到加拿大拍攝現場時，就只需做一些局部的調整和改變。

在《天堂歲月》裡我有幾個攝影操作員，因為工會規定我不能親自操作攝影機，當然在歐洲不是如此。因此，導演和我會先從觀景器中觀察排練時攝影機的移動和演員的走位；經過幾次排練後，操作員就可以清楚知道我們要的是什麼。幸運的是，我的夥伴都是技術專精而有天分的人，像約翰·貝里(John Bailey)拍完此片後成為一位偉大的電影攝影師，加拿大的羅德·帕克赫斯特(Rod Parkhurst)、艾瑞克·馮·哈倫·諾曼(Eric von Haren Norman)和第二組操作員保羅·雷恩(Paul Ryan)。我們經常同時拍不同的場景，例如，火災那場戲。通常我站在主攝影機旁，然後盡可能顧及另一組攝影人員，給他們一些指示。有時候我自己也拿台攝影機拍，不過這在工會眼中可是一種冒犯的行為。有些工作人員自己拍的鏡頭也相當不錯；嚴格說來，奧斯卡給我的榮譽實在該和這些技術人員一起分享才是。一個人拍廣角的全景，另一個人就用長鏡頭拍特寫，第三個則用手提攝影機跟著動作跑，再一個——Panaglide的專家——就巡行火災周圍或進入人群中等等。我們個人的努力都為導演的靈敏、技術知識和不會出錯的品味所統合。因為泰瑞不會讓任何人做出違背他意願的事。在開拍前，他就訂下一系列的原則。這部片子的風格就在每個工作人員必須遵行的原則下成形了，其中最主要的就是盡可能保持寫實感。

拍攝的最後階段由赫斯克·衛克斯勒接我的工作。我拍了五十三天，他則拍了十九天。當製作人找我拍《天堂歲月》時，我已答應了楚浮的下一部片，兩片有些撞期。製作人和馬立克都同意了這件事，但希望《愛女人的男人》會延期開鏡，但事實上它卻如期開拍了。當然，我不能違背我和楚浮的合約。離開加拿大前往法國時我心情相當低

潮，因爲我知道《天堂歲月》對我的職業生涯將有多大影響。

　　在離開前的一個月，我在腦海中回想了一遍較欣賞的美國攝影師。我想到了赫斯克・衞克斯勒，他也是我的朋友，我們問他能否前來接我的工作，很幸運地，他接受了。我們一起工作了一星期，好讓他熟悉是怎麼進行的。我們也把已拍好的部分拿給他看，讓他熟悉這部影片的視覺風格。赫斯克相當不錯，因爲除了拍出令人難以置信的美麗畫面外，他還完全溶入了我們的風格中。我想沒有人能分辨得出他拍的部分和我拍的有何不同。即使我自己在一些剪接過的場景裡也很難看出加進去的鏡頭是他的還是我的。赫斯克慣於用濾鏡和霧鏡（如他在《航向榮耀》中的用法），但因爲我不用，他也捨棄了。他拍了所有李察・基爾(Richard Gere)死後在城裡的戲，還有一些未全部拍完戲段的單獨鏡頭，雪地上的場景也是他拍的，因爲在我回法國前有好長一段時間是小陽春的天氣。

　　《天堂歲月》實際場景應該在德州的潘罕朵(Panhandle)，但我們在加拿大拍攝可以避免一些加州的嚴格限制。舉個例子，在好萊塢我不可能被聘僱。當然，還有其他的原因——在阿爾伯塔南部找到的外景是個重大原因。它屬於哈特人(Hutterites)，一個在多年前離開歐洲的宗敎支派，他們像生活在另一個世紀裡。耕種大片土地自給自足，小麥也和現在的不一樣，麥穗較長。他們自己製做簡樸的器皿和傢俱，旣沒有收音機也沒有電視。他們吃天然食物，所以他們的臉看起來跟我們不一樣。有些人在影片中也客串演出。這整片區域是屬於另一個時代的，每天一小時的車程把我們從二十世紀帶回十九世紀。無疑地，這地方的特殊氣氛增強了《天堂歲月》畫面的眞實感。他們有高敞、酒紅色的穀倉和舊式的蒸汽農機，私人收藏者特別出借給我們使用，還有班芙(Banff)這塊處女地美不勝收的風景。

我第一次用Panaflex攝影機，這是目前美國最流行的機種，可是當時還未在歐洲上市。這種輕巧、無噪音的機型是美國製的同型改良產品。目前的潮流是製造更輕巧的機型，能方便移動；它有多種功能，因為具備適合不同長度底片的軟片盒，棚內操作或手工操作皆可。Panaflex唯一的缺點是觀景器過於明亮，不過在最近推出的機種中已做了改良。它是個複雜的攝影機，幾乎是巧奪天工。使用它再加上寬鏡徑、超派娜速度(super-pana-speed)的鏡頭，我們幾乎可以在任何不利的狀況下拍攝，這是直到最近幾年才辦得到的。這部影片要是用了別種攝影機是拍不出來的。

好萊塢的技術人員已養成了相當的惰性。因為很多東西是從那兒發展的，所以他們很難再跟上其他新近的潮流，尤其是二次大戰後歐洲發展出來的東西。我提過那種只晚美國數年出現的輕型攝影機。不過還有其他的例子，在好萊塢推拉鏡頭總是架在一塊塊三夾板上做的。把攝影機放在軌道上的技術仍未被普遍接受。至於簡單的移動我喜歡用義大利的Elemack推車，它功能多又輕。而好萊塢的技術人員卻堅持用較重的台車，不管在哪裡都顯得笨手笨腳。我想說服他們時，他們不理會我的理由，只告訴我他們一直就是這樣做，也沒出過什麼問題。我懷疑他們堅持用較繁重的方法是為了間接保護自己。也就是說，如果這項工作簡化了，門外漢可以較容易看透這個原本進不去的世界。有些人仍然用敵視的態度面對新的發展，尤其任何能簡化他們工作的新方法，雖然最近這種態度已有改善。

此外，他們仍然堅持用齒輪頭，現在已有油壓式的頭(Satchler, Ronford等) 能使橫搖鏡頭一樣平穩。新的頭不必很多經驗即能操作。有良好節奏感等人都能拍出完美的橫搖鏡頭，也能緊跟著走動的演員不致從畫面上消失。但是，齒輪頭就不是每個人都能操縱的，這是使

他們高興的事。我個人喜歡頭部好操作的攝影機，而且最好有個把手。操作員和攝影機合爲一體，使它幾乎具有人性。齒輪頭造成的機械式完美也不能和手工的橫搖鏡頭那種人性的感覺相比。

最近發明的無噪音、大螢幕的剪輯機雖然可以讓人舒服地坐著剪接，但也受到不同程度的懷疑。《天堂歲月》的剪輯師比爾・韋伯是屬於新浪潮的一員，他使用這種新剪輯機工作。但是大部分的衛道人士依舊用小銀幕、直立的音畫剪接機，即使它噪音很大又必需站著工作，而且還需要一張邊桌來接合底片。

在新型攝影機觀景器的反射對焦上也有類似情形。像Arriflex和Cameflex等牌子於二次大戰結束時即引進歐洲，它們取代了個別觀景器的相似功用。經由一些鏡子和稜鏡的構造，攝影操作員甚至還能對焦，但在美國過了很久它們才被接受。一個反射系統再加上老Mitchell攝影機，這種裝備已用了好長一段時間不曾改善。然後派娜唯馨(Panavision)推出了一系列不同凡響的Reflex攝影機，似乎證明了當美國人決心要解決一個技術上的問題，就能做出超越前人的東西。

《天堂歲月》原本是以Panaglide第一代攝影機來拍的。這是派娜唯馨將Steadicam加以改善的機型。操作員穿了塑膠金屬製的背心，攝影機手臂可以從關節處伸出來，攝影機則懸吊著，看來好像違反了重力原則，像太空船一樣懸在半空。操作員是用手操縱攝影機，不過它大部分的重量是操作員的身體在承擔。這種懸吊系統可以使攝影機活動自如，爬樓梯，甚至跑都不成問題；操作員的動作不會影響到攝影機，因爲它是吊在空中的。攝影機還內含一個小型的螢幕觀景器，因此操作員不必從傳統的觀景器中去看他取的畫面，只要看小螢幕就知道了。同時還有遙控對焦系統。助理攝影有遙控器，可以遙控跟焦。Panaglide非常敏感，所以若有人碰到鏡頭整個機身就會動，這是它的

缺點之一。它敏感到在風中都會搖晃，這樣就無法拍攝了。

　　起初泰瑞非常著迷於Panaglide這種新機器，想要整部影片都用它來拍。但我們很快瞭解到它雖然很有用，有時候是不可或缺的，但並不是從頭到尾都得用它。事實上，就某種程度而言我們為了這第一次付出不少代價。就像變焦鏡頭(zoom lens)剛出來的那段日子，電影界把這新花樣用得過於頻繁，讓觀眾頭都暈了。Panaglide讓我們可以自由的朝任何方向拍，所以場景變得像個旋轉木馬。所有工作人員：收音員、場記、導演和我，都不斷在操作員背後繞來繞去，免得被拍到畫面裡去。毛片看來拍得不錯，但太花俏；攝影機像另一個主角干擾了整個場景。我們很快發現幾乎沒有什麼能和穩固的三角架鏡頭或是緩慢、看不出移動而規則的古典推拉鏡頭相比。

　　無論如何，《天堂歲月》中有些戲段和鏡頭沒有Panaglide是拍不成的。其中有些引起了觀眾和影評人的注意。例如，在河邊比爾(李察‧基爾飾)說服艾比(布魯克‧亞當斯Brooke Adams飾)接受老板(山姆‧謝柏Sam Shepard飾) 的求婚。要在水裡架設軌道來拍推拉鏡頭是不可能的；此外，演員們在這段戲裡有即興演出，在水深及膝的河裡漫無目的地遊走，攝影機從未跟丟一分鐘。在麥田失火的那場戲，攝影機甚至能在火場中穿梭自如，用眩目而戲劇化的移動跟住火勢的蔓延。

　　但是攝影機和演員的即興行動給剪接帶來一些問題。有時候不得不打斷連續畫面而接到另一個鏡頭。但是把一段戲截短也不簡單。例如，有一個難得的鏡頭在最後的定剪中不得不刪除：攝影機操作員站在昇降機頂端拍三樓陽台上的場面。琳達‧曼茲(Linda Manz)離開陽台從樓梯下來，昇降機也在同時慢慢下降，從窗戶中間歇地看到她下樓。到了地面，操作員下了昇降機，立刻跟上琳達的腳步。他跟著她

到廚房，在那兒遇到李察・基爾，他們邊說話邊走到另一個房間。這鏡頭的前半部，昇降機在一棟建築的外面下降，所以攝影機只能從窗戶中捕捉到幾個動作，並無新奇之處。多年前金・維多就在《街景》(Street Scene)中用過，馬克斯・歐弗斯(Max Ophüls)❻的《某夫人》(The Earrings of Madame De...)中也有。但是這個鏡頭的後半部，當攝影機進入建築物裡，是個新的方法，像Louma就不可能做到(Louma是一種讓攝影機進入房子的方法，法國電影界常用，像我在《羅莎夫人》結尾時用的，但它只能讓攝影機留在一個房間裡，不能轉彎或跟著人到另一個區域去)。Panaglide增加了三度空間的感覺，而且完美地描述了一個景的地理方位。

麻煩在於攝影機加上背心的重量相當不輕。操作員得像個奧運選手。如果Panaglide或Steadicam的系統取得了優勢，新一代攝影操作員就需要有強健的體魄。那時的問題就是，要找到身體強壯的藝術家。三個操作員和我試了以後都氣喘如牛。後來派娜唯馨派來他們訓練出最好的運動健將艾瑞克・馮・哈倫・諾曼，他每天做伏地挺身，同時也是個極佳的藝術工作者。

在《天堂歲月》裡我試著有系統地把夜景戲強迫顯影。以前用47的底片做出來的效果不甚理想，但是這次技術上已可做到完美。我們在溫哥華的阿爾發沖片廠做了幾次測試，結果令人非常滿意。他們將底片敏感度提高到200 ASA，或400 ASA來強迫顯影。微粒看起來和普通的一樣，即使放大到70釐米時也不顯著。這個步驟，和超派娜速度的高明晰度鏡頭，使我可以嘗試以前做不到的低曝光攝影。55釐米的鏡頭開在f 1.1的地方，而且在一根火柴或口袋型手電筒的亮光下也能拍攝。在《天堂歲月》裡我們經常用這f 1.1的光圈拍，在沖片廠把底片強迫顯影，甚至沒用85濾鏡去捕捉最後一線天光。我很擔心景深，考

慮到放大成 70 釐米時會顯得不夠了。不過很幸運地我的調焦員麥可‧吉爾許曼(Michael Gershman)很優秀，他很清楚我們可能冒的險，但他不畏艱難，仍充分實行完美主義的做法，堅持熟悉所有的度量和動作。有些人感到不耐煩，但我很感激他所受的苦，因為我一直反對直到最近才不那麼盛行的散光濾鏡。我要的是清楚、精確、活潑的畫面。有些好萊塢技術人員實在很優秀，也有高度適應性。他們努力工作，對各種狀況都有點子解決。

在職業電影製作上沒有人願冒太多技術上的險，因為如果拍壞了，攝影師是要負責的。但在《天堂歲月》裡馬立克想在這方面做個實驗，所以他讓我放手去做。這部電影裡有很多夜景戲。故事發生在一九一七年，那時候鄉間的夜晚戶外照明的方法只有用篝火或燈籠。我們希望這些場景真的給人火光照明的印象。在西部片裡有很多類似的場景，通常是在火光後面藏著電燈來補足自然火光的亮度。我一直認為這是錯誤的解決方法。即使是現代影片如《德蘇烏扎拉》(Dersu Uzala)也掉入這個陷阱。在那部片裡火光旁的景像實在很可笑，不僅因為太亮──人工燈光蓋過了火光──也因為那燈光是白的，和火光的色溫及氣氛都成了對比。另一個拍火光旁演員特寫的方法是在燈光前拿東西搖晃，想要摹仿火光的自然閃動，當然是不太高明。我們用了一個新技巧：用真的火光去照亮演員的臉。像所有的發現一樣，這也是意外發現的。我們有幾桶用來拍麥由失火的丙烷氣，上面都有噴火裝置。我注意到它們很好操作，火焰的高度也可以控制，於是做了一些測試來確定情況。所有在火旁的特寫都是這樣拍的，包括拉小提琴的鄉村舞會，和麥田失火的戲。丙烷氣產生了正確的火光顏色和跳動。我們用 200 ASA 的底片，光圈介於 f 1.4 到 f 2.2 之間來拍。以我看來，這個方法相當有真實感。

起初有些人感到困惑，因為我們要求他們做的工作有點不尋常。如果燈光領班是打燈的專家，為什麼他得要去按丙烷氣的按鈕？為什麼道具工人要去做同樣的事？終究這都是跟打光有關的。不過共同目的的感覺很快蓋過了他們的專業成規。

小麥田失火的那個長鏡頭事實上沒有做多大的變動，沒有打補光或背光。事實就是，如果對火光加以照明，它就失去視覺上的力量了。用我們的方法拍，演員有時候會有半邊黑影，像史前時代的洞穴繪畫。當超級大製作裡面有大火的場面時，他們通常犯了照明過度的錯誤而破壞了那個效果，因為攝影指導為了證明他沒白拿薪水，也沒有在現場遊手好閒，就不免陳列出大套的燈光設備。

我們大約花了兩星期拍這火災的場面，每晚都在一塊新的小麥田放火。有幾次遭到警告，因為火勢蔓燒得太快了。有一次我們突然被大火包圍了，而且空氣變得十分嗆人。不過道具工反應非常快，立刻用軌道運走了所有器材——也包括我們在內——撤離大火所在地。我們沒穿特製的防火衣，只有護目鏡來防止火場的煙。這可能遭致嚴重後果，不過這是一部受到保祐的電影。在某些場景中去掉85濾鏡而產生一些異乎尋常的色溫組合，而且具有圖畫般的效果。我記得有一幕是當李察‧基爾和琳達‧曼茲在戶外的營火上烤火雞。幾乎已經沒有日光了，畫面上是深藍色的調子，除了偶爾爆出來的火花在演員身上投下紅色調的閃光。

在另一景，農人手上拿著油燈照路去抓蝗蟲，油燈不僅是裝飾品而已，也是實際的光源。像《巫山雲》一樣，我們在油燈裡藏了小型石英燈泡。演員的衣服裡也有電池繫在腰帶上，電線藏在他們的衣袖裡。為了更具真實感，我們把燈籠的玫瑰染上橙色，所以石英燈的白光就有油燈的暖調色溫了。在畫面外我們補上遮了兩層橙色乳膠的柔光

燈，但幾乎對暗區的光線沒什麼影響。全部的動作就這樣了。

　　另一個創新的地方是我們拍攝戶外對話的交互剪接手法。這種對話就是兩人互相交談，然後攝影機分別拍他們的面部。事實上，有太陽的時候，兩人中的一人可能面對太陽，而另一人則背對陽光。在這種情況下剪接時雙方的明亮度是合不起來的，結果會十分突兀。對那個背對太陽的人打光也只是人工的解決方法：正對太陽的人背後的天空是藍色的，而背後打光的人頭頂上的天空却是白的（過度曝光），所以戲還是連不起來。弔詭的是──而且至為明顯地與我寫實的原則相衝突──我們找到的方法（是我拍《太陽下的女人》時所犯的錯）是讓每個演員都站在背對陽光的同一地點，只要確定講話的方向是相對的就好。這樣一個人的臉和背景都有相同的亮度，剪接時就不會有銜接不上的感覺。當然，覆滿小麥田的平原，正好合用這個方法，因為從哪個方向看這片田野都是一樣的。有時候我們會早上拍一個人，下午再拍另一個，這樣太陽就改變了位置，都在他們身後。兩個人面對面而太陽都在他們身後？地球有兩個太陽？我想看過《天堂歲月》的人沒有注意到。

　　像不變的通則，大自然最美的光線出現在極端的剎那，極短的時間使拍攝幾乎不可能做到，柯達和威斯通(Weston)的手冊上都曾警告過。如果一個細心的觀眾曾在白天的場景中發現兩個太陽的疏失，在黃昏的場景他就挑不出毛病了。也許這就是此片引起注意的地方──當然，是不經意的──它的光線。在馬立克的堅持下這部電影的一些片段是在他所謂的「魔幻時辰」拍的，也就是，在日落和黑夜之間的這段時間。從照明的角度看來，這段時間大約只有二十分鐘，所以把它稱之為「魔幻時辰」是個樂觀的說法。那時的光線確實非常美，可是短得無法拍稍長的戲。我們整天就是在排練演員和調整攝影機；

太陽一下山就得搶拍，不能損失一秒鐘。在幾分鐘內光線眞的很奇妙，因爲沒有人知道它是哪兒來的。太陽已經看不到了，不過天空還是亮的，整個氣氛中的藍色是經過突變的。馬立克的直覺和大膽也許使這些場面成爲全片視覺最引人入勝的地方。而要設法使好萊塢的老頑固相信一天的拍攝時間只有二十分鐘，也是不容易。即使我們瘋狂般地利用這短暫的時間，還是常常得第二天同一時間繼續拍，因爲黑夜總是無情地降臨。每天，像聖經中的約書亞(Joshua)，馬立克想叫運行中的太陽停下來，好繼續拍攝。這種在魔幻時刻拍片的經驗對我並不陌生，我在《女收藏家》和《更多》中也拍過。不過我從沒有拍過像此片中這麼長的一段。很少影片會有這麼多不同的外景戲，給攝影師提供了這麼多機會。

在這些場面裡我們通常是讓底片強迫顯影，就好像我的曝光計指針在 200 ASA 一樣。我們從普通鏡頭開始拍，不過當光線漸減，我會要求用較大鏡徑的鏡頭拍，最後總是結束在能透最多光線的 55 釐米、光圈開在 f 1.1 的地方。爲了更突顯出影片的敏感，當天空只剩下最後一線亮光時，我們就拿掉用來修正日光的 85 濾鏡，幾乎又可再開小一格光圈。最後的手段就是，我們有時一秒只拍十八或十二格，要求演員動作做慢一點，這樣在每秒放映二十四格時才有正常的節奏。也就是說我們並不是以 1/50 秒來曝光，而是 1/16，這樣才能通過更多光線。當沖印廠的人在做調光時，他們必需要調和——甚至改正——不同色調的負片。巴伯‧馬克米蘭(Bob McMillan)在米高梅沖印廠做的工作非常出色。在毛片中有些場景實在像是不同影片的片段雜湊起來的，馬克米蘭卻有辦法統合所有東西。

要在「魔幻時辰」去拍這些場景並不是毫無理由的，也不是爲了美學上的考慮；它完全是順應劇情。每個人都知道鄉下人起得很早，

開始一天的工作(我們在黃昏中拍清晨的戲)。李察‧基爾和布魯克‧亞當斯在河邊的戲有一種一天結束了的感覺,因為那是他們工作後放鬆心情的時刻。在那時候人們是從日出工作到日落。

因為影片的時代是電力剛發展不久那時候,我在油燈裡放上低瓦的家用燈泡,使晚上的室內燈光有暖調色溫。如果我用的是溢光燈,光線就太白、太現代化了。那些燈泡都裝有制光器,所以我們可以因著其他燈光——大部分是柔光燈,且在畫面之外——來調整它的強度。制光器通常用在黑白片裡。隨著彩色片的到來,我們注意到把燈泡接到變阻器上可以改變它的色溫,使它漸變成暖調。被認為是早期彩色片缺點之一的鎢絲燈現在可以有較為緩和的效果了,同時也點出了它的時代。在《天堂歲月》的結尾,當嫉妒的丈夫(山姆‧謝柏)晚上上樓,發現他太太(布魯克‧亞當斯)在房間,我們用的是油燈。這使畫面外而同方向的光線有了存在理由,它們是用來加強亮度的。在夜晚及魔幻時刻從外面看這幢房舍,窗戶中透出的燈光即是今天普通的家用燈泡。

除了這些場景,我們在這部片裡很少用到人工照明。在少數白天的室內場景,我們師法維梅爾的例子,用窗戶中透進來的光線作為唯一光源。我以前也曾試驗過這個技巧,尤其在侯麥的《某伯爵夫人》裡。但是馬立克更進一步。因為侯麥不喜歡任何強烈對比的光線,所以我必需在背景加打一些光線使它不那麼暗,並在臉部暗區補點光。但馬立克不希望再添加任何東西。因此,背景就留在暗區,只有演員看得清楚。這個方法產生了一些正面效果,最明顯的就是,我們保持了自然光的美。演員們可以較投入,因為沒有過量燈光的高溫高熱。在負面效果上,因為光圈得開得比較大,景深因而比較淺。馬立克是非常瞭解攝影技法的導演。別人也許會忽略了缺乏景深的問題,但馬立克

把場景安排成演員都在同一對焦面上。

像《天堂歲月》裡的其他做法，在特殊效果上我們也力求簡單。馬立克的原則是，這些效果應該用攝影機就可以做到，不必在沖片廠內用光學儀器改變原始的負片。觀眾都學聰明了，一下就能認得出來，因為一旦影片在沖印廠做過特殊處理，微粒和顏色都會改變。我在歐洲的經驗教會我一些美國助手認為是冒瀆的事：場景開始或結束時的淡入淡出，用攝影機就可以做到。它們不一定得在沖印廠內完成。只要慢慢把光圈關小到f 16（例如，這個鏡頭的適當光圈是f 2.8）就夠了，再加上Panaflex的快門控制，直到影像全部變暗為止。

在蝗災的那場戲裡，我們用了個專家和一些工作人員認為是異端或「不專業」的方法，雖然後來他們傻了眼。在那些插入鏡頭和特寫裡我們用了上千隻的真蝗蟲，是加拿大農業部的人幫我們抓來的。但蝗蟲襲擊麥田的那個長鏡頭，我們是用畫面外的直昇機灑下種子或花生殼來權充蝗蟲。這在其他電影裡也用過，例如，一九三九年的《大地》(The Good Earth)。在這裡我們的新巧之處是用一台可以倒放影片的攝影機（舊的Arriflex）來拍；然後要演員和臨時演員倒退著走，也讓田間的牽引機倒著拉。所以放映時，演員和牽引機就變成正著走，蝗蟲（種子）不是落下來而好像是飛上去。因為它是第一代的負片，微粒很精緻，也能和其他片段銜接。

我們在一些場景裡用到日光夜景的技巧。從黑白片以來，夜景戲就常常是在白天拍，然後用低曝光手法來處理負片而成的（我曾在《野孩子》那章討論過這個問題）。這個步驟也可以用在彩色片，現在有一種極化濾鏡(polarizing filter)可以使天空變暗，但還不怎麼夠。在我看來，這個方法做出的東西不能令人滿意。在《天堂歲月》裡我們以避免拍到天空來解決這個問題：把攝影機架高向下拍，或者選看不到地

平線的場景，譬如山腳下。爲了增加夜晚的效果，除了低度曝光外，我們還拿掉了用來修正日光的 85 濾鏡，所以影像出現了一種藍調的、月光般的質地。

雖然馬立克是個道地的美國人，在文化上卻是世界性的，他也熟悉歐洲的哲學、文學、繪畫和音樂。他橫跨了兩洲，使我在美國這新世界拍《天堂歲月》並不難適應。當好萊塢因爲《天堂歲月》而頒給我奧斯卡獎，我的生涯又進入一個新領域。

❶金・維多(King Vidor,1894-　　)，美國導演。在好萊塢從道具工做起，1918 年擔任導演，作品有《太陽浴血記》(Duel in the Sun)、《戰爭與和平》(War and Peace)等。

❷馮史登堡(Josef von Sternberg,1894-1969)，美國導演，是頗爲自覺的導演。作品有《藍天使》(The Blue Angel)、《上海快車》(Shanghai Express)、《金髮維納斯》(Blonde Venus)、《罪與罰》(Crime and Punishment)等。

❸韋思(Andrew Newell Wyeth,1917-　　)，美國畫家，以異常精細的風格表現陌生、孤寂的城市生活，與攝影非常接近。

❹哈伯(Edward Hopper，1882-1967)，美國畫家、雕刻家。早年以蝕刻畫受矚目。晚期回到繪畫領域，擅長描寫都市生活中的孤獨與疏離。

❺安迪・華荷(Andy Warhol,1928-1987)，普普藝術家。1952 年到紐約成爲商業設計家。他以大衆偶象，如貓王、瑪麗蓮・夢露等人的照片，用絹印的手法重複印在畫布上，譜成今日大衆傳播的視覺效果。60 年代後期轉入電影製作，仍使用單調的反覆手法一再敍述同樣的主題，表現都市文明生活由大衆傳播所帶來的催眠視覺效果。

❻歐弗斯(Max Ophüls,1902-1957)，猶太裔德國人，1933 年移居巴黎。1941 年曾至好萊塢發展，但沒有成功，50 年回到巴黎。他的作品有《一個陌生女子的來信》(Letter form an Unknow Woman)、《輪舞》(La Rode)、《歡愉》(Le Plaisir)等。

愛女人的男人
(The Man Who Loved Women)

佛杭蘇瓦・楚浮(François Truffaut)，1977

通常，楚浮聽了或見了有趣的事，都會把它記錄在他的檔案夾裡。所以如果說《愛女人的男人》的靈感大部分是由這些資料卡片所激發的，也不足爲奇，它們是楚浮的個人經驗或他從別人那裡聽來的故事。楚浮有點像個報導者，但卻是個有想像力的報導者。然後他就和編劇——尤其是喜劇的編劇班底，一起把這些材料組合起來。

多年來他有一個工作小組，小組的成員對彼此都很熟悉。這就是爲什麼拍他的電影比較容易、又較有創意的原因。有時候楚浮會讓跟著他多年的工作人員選擇；例如，劇本中一個場景的地點要在哪裡。他發現這樣能激發他的靈感，有時他在拍攝當天才到達那個他從未去過的現場，這種陌生感能讓他想出更多東西。這就是第一眼的激發，看太多次後就會消失。由於這種自由與節制的混合，和楚浮合作是相當愉快的。拍攝開始時，攝影機的運動從不會在劇本上寫明，因爲楚浮喜歡視情況應變。

《愛女人的男人》有一半是在低照明度的狀態下拍的。我把曝光定在 200 ASA，Arri　BL攝影機的蔡司鏡頭光圈開在f 1.4。剩下的是LTC沖片廠的工作。當然，我在美國拍《天堂歲月》的經驗在此非常有用。例如，結尾時的夜戲，車禍前的那一段，只用了一個攝影機上方的溢光燈。路燈沒有變動，只要求附近的商家把櫥窗的燈光全打開，

營造出聖誕節的氣氛。商店櫥窗的自然光線已足夠我們所需。

《愛女人的男人》裡的特寫比楚浮平日用的多。有些畫面只取半張臉，從額頭到下巴之上。這和楚浮歷史片的風格不同，在歷史劇裡他通常只用遠景和中景。因爲楚浮相信特寫是一種現代的視覺觀念。

每個導演都有自己慣用的手法，這也就成爲他們的風格。楚浮的每部影片裡都有相似的視覺觀念重覆著，但他也做了無數的改變。例如，我知道如果背景裡有窗戶，就得盡量把它放在畫面上。楚浮喜歡在室內拍攝窗外有關連的動作，當然這動作是透過窗戶的框框看到的。他也喜歡從室外透過窗子拍室內發生的事。簡而言之，就是畫中有畫的鏡頭。

在歐洲拍片，外景一旦選定了很少做重大改變，就讓它保持原來面目。這樣拍電影就有點像新聞報導。如果電影中的時代設在過去，佈景就得更加注意，傢俱和服裝也得相互配合。對我來說這種「引證式」的態度如果放在一部現代、風格化的影片裡似乎不妥，因爲現在

很少有人去注意美感的問題了（我們生活的空間周圍盡是醜陋而大量複製的傢俱和物品，相似的紡織品，衝突的顏色……）。所以在一部歷史片裡佈景的選擇和準備就成為最重要的事。

《愛女人的男人》的準備花了很多心血和時間。使它得以有風格化的佈景和構圖，小心地調和背景及服裝的顏色。為了不顯得太像紀錄片，楚浮把重心放在不太有特色、看不出是那裡的城市芒特皮利爾(Montpellier)，很多電影都在那裡拍。和侯麥在《慕德之夜》的克里蒙-佛南特不同，這是地方上的小城，就是要讓人看不出是哪個城市。例如，主角工作的航空動力研究公司是在利里(Lille)拍的，位於數百哩的北方。為了維持風格化的原則，在這個場景裡佈景設計師柯胡-史維耶柯，建議我們隔著一層磷光綠的實驗槽來拍水。我們欣然地接受了這個建議。冬天已過，而利里仍很冷。演員們談話時，他們的呼吸凝成白煙，而稍早在芒特皮利爾的植物却是地中海一帶的，且陽光普照。因為戲裡這些場景應該在同一個城市，所以我們要演員說話時都抽著煙，這樣便遮住了他們呼氣的白霧。

《愛女人的男人》的剪輯非常重要。一直到開始選擇和組合鏡頭，我們之中沒有一個人——當然，楚浮例外——抓到這部電影的意義。事實上，我們拍了很多芒特皮利爾街上的短鏡頭和景，這些畫面都是經過設計的，許多女人以繁複多變的組合不斷在街上走動。這些鏡頭的意義就得看楚浮在剪接時怎樣對比、組合才能顯露出來。其中的主題之一，是眾多行人中的一隻腿「似圓規般地丈量這個世界」，其實做起來很簡單。攝影機很靠近地面，裝了一個 250 釐米的長鏡頭。在它周圍約二十碼的半徑以汽車圍成一個圈。我們要女演員們沿著這個圓圈走，攝影機就跟著她們像旋轉木馬一樣來個 360° 的搖攝鏡頭。銀幕上長鏡頭光學的壓縮產生錯覺，使它看起來不像圓周或弧線，而是一

條直線，好像那些女人沿著停了一排車的人行道而走。攝影機看起來似乎是做了一個推拉鏡頭，而不是橫搖。

楚浮的天份就是知道怎樣去利用那些看似不重要的地方，從中抓出它們的意義。雖然《愛女人的男人》的場景看似多變，實際上只是在一塊小地方拍的，就在我們辦公室周圍不大的方圓。楚浮從經驗中知道只要從對的角度拍，任何地方都是上鏡頭的。在一連串攝影機很接近演員的畫面中，城市背景得不讓人認出來，楚浮就利用Les Films du Carrosse——投資此片的公司——所租的製片室周圍的街道、人行道和停車位來做背景。稍後的《綠屋》也有同樣的安排。

在另一個場景裡風格化是更具決定性的因素，查爾斯‧丹諾(Charles Denner)與布莉姬‧佛西(Brigitte Fossey)在旅館的床上，外面正下著雨。普通而缺乏想像力的做法就是插入一些窗戶和落雨的鏡頭。習慣上在聲帶裡錄進的雨滴聲也顯得不足。我們做了些不一樣的選擇，放了個單一方向的強光燈(minibrute)在窗外，它的光線就落在房間內動作進行的地方。在窗前我們吊了一串人造雨簾。雨滴的形狀透明地映在演員臉上和牆上，造成非常有力的下雨視覺效果。弗利茲‧朗在《窗內的女人》(Woman in the Window)中用了類似的手法。我已經忘了這部片子，最近才重看，不知道是我們無意識地聯想到或僅僅是個巧合。無論如何，在電影裡這種效果是為風格而做的，在現實中卻是不合邏輯的：下雨的時候，通常不會有太陽；因此，應該沒有陽光照進來。但楚浮導這場戲的時候，一切看來都很合理，以致沒有人——除了特別細心的工作人員——注意到這個視覺詭計。幾年後在《碧玉驚魂夜》(Still of the Night)的開場戲裡也用到。

《愛女人的男人》在法國影評界和票房都很受歡迎。在我和楚浮合作的三個當代喜劇中，這是我最喜歡的。現在甚至有重拍的美國版。

可可，會說話的猩猩
(Koko, the Talking Gorilla)

巴爾貝・舒萊堤(Barbet Schroeder)，1977

　　這部片子是用 16 釐米拍的，技巧方面很像《阿敏將軍》，其他的類似則純屬意外，因為《可可，會說話的猩猩》基本上即和它不同。開始的時候，舒萊堤是想拍一部關於動物學說話的劇情片。可可——一隻母猩猩，將是主要角色，最後還要有職業演員和劇本。最後的結局是回歸到大自然，那部分將在薩伊(Zaire)一些僅存的猩猩活動區內拍攝。舒萊堤擬了一個大綱，山姆・謝柏則開始寫對白，他們甚至還找了索爾・聖茲(Saul Sentz)當製作人。

　　用 16 釐米先拍一段也是準備工作的一部分。在正式拍攝前我們想知道猩猩對攝影機和燈光的反應如何。猩猩是很敏感的動物，牠們的反應也很難預測。此外，這些片段要用來說服投資老闆，因為他對這麼一個不尋常的題材還是很懷疑。

　　但事情不盡如意。當舒萊堤面對製作上的問題時，事情變得愈來愈困難，可可的「老師」潘妮・派特生(Penny Patterson)拒絕帶這隻脆弱的動物到遙遠的非洲去。而且要得到可可的主人(舊金山動物園)和其他有關單位的批准愈來愈麻煩。更別提得找個能像潘妮一樣用手語和可可溝通、並控制牠的女演員。

　　但當我們看到用 16 釐米拍攝的毛片，知道這題材是很有趣的，某些攝影機捕捉的片段甚至令人興奮。那時舒萊堤做了一個一百八十度

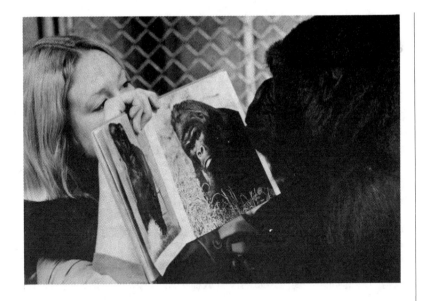

的轉變，放棄早先的主意，而用羅傑・福茲(Roger Fouts)關於黑猩猩的實驗檔案文件完成了這部紀錄片。他還另外拍了一些場景及訪問，其中包括訪問舊金山動物園的園長，他反對派特生小姐的實驗，一心一意只想快點讓這隻猩猩回來(開始時只是暫借給她和史丹佛大學)。

在法國電影雜誌《影與聲》(Image et Son)的訪問裏，記者亨利・貝哈(Henri Behar)認為在紀錄片如《可可》和《阿敏將軍》的情況下，攝影師實際上成了導演。這個論點有些突兀，却也不是全沒道理。例如，當我們拍潘妮和可可在籠子裏的戲，空間上除了我容不下第二個人。其他的工作人員只好在外面等，包括舒萊堤，他只能給我一些概括性的指示。因此說攝影師對一些新的、預期外的表現做何反應要負起全責倒也不假：導演不能指揮遙攝要左邊一點還是右邊一點，也不能預見要在哪一個細節上多加著墨以使視覺語言更豐富、更易懂。攝影師因此享有極大的自主權。

無論如何，舒萊堤是這兩部影片的作者是無可爭論的。從開頭起

就是他的主意，不是我的。而且以這類型電影來說，結構來自於所選擇的材料和剪輯，也和我無關。

燈光設在籠子外，照進來像是陽光。在籠子裏，我只用了一個Lowell柔光燈來平衡外面的光線，且讓它隨著我而移動，這樣不論可可選擇在哪一個角落玩耍，光線都是一致的。我把光圈開在f 5.6以上，以確定有足夠的景深，我在Eclair攝影機裏放了一個有寬廣景深的十六釐米短鏡頭。把鏡頭的距離量表設在3英尺，則在15英吋到9英尺之間的任何地方的影像都很到清晰，這也幾乎是籠子的範圍，所以可可能夠隨時接近鏡頭或遠離鏡頭，而我不必跟著牠隨時調整焦距。也就是說，這個方法使我有更大的活動自由，因而沒有漏掉任何有趣或有意義的細節。變焦鏡頭則沒有這種優點。它突出於攝影機，而我們工作的空間太小，任何人一接近攝影機焦距就對不準。同時變焦鏡頭很重，而一個「重的」16釐米鏡頭相形之下倒很輕，這對於要拿著攝影機數小時的人來說，是個重要的優點。

不過，我們還是用到變焦鏡頭，尤其是架在三角架上拍一些戶外的場景，例如在史丹佛大學的校園內追著可可快速的動作。

我們所要面對的主要困難之一是可可——當然是很黑的——和潘妮間差距甚大的膚色。潘妮是典型的金髮白膚，膚色相當白皙。如果我在一個畫面裏把光圈對在可可身上，潘妮就會過度曝光。所以我盡量把可可放在畫面之中，把曝光設在以牠為準的地方，潘妮只有一雙在做手語的手拍進來。然後我再分別拍潘妮，把曝光對在適合她的地方。但他們同時出現在一個畫面裏的時候，我就無法防止潘妮過度曝光了。後來我發現事實上這個限制並不是一個缺點，因為它更強調了這兩個完全不同的生物間，有一種共通的語言彼此連結。

這次16釐米放大成35釐米的效果相當好，比我以前類似的作品

有更好的品質。新的 16 釐米負片(7247)微粒極佳，而改良的放大系統減少了不完美的成分。這些近來技術上的進步又再度提出 16 釐米能否被普遍採用的問題。等著看未來的發展倒是挺有趣的，不知那時 16 釐米是否還被視爲次級品。

雖然《可可》的主題新穎而有創意，還牽涉到有關語言的本質、生態學、殘障者教育，以及人類和動物之間的關係等問題，但它並沒有受到像《阿敏將軍》那樣空前的歡迎。紀錄片鮮少有號召力，尤其在一個已經被電視佔領的地區。

龐畢度中心
(Le Centre Georges Pompidou)

羅貝托・羅塞里尼(Roberto Rossellini)，1977

　　我職業生涯中的高潮之一就是能和我年輕時的偶像——羅貝托・羅塞里尼合作。二次大戰後，我以萬分驚訝的心情看完電影攝影革命之作的《不設防城市》，從不敢夢想我竟能為它的創作者拍攝遺作。自然地，當我們的路徑交錯時，羅塞里尼已過了他的巔峯期，就像他的革命一樣。但是他的人還在那兒，而我的職業終能使我和這位大師級的人物因緣際會。

　　我不想在這裏分析羅塞里尼對我那一代的重要性。我把這留給影評人如荷西・瓜爾納(José Luis Guarner)，而我只介紹他和本書主題有關之處。羅塞里尼風格中的三項主導特點：才智、人道與單純。他正是以這種返璞歸真的單純來描繪位於Beaubourg的龐畢度文化中心。雖然這是一部法國政府委託的記錄片，羅塞里尼立意要將它拍成一部獨立、不受干擾的影片。

　　最重要的一點是(就像《歐洲 1951 年》Europa 51 最後一段)他對龐畢度中心的觀點是說明性、教育性的。攝影機從一層樓到另一層樓，從一個部門到另一個部門地逡巡。例如，圖書館是如何運作的，每一幅畫是如何裝框的，那些藝術品是如何安排位置的。攝影機跟著參觀人群進入電梯，又順著畫廊往前推，不放過一切拍得進來的東西。羅塞里尼親自拍了一個變焦鏡頭，它的運作就像羅氏伸縮一根手指頭般

自如，顯示出這棟建築裏的某些突出的結構，或是某些重要的繪畫作品。在聲帶上並沒有配畫外音，只聽得到背景中的雜音和參觀者偶爾的交談，也沒有音樂來增加影像的張力。就好像羅塞里尼在一旁帶領觀眾一起來看這棟建築。像他所有的作品一樣，這部片子是眞誠的、個人的、毫不妥協。

在龐畢度中心打光我得克服不少障礙。它的空間很大，尤其是做爲入口的那個高敞大廳。因爲羅塞里尼從頭到尾都要用變焦鏡，我得比平時打更多的光(我的光圈至少要在f4以上)。所以我總是得強迫顯影。這是我第一次在法國用弧光燈。因爲它仍是最強的燈光，也是唯一能照亮這寬廣的空間、讓我得到適當光圈的光線。

館內專供藝術展覽的部分，畫作懸掛在白牆上，在那些區域裏自然光並不夠。所以我得給它們打光，一幅接著一幅。我被迫放棄慣用的柔光燈，因爲光線會向四面八方溢散出去。由於牆是白色的，畫作相形之下就變得比較暗，所以這次得用能造成焦點的聚光燈。

我已說過自己對變焦鏡頭天生反感，尤其在劇情片裏，在紀錄片裏我比較可以容忍。此外，我們用的是推拉鏡頭和變焦鏡頭的組合，兩者都可以在主題上找到支持的理由。每一個變焦鏡頭都挑出一些羅塞里尼想讓觀眾看的東西。而且由於組合了推拉鏡頭和變焦鏡頭，我們似乎兼具了它們的優點。推拉鏡頭可以製造出三度空間的感覺，取代畫面上左右邊的牆壁和物體；變焦鏡頭則能視羅塞里尼的需要把視線區域變寬或變窄。變焦鏡頭在露天場景扮演了重要的角色：首先在馬特山(Montmartre)上我們拍了一個巴黎的全景，然後慢慢地拉近，把地理位置強調得很清楚。

　　拍攝這部紀錄片對羅塞里尼自然是很累的。他稍後參與坎城影展的主辦工作使健康更惡化。片子殺青後的幾星期，他突然在羅馬病逝。這是電影界的一大損失，尤其對我們這些能有幸認識他的人。

羅莎夫人(Madame Rosa)

摩許・米茲拉易(Moshe Mizrahi❶)，1977

　　我和演員之間很少有問題。我總能和他們合作愉快，只有很少數的情況下會爆發情緒。我同時也很幸運地能拍到一些世界上最美麗的面孔，從佛蘭索瓦・費邊到梅莉・史翠普，還包括伊莎貝・艾珍妮、凱瑟琳・丹妮芙。而美麗的西蒙・仙諾(Simone Signoret)竟願意為了扮演羅莎夫人而把自己變老變醜，以適合她的角色，其他女星是沒有如此犧牲精神的。

　　如果演員能照著彩排時的台步走，我和他們的合作就比較容易。如果他們的走步夠精確，攝影師跟著他們擷取畫面就沒有問題，攝影助理要調焦距也簡單，這是基本的條件。有些演員對於動作有天生的感覺，有些則否(這並無褒貶之意，只是和他們拍戲較難)。事實上，和我合作過的優秀演員喜歡即興演出，在每個鏡次中都做點小改變，像《克拉瑪對克拉瑪》裏的達斯汀・霍夫曼、《蘇菲的抉擇》裏的凱文・克林(Kevin Kline)。拍他們有點像是在打獵。不過有些演員在每個鏡次中的表演都準確得像芭蕾舞者，如梅莉・史翠普、尚-路易・特釀狄罕和傑克・尼柯遜。有極佳職業水準的西蒙・仙諾是屬於後者。她知道光源在哪裏，落在何處，如何用一個眼神或微笑捕捉刹那的神韻。舞台劇演員通常不如電影演員知道怎麼和機器合作；技術上的限制會困擾他們，而這限制卻激發了像尼柯遜或仙諾這類演員。他們完全知

道該站在什麼地方演，旣不會妨礙到技術人員也不影響自己。

《羅莎夫人》大多是在巴黎郊區的碧蘭柯特(Billancourt)影棚拍的。這是因爲考慮到三分之二的戲都發生在主角的公寓和地下室裏。唯一用到實景的是近Beaubourg 一幢待拆樓房的六層樓梯。所以我們工作時就不必擔心損壞什麼了。像《下午的柯莉》一樣，只有最後一級樓梯是在影棚中重搭的。爲了和公寓的場景相配，我們得注意空間感覺，尤其是牆壁的顏色和質地是否和在Beaubourg的一樣。

和導演摩許・米茲拉易及我商量後，伯納・艾文(Bernard Evein)細密地設計了一個陰沉而封閉的場景，有著另一年代的風貌：破損的衣服、泛黃的床單、陳舊的牆壁等等。米茲拉易想強調這個世界的封閉，所以從窗戶看不到任何外界的東西。於是我用白板取代平時放在窗外的市區照片。厚重、灰褐色的窗簾幾乎把窗子全遮住了。在這點上米茲拉易恰好和楚浮相反，楚浮的電影裏窗子總能看到許多風光（《最後地下鐵》除外）。

在《羅莎夫人》裏我依循著一貫的原則，總要為光的來源找到適合的理由。在窗外的鷹架上我沒有架設燈光，且在場景上方加了天花板。

從一開始，製片公司——里拉(Lira)電影公司——就把這計畫當成他們年度中的次級品，而較看重其他的製作。他們把別的電影拍剩的不同級底片給我們。每一捲底片都有一個感光乳劑的號碼，只要號碼不同，它們在色調上就會有些微差異。我們得很小心地在特別的場景用特殊的底片，而且不能相混，否則就會發生不銜接的現象，像從一個鏡頭到下一個鏡頭皮膚顏色就改變了。我也不能在平日慣用的巴黎LTC或Eclair沖片廠沖洗底片。他們分派給我們的是較沒有名氣的，當然，費用也便宜些。

在沖印廠的步驟極重要，事實上，是關鍵性所在。要得到高品質的影像必須讓負片隨著不同的需要沖洗，必須很清楚、很小心，而且要有足夠的對比。若說攝影師有一半的工作是在「調光」(timing)也不誇張——也就是說，在沖印的過程中修正顏色的密度和色調。事實上，攝影師的責任並不是片子拍完就結束了，一直要到無瑕疵的拷貝製作出來才算卸除。在最後的拷貝中有些效果一定要維持住，否則場景的意義都會改變，舉個極端的例子，在沖拷貝的機器中改變光線，白天的場景會變成晚上的場景，反之亦然。

但是我們不得不用的沖片廠相當粗率地對待我們的影片。他們的機器出了毛病，凹下去的齒輪損毀了我們定剪後的兩捲底片。幸運的是，當時我們為了安全的理由留了一個副本，可以補救受損的片段，但也只是部分，因為副本已是第二代的影像(拷貝的拷貝)，顆粒較粗，色調的品質也不如原來的。

《羅莎夫人》帶著技術上的瑕疵面世。不過得感謝摩許的天分和敏感度，以及西蒙・仙諾的演技，本片得到了很好的迴響。我在法國拍

的電影中,《羅莎夫人》、《更多》和《最後地下鐵》是最受歡迎的。它
得到國內和國際影展的肯定:在法國,仙諾得了凱撒獎的演技獎,在
美國,《羅莎夫人》受到空前的歡迎,不比當年奧斯卡最佳外片遜色。
此外,它是發行商最賺錢的一部電影,因為製片公司——里拉電影公
司——在上演前把《羅莎夫人》賣給華納公司,不知道自己損失了一筆
可觀的生意。這對他們的錯誤來說,付出的代價還算小呢。

❶摩許·米茲拉易(Moshe Mizrahi,1932-),出生於埃及的猶太人,曾參加 1948
　年以色列獨立戰爭,1958 年移居巴黎,作品有《Laure》、《Pére a'Filles》等。

向南行(Goin' South)

傑克‧尼柯遜(Jack Nicholson)，1977

　　我一直想拍部西部片——一種幾乎和電影本身同義的古典片型——而傑克‧尼柯遜給了我這個機會。尼柯遜是當今世上最偉大的演員之一，也是個驃悍如自然界威力的導演：精力充沛、從不疲倦，能從破曉不停拍到黃昏，然後到舞廳狂歡到天亮的人。和他合作很刺激，同時也很困難，不過他的熱忱是一致的；這種熱忱像颶風一樣橫掃過每個工作人員。他的生氣蓬勃使我回想到在羅馬影藝學院學到的一件事。義大利電影界的老兵亞力山卓‧巴拉塞提(Alessandro Blasetti)在第一堂課上告訴我們，電影工作人員的第一要素不是天分，也不是科技知識或文化，而是健康——要有鋼鐵般的體魄。在電影這一行想要混下去沒有堅韌的體力是不行的。

　　西部片是一種美國的情節喜劇(commedia dell'arte)。它有觀眾事先知曉的定則，不過其中出現的不是丑角、諧星，而是警長、大盜、酒吧女郎或貞潔烈女。西部片的傳統不僅止於劇情和角色，還延伸到燈光及畫面。戶外熾烈的陽光、廣闊的空間、荒涼的原野、有幾片雲的晴天；陽光下門扉搖晃的酒吧、灰塵飛揚的小鎮、黑牢、晚間用油燈照明的馬廄。我很高興尼柯遜在《向南行》中採用這些傳統的元素，所以我的策略是盡可能地尊重傳統，只在情況需要時才用新方法來處理。

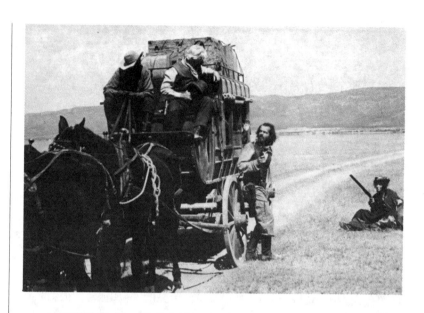

　　沙漠很容易拍，因為光線經地面反射後自然地成為陰暗區的補光。但如果是整片綠油油的風景，問題就來了，因為綠色是一種會吸收光線的顏色。因此，我把曝光定在陰暗區，而讓風景過度曝光，強調這一型電影中陽光令人睜不開眼的刺目感覺。我用 85 B的濾鏡來增強乾旱的感受，它比正常的 85 修正濾鏡多了暖色調的效果；所以綠草上泛了一層黃色，風景看來接近沙漠地帶。

　　在太陽和陰影的對比很明顯的少數情況下，我拒絕用金屬板或弧光燈的老法子，因為都太人工化了。在特寫時我用三呎見方的多元酯白板反光。而拍遠景時我們發現了一個有趣的代替方法：用農人們蓋乾草的白色塑膠布，把它舖在三十呎見方的鋁板上，就能在一片廣大區域反射出很自然的光線。我們得很小心不去改變光線與陰影間的自然平衡。在這裏我也無法提供精確的公式，因為我是依直覺而非測光表行事。

　　全片幾乎都在墨西哥近杜朗哥(Durango)的地方拍的，借用約翰‧

韋恩(John Wayne)的兒子擁有的一個「典型」西部片城鎮。這個使人信以為真的小鎮上，房子是用泥磚蓋的，在其他影片中也出現過。因此佈景設計師托比‧瑞福生(Toby Rafelson)得改變房子正面的顏色和標記，做點偽裝，並加些道具，包括在廣場當中的一個絞架。

　　一開始的戲是在牢裏，讓我能做些有趣的嘗試，背景是個小地窖。裏面除了尼柯遜(飾演囚犯)和我，還有燈光師、攝影操作員(工會規定不許我親自操作攝影機)、跟焦員、錄音師和場記。已經沒有地方再放燈光了，所以光線得來自窗外。我們用弧光燈製造出陽光的光束射進牢內，使尼柯遜顯出半面黑色輪廓。稍後他的黨羽來看他時，也用同樣的光束使他們從半黑暗中現形。我們在天花板裝了一個陰光——這是唯一能用的地方。因為天花板很暗，我們在光線反射到的地方舖了一塊白紙板。光源得靠近紙板，因為天花板很低，怕一不小心就會被拍到。

　　傑克‧尼柯遜在《向南行》中有許多即席式的創作，所以我並不事先定好攝影機角度和燈光。在討論視覺上要如何著手之前，我會先看一遍彩排。不過《向南行》裏的視效設計得是風格化同時又寫實的。觀眾會看到想像中一八六八年的德州，那時還沒有電。我因有《兩個英國女孩》、《巫山雲》和《天堂歲月》的經驗而輕鬆許多。西部片有很多視覺的、甚至是畫面上的傳統。托比和尼柯遜有些西部畫家如洛梭(Russell)❶、雷明頓(Remington)❷、尤其是梅納‧迪克森(Maynard Dixon)的畫，我們在事前都仔細看過，也在馬思費德‧派立許(Maxfield Parrish)❸巧妙組合而成的藍色和日落橙中找到靈感。

　　在茱莉亞(瑪莉‧史丁伯根Mary Steenburgen飾)的房子裏，光線應該是來自煤油燈。不過事實上我們是用100瓦的家用燈泡來佯裝，這是我繼《兩個英國女孩》和《巫山雲》後又一改進的實驗。因為煤油燈

產生的火光在喀爾文(Kelvin)指標上是屬於低色溫(紅色調)，我們在每個燈裏面加了一個 85 乳膠濾鏡(橙色的)，以掩飾燈泡並讓它產生普通火光的顏色。因為燈罩是透明的，我們得掩藏裏面燈泡的形狀，把攝影機照得到的地方噴上霧氣變成半透明。不對著攝影機的一面還是保持原樣，以便讓佈景和演員臉上得到最多的光線。這也避免使煤油燈過度曝光，比較能和其他景物平衡。

在礦坑的戲提供了發揮創造力的最佳機會。帶進礦坑去的燈必需是手提的，我得找個方法不用到電線。像其他一些影片中曾遇到的狀況，真的煤油燈在那裏是不夠亮的。我的燈光師霍爾·查索(Hal Trussell)，尋遍了市面上買得到的器材，發現一種小型的Yamaha摩托車用的 12 伏特電池剛好適合煤油燈罩大小。我們就在燈蕊的地方裝了雖小却強的菲力浦 12336 燈泡。剩下來的就是在開拍前按下隱藏的開關了。

這些煤油燈在礦坑的場景中極重要，和尼柯遜討論過後，我們決定讓它成為黑暗中唯一的光源。礦坑的第一場戲兩個演員提著燈，左搖右擺的燈製造了有趣的效果。當尼柯遜和史丁伯根愈走愈深，我們讓懸在坑道樑上的提燈來增強光度。這些場景是在介於f 1.2 和f 1.8之間的光圈拍的(當然，事後需要強迫顯影)。演員必需讓煤油燈保持在臉部上下，以得到適當的光線。所以此時尼柯遜的優點就很管用了：在整個行經礦坑隧道過程中，是他提著燈照亮自己和史丁伯根。由於他對走位的高度自覺，把這件工作辦得很漂亮。煤油燈和演員之間的距離隨著他們的動作有所不同，所以在曝光方面我是視負片的敏感範圍而定。從經驗中我知道影片可以「看到」比我們想像中還多的東西。有時即使在曝光不足達到 4 度的地步，還是可以拍到一些景物。尼柯遜要求在他們挖掘的那個場面，隧道裏要灰塵飛揚。我們在這種情況

下並沒有增加光源強度以便得到適當曝光。像霧一樣，灰塵也會增加亮度；它的微粒像成千上萬的螢火蟲般漫射著光線。

　　為了拍特寫我們用下面的方法來加強燈籠的亮度：在燈籠裏放上加了制光器的燈泡，還用四層玻璃絲和MT₂橙色乳膠來得到火苗的顏色。至於遠景我們是把小型的二百瓦燈泡藏在懸掛的燈籠裏，以增加照明的範圍，並顯出背景中的礦坑。我們把這些燈泡漆上橙色，以較接近火焰的顏色。

　　在彩色片裏，打光對於說故事的戲劇效果有驚人的貢獻。礦坑裏的一段戲為這點提供了範例。在坑道崩陷後，主角們尋找另一個出口：在隧道的盡頭他們看見一線微弱的垂直光束。尼柯遜伸出了手，這時就清楚地看到這是日光，它的顏色和提燈泛黃的色澤是不同的。開始時是懸疑，接著就是歡喜的爆發。尼柯遜把洞口弄得更寬，陽光灑下來有剎那的過度曝光，就像我們的眼睛習慣在黑暗中後，突然見到強光是白花花一片一樣。

　　我總是設法把主要光源放在畫面裏。只要視線中有一絲明亮光線，這個鏡頭都不會曝光不足，那怕畫面中其他部分，包括演員在內，都在相對的黑暗之中。沒有這個明亮的參考點，整個畫面只會顯得呆板單調。

　　另一個有趣的場景是當晚傑克・尼柯遜和弗蘿尼加・卡特賴特(Veronica Cartwright)在樹林中。我記得一部B級影片《貓人的詛咒》(The Curse of the Cat People)中的效果，影片中一個小孩在晚上穿過森林的景像印象深刻。月光(或像月光的東西)穿過樹枝和樹葉製造了無數移動的影子。這是我一直想重塑的視覺效果，現在終於有機會了。一個弧光燈架在昇降機上俯瞰這片樹林，它的光向下打，略藍的光只需加一點修正濾鏡就像月光了。附近有條河，所以我們在河岸上

放了一個石英燈，當然不在畫面之內，不過又放得很近，使它在水中的倒影充當月亮。這個主意是我從另一個電影回憶中得來的，這次是穆瑙的默片經典《日出》。

小鎮廣場上有絞架的開場戲帶給我一些麻煩。在預定拍攝這場戲的那段時間，天氣不太好。我們開拍的時候還是有大陽的，但連戲就發生困難。烏雲蓋天時，還是得繼續，因爲我們打了大約二百個臨時演員的合約，停工就會損失大筆金錢。我覺得這是美式製作的最大問題。時間就是金錢，什麼都不能停頓。而在歐洲，像侯麥那樣的導演時間就很奢侈，可以爲了等某個光線的效果耗掉一整天。這可不是美國片製作的情況，爲了連戲同時又不能停下來，只得勉強地用人工燈光來拍。我只能用很強的弧光燈來代替日光。這種氣氛上的改變算是被掩飾住了，但也不很完全，因爲結果總是不完美。另一種掩飾天氣轉變的方法就是拍特寫，因爲那樣就看不到全景，觀眾通常不會注意到這種詭詐。

《向南行》讓我經驗到大手筆的製作是怎麼回事。拍《天堂歲月》時我以爲工作人員已很多了，但在本片我和一個龐然巨物的組織一起合作。當我們要前往外景地時，是一支十五輛卡車的旅行團，載著攝影機、軌道、昇降機、道具、服裝和技術人員、燈光師、場務、助理、髮型師、化粧師、演員的活動屋，以及咖啡機和油煎圈餅爐。有時尼柯遜和我很喪氣：爲了拍交互剪接鏡頭我們得看著這一大群人移過來移過去，因爲在杜朗哥這麼空曠的場景根本找不到可以把這些工作人員藏起來的地方。

在這種大型的好萊塢製作中，浪費是每天發生的例行公事。時間、精力和底片都不可免地浪費，舉個例子，我們用掉超過四十萬呎的負片。通常是兩台攝影機一起拍，所以我們每個鏡頭幾乎拍了四十個鏡

次，不放過每一個可能的角度。尼柯遜有三個剪接師同時在三台剪輯機上工作。當我到好萊塢看他時，一個在剪最後的射擊，另一個是愛情場面，第三個在剪礦坑中的戲。在歐洲這種情況是不敢想的，這也許就是為什麼歐洲片較有個人風格，却不那麼洗練。我並不是指尼柯遜、馬立克、班頓他們缺乏個性。他們有的是，我佩服他們克服一切困難的能力，並在作品中顯出個人筆觸。

不幸的是，尼柯遜必需放下剪輯和後期工作，到倫敦履行他拍史丹利·庫伯力克《鬼店》(The Shining)的合約。我也一樣無法對這最後階段負起全責。我們在倫敦一起看完A拷貝(answer print)後都說不出話來。調光的過程把白天和黑夜弄得一樣，使礦坑的戲全無價值。我們很難在長途電話中對好萊塢的沖片廠把抱怨說清楚。我們要求他們比照工作印片(work print)的顏色和調子來沖，他們只做到一半。我對於銀幕上出現的結果並不滿意。這太遺憾了，我也該負責任。不過我確實上了一課：從那時起，有關礦坑的電影我一定要親眼看著它全部完成才放手。不過，那年(1977)我拍了六部長片。在這麼緊湊的時間表下誰也沒法給一部影片足夠的關注，此後我又試著回復到以前一年一兩部片的節奏。

❶洛梭(Charles Marion Russell,1864-1926)，美國牛仔畫家、雕塑家及作家。他的油畫多描繪西部拓邊生活、印地安人、馬群等。

❷雷明頓(Frederic Remington,1861-1909)，美國畫家、雕塑家及作家。以描寫「老西部」(Old West)著稱，多描寫慘烈的西部生活，如印第安人、牛仔、馬群等。

❸馬思費·派立許(Maxfield Parrish,1870-1966)，美國畫家、插畫家。風格優雅而雕飾，以壁畫、名信片、書籍及雜誌插畫著稱。

綠屋 (The Green Room)

佛杭蘇瓦‧楚浮(Francois Truffaut)，1977

《綠屋》的主題雖然沉鬱，卻是在喜悅的情緒下拍的，它是我在法國拍片最愉快的經驗之一。

楚浮很清楚這個題材沒什麼商業吸引力，所以他藉著盡量簡化佈景和拍攝程序、快速地拍及用沒什麼知名度的演員來減少開銷。他自己並擔任主角。

我們用了一些計謀在諾曼地的洪弗祿爾(Honfleur)租到一棟房子，裏面的佈置正合所需。我們在視覺上盡量利用它，甚至連角落也不放過。一樓的左翼——走道、書房、廚房——用來做達芬尼(Davenne，楚浮飾)的家，而右翼——有火爐和落地窗的客廳——成為主教活動的地方。二樓有幾項功能：有一些房間是達芬尼的，另一些則是西西莉亞(Cecilia，娜塔莉‧貝Nathalie Baye飾)的公寓。有木橫樑的閣樓正適於做報紙編輯的辦公室。陰暗的地下室成為監獄。後花園加了些石碑後成了墓園。它是一棟六十年沒人住過的老式、半廢棄的房子。我們就以它本來的面目示人，壁紙污髒暗舊，地下室經年累積的灰塵。同樣的樓梯漆成不同的顏色，充當報紙編輯室的樓梯或是達芬尼、西西莉亞的公寓樓梯。我們只需在各處動一點手腳，加上一些窗簾和其他傢俱，在地下室的牢房添上欄杆，編輯辦公室擺上書和書架等等。這是導演和他的設計師柯胡-史維耶柯、助導雪佛曼共同創造的

想像力和節約的奇蹟。

　　但是，這些經濟的問題並未影響《綠屋》成爲楚浮電影中視覺最豐富的作品之一。它深得我心，也是我所謂楚浮「筆體式三部曲」的最後一部（另外兩部是《兩個英國女孩》和《巫山雲》）。在前兩部中初顯的一些視覺創新在此片中得到充分的發揮，雖然拍攝程序非常簡化。

　　《綠屋》在段落設計上比《野孩子》更進一步，被視爲它的延續。「主戲鏡頭」(master shot)這名詞在英文裏的用法就像「段落設計」在法文中的用法，但這兩個字的意思稍有出入，因爲一個「主戲鏡頭」暗示著還有同一場景的補助鏡頭（通常是特寫），是在剪接時加進去的。美語裏沒有「段落設計」這個字，這表示在電影製作的基本觀念上即有所不同。楚浮的段落設計裏不需要再加什麼鏡頭，因爲它本身已自足。攝影機從一個角色移到另一個角色，逗留，然後跳開來拍到全景，倒退、前進都是一氣呵成，不需剪接。達芬尼和西西莉亞在拍賣場裏的戲是最好的例子。

從實際的角度來看，這樣的拍法有好有壞。問題之一在於對焦，因為攝影機一直在軌道上移動，演員在鏡頭前的距離也一直變動，因此攝影師要對焦就很難，這也是對攝影師的一項挑戰。在很短的時間內要決定無數個構圖，而每個構圖間只有些微的差異。預備工作常要花上幾小時，因為演員的動作要隨著攝影機的運動而調整。有時拍一個這樣的鏡頭要花上一整天。

如果一個場景分成幾個鏡頭來交待，剪接時再剪在一起，就會讓觀眾以為這是很快拍完的，事實上卻剛好相反：我們必須明白從一個鏡頭到下一個鏡頭照明度得銜接，演員得對著正確的方向，畫面中的出口和入口要能和上一個場景吻合。而在段落設計裡就不必考慮到這些麻煩了。但是這種技巧的長處並不在製作時的方便，而是讓導演發揮他的風格。因為只有在風格中我們才認得出這是那位藝術家的親筆簽名。所有這些觀念都很接近楚浮的導師——安德烈・巴贊所強調的。

在達芬尼和西西莉亞晚上開車的場景裡，情況有點像《慕德之夜》，但經驗是買來的，這次我們就假藉月光解決了這個問題。事實上我們是停了車拍的，用一個二千瓦的石英燈加上藍色濾鏡做為月亮。在燈前加了一個直徑約六呎的輪子，在兩呎遠的地方又加了些樹枝。當輪子轉動的時候，樹枝的陰影就間斷地打在演員臉上，造成在鄉間晚上開車的印象。幾年後在《碧玉驚魂夜》裡也有類似的場景是用這個方法解決的。

這本書的主要目的既然是解釋這些電影怎麼拍的，新技巧是怎麼演變出來的，則關於《綠屋》似乎沒什麼好多說的。這部電影沒有什麼創新的地方，但它讓我把以前的發明做得更完美，仍是很有意思。例如，那個亮著燈的教堂，引起很多人的注意。我已在其他地方（請參閱《野孩子》、《珍禽》、《某伯爵夫人》）用過自然的燭光，但此處這個視覺

效果推到了一個極致。當安東尼・維提斯(Antoine Vitez)在主教壇上宣說時，我們設一個「燭火林」，爲每一個死者點一隻蠟燭的壯觀畫面。我把負片的感光定在 200 ASA；還把蠟燭做成雙燭心以增加亮度；另外在黑暗的區域裝了一個加橙色 85 濾鏡的柔光燈。剩下的就是 Arri-BL相機和f 1.4 的蔡司鏡頭的工作了。

　　如我們預期的，《綠屋》並未受到歡迎。死亡的主題很少吸引觀眾，這似乎是電影界的定理。而製作了一部這麼困難、個人化的電影，冒著票房慘敗的險，楚浮再次顯示他在拍過十六部電影之後，仍和年輕時一樣是個毫不妥協的藝術家。

威爾斯人拜賽瓦 (Perceval)

艾瑞克・侯麥 (Eric Rohmer)，1978

在《威爾斯人拜賽瓦》裏，侯麥放棄了一些習慣性的原則。他對於場景地理位置的尊重徹底改變了：在這裏我們不知身在何方，也不知拜賽瓦旅途中造訪的城堡是不是同一個，或那些樹林是否為假想的。

《威爾斯人拜賽瓦》從開始到結束都是在巴黎近郊的伊皮內 (Epinay studio)影棚拍攝的。柯胡-史維耶柯搭的佈景目標在於全然的風格化及精緻的非寫實。就像在中世紀的縮小圖中所見，當時事物的尺寸和今天的並不相同。藍色的天空是在一塊巨大的弧形幕上畫出來的，奇形怪狀的樹是塑膠製品，三合板或紙板做的城堡染成金色，草地是漆成綠色的地板。不像《某伯爵夫人》中細緻和諧的色調，本片裏戰袍和一些器物的顏色是鮮艷，甚至刺眼的，像那些縮圖給我們的靈感。現在許多歷史片都是在真的城堡中拍，但那些城堡因為時間的侵蝕大大地改變原貌。中世紀時城堡並不舊，色彩甚至蠻豐富的。換句話說，在實景裏拍的歷史片並不會較寫實。侯麥的風格化佈景或許比那些拙劣的歷史模仿更接近中世紀。

另一項新奇之處是，侯麥本來習慣在小場景裏、利用自然光來拍片，只用很少的燈光人員。但在伊皮內影棚裡的搭景上方是個人工天空，一線自然光也沒有，因此每件事都得重新來過，甚至發明新花樣。這對我是個困難的工作，也算是我職業生涯中最費力的一次，因為我

向來是依循自然光的打光原則。更糟的是，由於預算的限制，《威爾斯人拜賽瓦》得在七週內拍完，而不是原先預定的十四週。侯麥和我都沒碰過這種問題，這麼短的時間實在難以應付。我承認在開拍的頭兩星期我覺得很迷惑。一直要等到看過第一批沖出來的毛片之後一切才上軌道。我們甚至重拍了某些鏡次，這是侯麥以前沒做過的事。

弧形幕畫和其他佈景間有一個六呎寬的壕溝，可以從溝內打石英燈到幕上，另外還有燈光鷹架上的一萬瓦燈光。我們必需製造某些視覺效果。例如：若是黎明時分，就只從下面打光，讓天空頂端部分留在黑暗裏。如果想讓天空藍一點，就在燈光前加上藍色乳膠濾鏡。

此外我還用了些弧光燈，在這麼大的空間裏只有它才夠強。自從新寫實主義(neorealism)和新浪潮放棄在搭景裏拍片後，影棚燈光在歐洲幾乎成了一項失傳的藝術。它的祕密隨著它的採用者一塊兒埋入了地下。而那時的影片大多是黑白片，使我們很難從中找到依循，彩色片不適用於過去的方法，我得重新設計一切。這令人興奮也令人痛

苦，不過確實是一個挑戰：因爲我總是害怕犯錯。

侯麥所要的燈光旣不是寫實的，也不營造氣氛，更不是印象派的（沒有灰塵揚起的雲，沒有霧）。他要的是沒有陰影的燈光：在中世紀的縮小圖中只有顏色和形狀，中世紀藝術還沒有光線、體積、視點的觀念。從前台的人物到背景的細小剪影，一切都要在焦距之內，因爲圖畫般的模糊背景觀念一直到更晚的造形藝術(plastic arts)出現時才有。所以我們要打更多的光，爲了能有恰到好處的景深，光圈至少得在f 5.6。我們大量運用 32 釐米鏡頭，它是一種介於廣角鏡和普通 50 釐米之間的鏡頭。它使景深不致於太扭曲。由於加了很多燈光以配合光圈需要，我們在演員腳下製造了多重陰影。而在燈光前加上濾鏡以消除陰影卻使光線不夠，很多時候得要折衷一下。無論如何，侯麥愈來愈少查看我的構圖。他有信心我夠瞭解他的風格，不致於做出反其道而行的事。

在《威爾斯人拜賽瓦》中侯麥和我得創造一切我們不熟悉的光學效果。它們對於營造克雷蒂安‧迪‧特魯瓦(Chrétien de Troyes)描述的一些神奇事蹟很有必要，因他的原文是侯麥拍片所本。例如，爲了拍那個醜少女的鬼魂，我們用了一個和電影歷史一樣久、梅禮葉發明的詭計：攝影機定在地上，先是拍空鏡，然後，原地不動即刻拍少女騎馬向攝影機疾馳而來。這些鏡頭只要在剪接時剪在一起，人物看起來出現和消失時都有如魔術一般。而漁夫王(Fisher King)的城堡出現和消失則不是用剪接，而是用溶(dissolve)。至於聖杯(Grail)，有較複雜的打光問題，我打算借用《星際大戰》(Star War)裏鐳射刀劍交戰的主意。我知道鐳射刀劍是塗了一種高反光的材料(Scotchlite)，本來是在公路或高速公路上用來反射車頭燈光的。這種反光膠帶是 3 M 製造的，適用於前方放映(front projection)技巧。如果一個更強的補光置

於鏡頭的光軸處，就被反光膠帶有效地反射回來。所以我們用這種材料貼滿了一個由小女孩拿著的金屬杯，這樣聖杯看起來就像會自己發光，而女孩和她的手只有普通的亮度。這是因為補助光的光線完全被反光膠帶反射出來，而演員和背景則因為低反光性質，把光線吸收了。此外，我們可以忽略鏡頭光軸旁的微弱光線，而照場景一般的亮度設定光圈。拍片時這種效果在其餘工作人員看來很有趣。對他們來說那個杯子灰灰的毫不起眼，因為反光膠帶的反射是有方向性的，只有我從攝影機的觀景器中看到它異常明亮。為了增進這種效果，我們還在杯中藏了一個一百瓦的家用燈泡，所以聖杯內外一片明亮。當小孩走入大廳接近拜賽瓦和漁夫王時（在此處克雷蒂安·迪·特魯瓦指出，「隨著她的到來，同一根蠟燭變得更明亮了」），我們漸漸把光圈開到過度曝光（從f 5到f 2），當聖杯被移走後，再慢慢調回正常的光圈。這都是很簡單的方法，為侯麥所接受，因為他不希望特殊效果延緩進度或增加預算。

　　除了開頭的戲因當初沒控制好而重拍之外，《威爾斯人拜賽瓦》其餘的部分都是照著侯麥慣有的經濟原則拍的：至多，只拍一個鏡次，只從一種角度拍。他嚴格到如果一個鏡頭重來第二次、第三次還拍不好，就刪掉。這樣有個好處：所有的工作人員都時時儆醒。當演員和技術人員知道他們不能犯錯時，他們就不會犯。沒有人鬆懈片刻，不像好萊塢，同樣的鏡頭一再重來無數次，而同樣的錯誤一犯再犯。侯麥對經濟原則的執著和他的個性有關，也和他對電影的觀念有關。這是個個人信念問題：他想要節省精力，避免浪費。而且他總是盡量簡化攝影機運動。結果，這樣的影片拍來很少出錯，只有最差勁的攝影師才會在這種情況下出毛病！

　　至於選擇鏡頭的角度，他的步驟如下：開始拍攝前每個人走到該

站的地方，然後選定一個攝影機位置，不過這些決定經常更改。當一切就序後，侯麥會選新的攝影機位置，在做最後決定前和我討論。換句話說，他的方法事實上和美國人一樣，從很多角度來拍一個場景，只是他在腦子裏做，而非底片上。美國人在剪輯機上做的，侯麥在拍片時就考慮進去，事先在腦中排除其他可能。

我們在最後一天拍攝封齋期(Passion)的戲，恰好趕得上進度，拍得很快，因為時間已快用完了。幸好，拉丁文唱詩班(像片中其他的音樂直接錄製，不是事後錄的)已排練了一年，演員們把台詞背得滾瓜爛熟，在拍攝前就可以上台做一次完整的彩排。所以我們難得地在《威爾斯人拜賽瓦》全部拍好前就可以看到它完整的樣子了。

觀眾們覺得這兩個半鐘頭的影片太長了些，古法文詩的台辭對一般觀眾而言也過於艱深。所以這部影片票房不佳，是侯麥電影近年來少見的。

消逝的愛(Love on the Run)

佛杭蘇瓦·楚浮(François Truffaut)，1978

　　這部奇怪的影片可說是把楚浮電影裡的人物——安東尼(Antoine Doinel)從各部電影中抽出合併起來的。起初楚浮認為不超過三週就可拍好那些片段間的過渡，來交待為何會回溯到前四部影片。但在寫劇本的過程中，「現在」的部分範圍愈擴愈大，重要性也增加了，我們足足拍了五個星期：長大的安東尼又回到銀幕上，但免不了對過去多所回憶。

　　最大的困難在於如何使這些差異甚大的片段協調地連接起來。最早的兩部安東尼(尙-皮耶·李奧)電影是在一九五九和六一年，用新藝綜合體的比例拍的黑白片，分別是《四百擊》和《二十歲之戀》(Love at Twenty)其中一段。因為《消逝的愛》是彩色片，且是1：1.66的比例，我們得把新藝綜合體的片段重新調整，放大某些部分然後刪掉兩邊，使之合於現在的比例；有時候我們得把這些黑白片著以輕淡的顏色，免得和彩色片的銜接顯得太突兀。另外兩部安東尼的故事：《偷吻》和《婚姻生活》，格式是一致的，但底片(5247)和今天的不同，所以回憶到這兩部影片時色調顯得不協調，微粒也較粗。我們也從不是安東尼的故事中「偷用」了一些（《日以作夜》、《愛女人的男人》），甚至從一部不是楚浮導演但李奧出現其中的影片(伯納·杜布瓦Bernard Dubois的《羅拉》Les Lolos de Lola）截取片段。這部電影的負片是

16 釐米，我們得把它放大成 35 釐米。

　　這些影片不僅比例和底片的感光乳劑不同，攝影師打光的風格也不一樣(亨利・狄凱Henri Decaë、拉武・古達、丹尼斯・克萊佛Denis Clerval)。我的攝影得相當具調合性，好讓這些材料剪接時較容易湊起來。我們有意地避免任何花俏的燈光效果，而用很簡單的方法來拍。同時拍得很快，幾乎是緊張地在工作。楚浮喜歡以一種輕快的速度工作，尤其是拍喜劇的時候。我也以能快速工作而自豪。當年我爲古巴國家影視拍片時，必需用到其他攝影師，每每爲他們準備鏡頭和燈光的緩慢生氣。以那種速度一天只能拍幾個鏡頭。我想我在速度上特別下功夫是源於那些早年經驗。如果不浪費時間在打光上面，導演和演員就可以多做點事。而這種節奏會影響到影片本身，所以到結束時全片顯得較富動感，這是喜劇不可少的特質。楚浮像法蘭克・卡普拉，有一次拍得了一個好鏡次，但他又拍了另一個，手上拿著馬錶，要求演員做同樣的動作，說同樣的對白，連細節都一模一樣，只是加快節

奏，為了節省珍貴的幾秒鐘。

我能接受變焦鏡頭做為敘事的方法，而不是用做較方便的解決之道，《消逝的愛》說明了這一點。在安東尼系列電影中有些戲已用過變焦鏡頭，所以我們只是延續這個風格。在新拍的影片中變焦鏡頭幾乎都是用來把李奧或克勞德・傑的臉轉成特寫，以做為倒敘的過渡。原則一旦建立了，每個變焦鏡頭好像成了準確的記號，觀眾一看到它就準備回到過去，似乎這是主角進入回憶的開始。如果再加上推拉鏡頭來處理優點會更多，因為原本臉孔到最後會有些扭曲(光學上的)，而用推拉和變焦的組合，結果會像 60 釐米鏡頭的結果，雖然開始時是用 35 釐米拍的。用長鏡頭來拍人物的特寫會較上相，這已是常識了。變焦鏡頭甚至會被推拉鏡頭「消化」掉。

感謝楚浮和他的剪輯師馬汀・巴洛克(Martine Barraqué)的天份，使這些相異的材料——上百個不同來源的鏡頭——拼湊在一起，有如磁磚，是在統合、協調的基礎上完成的，發出完美的光澤。

克拉瑪對克拉瑪
(Kramer vs. Kramer)

勞勃・班頓(Robert Benton)，1978

　　與紐約睽違許久之後，一九七八年我又回到這個地方。一九五八年在紐約時，我的事業剛剛起步，拍的是樸實的前衛地下電影。現在我回來拍一部哥倫比亞公司製作的影片，由達斯汀・霍夫曼主演，有名的公司，加上當前重要的演員，並由勞勃・班頓執導，他被視爲美國新電影的核心人物。

　　爲了把對比說得更清楚一點，我得說《克拉瑪對克拉瑪》比想像中更制度化。它的主題是哥倫比亞還在李奧・麥卡里時代拍的好萊塢經典喜劇一類。但是除了表面上的傳統，這部精緻的電影提供了更多發揮的空間，不是粗略流覽一遍劇本所能領會。前衛的觀念曾經如此荒謬，許多自以爲是實驗電影的東西頻頻出現，所以我們回歸到某種程度上的傳統，現代的觀點看來也許是新奇的。

　　班頓對繪畫的素養深厚，爲了使本片視覺有個焦點，他要我看皮羅・迪拉・法蘭西斯卡(Piero della Francesca)的作品。一部發生在現代紐約市東部的電影得向文藝復興時代的畫家尋求靈感！這似乎太牽強了，不過這個參考點幫我們統一了構圖，在選擇衣服和佈景的顏色時有個準則。當我們在紐約街上尋找外景時，就找泥土色調的建築物。在紐約有些這樣的房子，例如阿雷左(Arezzo)。

　　對於一個較大的空間，拿大衛・霍克尼(David Hockney)❶的畫

作當參考也許更有用，雖然有人認爲他的作品不及法蘭西斯卡動人。他提供了很好的例子，怎樣組合傢俱、器物和當代建築的顏色和形狀，使它們看來不致於瑣碎，這都得感謝他。

另一個繪畫的參考是馬格利特(Magritte)❷。在小孩(賈斯汀・亨利Justin Henry)的房間，我們本來想在牆上用華德・迪斯奈的人物。我覺得這個做法很冒險。如果主角在畫面中有個米老鼠做背景，這迪斯奈人物會成爲干擾。幾經討論後我們想到把牆漆成藍天白雲的主意。所以，像馬格利特一樣，我們可以從置換自然事物的秩序來得到視覺的創意，例如把天空搬到室內來。此外，藍天配上白雲是一種中性的背景，人物可以顯得突出。但是這些都不能讓觀眾覺得是刻意所爲，我們得謹慎地處理這個構想。

《克拉瑪對克拉瑪》在視覺方面是很用心的，不論時間或金錢都沒有省過。這部電影在這方面是傑出的，要考慮到它的趣味不在視野的壯觀，而是情境及人物心理乃至人性層面的豐富。

這部電影抓住了紐約中產階級的社會傾向。很多摩天大樓辦公室的場景可以見到曼哈頓區的景觀；另外一些則在街上、廣場、公園、餐廳及法庭。它們都是在實景拍的，我們花了很多時間找這些景。我們考慮的不僅是美學品質，還要找一種原型(archetype)，讓它們能在每一場景中帶來真實感。製作人史坦利·傑非(Stanley Jaffe)顯然對此早有定見，並沒有留很多選擇的餘地。但是做出來不會使觀眾感到是精心雕琢或作態。相反地，我們的目標是自然，要與形式取得協調和平衡。紐約看起來就得像紐約，但不是那種曾經流行的腐敗都會（《午夜午郎》Midnight Cowboy、《毒海鴛鴦》Panic in Needle Park、《霹靂神探》The French Connection）。我們希望這部電影中的紐約是中產階級的紐約，它也是紐約生活的一環，而最近重新被發掘為電影素材(《安妮霍爾》Annie Hall、《不結婚的女人》An Unmarried Woman、《曼哈頓》Manhattan)。

　　只有一個大的場景是搭的，在五十四街的舊福斯影棚，保羅·席爾勃(Paul Sylbert)依照班頓的指示用寫實手法設計。事實上，長寬高的尺寸、顏色，甚至公寓走道和電梯都是從附近一棟住宅如實描摹下來。當然，在影棚裡我們可以更安靜地工作，有彈性地安排拍攝時間表和進度，也較能預防意外發生。像《下午的柯莉》一樣，把窗戶當背景，加上巨幅的透明照片，同一景觀兩張，一張白天一張晚上，視拍攝需要而定，一種美國風的現成製品。

　　在影棚拍片的真正好處是：自然光的美麗和豐富對於片段的小品真是再好不過──如《女收藏家》。但對長的段落就不太適合了，而《克拉瑪對克拉瑪》裡長戲是居於主導地位。如果演員有長段的對話(像戲裡的達斯汀·霍夫曼)，但突然被交通的噪音或直昇機的起降打斷是很惱人的，因為不得不中斷。中斷會破壞整場戲的氣氛，也破壞了演員

的專注。在影棚的安靜環境裡霍夫曼可以專心地深入他的角色，這是他演藝生涯中最好的表演之一。

不過一個人不能沒有彈性。一直在影棚裡工作也許是個錯誤。需要使得影棚作業成為一種習慣，尤其在聲音方面。幾年之後，當Nagra錄音機出現後，外景錄音比較容易了，有些導演還是執意要在影棚斥鉅資搭景，這時理由就不那麼充分了。例如，我認為在紐約市中心那棟宏偉的法院內拍戲是個絕佳的主意，以我們的預算要在影棚重搭一個景是不可能的。

只要行得通，我總是利用自然光。在摩天辦公樓裡有很亮的窗景，再加上交流電波的HMI燈光。這個技術現在已很流行了。它由幾個燈光單元組成，可以發射出強光卻沒有高熱和高耗電量。這種燈光在白天打也不影響色彩的平衡，重量不重，且不佔空間。所以比起歷史悠久但頗笨重的弧光燈，它是個受歡迎的代替品。唯一的問題在它產生的光線是間斷的，雖然人眼看不出來。所以如果攝影機快門的速度和角度沒有調整好的話——在美國應是180度和60周波(cycles)，在歐洲則是170度和50周波——畫面上就有跳格的危險。好的攝影助理可以很容易地避免這個失誤。在辦公室的場景裡我用了一個大型HMI燈光，從白板上(除非牆是白的才不需要)反射回來。效果很好，補足了戶外光線的不足，而且看來柔和自然。至於辦公室走廊和一些其他場景，我的燈光師法蘭克‧舒茲(Frank Schultz)在三角架上用幾條日光燈管弄了一個可提的光源，使我在拍人臉時可以有和日光燈相同的質感和光譜，這是我在《情婦》中用過、但經改良的方法。在攝影機前我沒有加修正濾鏡。而在沖印的過程中補上一些皮膚失去的顏色。當影片最後要看清背景的街道時，我們在窗上加了綠色濾鏡來修正外面的光線以達到平衡。

我在《天堂歲月》中逐漸習慣了一種懸吊攝影機的拍法。這部電影裡也用到，那是在克拉瑪抱著他兒子從中央公園衝到雷納斯山醫院急救室的場景。起初我們想不剪接一個鏡頭到底，忠實地跟在演員後走過四個街區。特殊技巧攝影師丹·李諾(Dan Lerner)，本來要用他的絕技來拍，但瞭解到現場可能太大，所以決定在一部車上拍，同時備有100釐米的長鏡頭，可取到更近的畫面。但我們最後剪接時不得不縮短這個精采的段落設計，而在中間插入一些特寫代替真正發生過程的長度。

在拍比利·克拉瑪墜落的戲我得益於《愛女人的男人》的一個場景：那封情書緩緩墜落的過程(當然，更早的參考是《波坦金戰艦》Potemkin)。以電影攝影而言，一個墜落的畫面如果用全景來拍就沒有什麼戲劇效果可言。我們把空間分割，從幾個階段來拍這個墜落畫面。在剪接的時候盡量快接，呈現出心理層面的張力。

不過，我承認就我的工作而言，《克拉瑪對克拉瑪》並沒有什麼新鮮的地方。實際上我正重覆早期拍片的經驗。但是在不太有名的作品裡所犯的錯，使我現在能更精確地執行任務。

泰德·克拉瑪(達斯汀·霍夫曼)的公寓打光是依據我一貫的真實性原則。我總是設法為光的方向找出理由，不論是白天的窗戶或是晚上的檯燈。所以我還是不用燈光架，而用三角架或牆上的柔光燈，並確定它們照射的方向和畫面看見的佈景是同一方向。這部電影和《下午的柯莉》及《婚姻生活》不同——當然，它們有其他相似之處——架在戶外權充陽光(或夜景的月光)的燈是我稍早提過的強力HMI，在法國我用的是傳統的一萬瓦Fresnels。

在一些場景中我容許自己設計了些相當風格化的視覺效果。我把它們保留到劇情的高潮，例如，當泰德·克拉瑪在一場嚴重的爭吵後

進到他兒子的房間。我們看到房門打開的明亮輪廓，以及父親的影子逐步接近床上的孩子。為了這個效果，我放了一個二千瓦的石英燈在房外，好讓舞動的光影正好落在床上。房間裡其餘的地方則保持黑暗。《野孩子》裡有一個非常類似的場景，不過那是用燭光做的。

《克拉瑪對克拉瑪》不像我早期的片子，常要求沖印廠做強迫顯影，這次我讓底片正常地曝光。因為這部片子從頭到尾追求的是一種新古典風格。正常顯影產生自然的顏色，微粒也很細。

美國的沖印廠非常優秀。首先，它們很乾淨。在歐洲沖片，我總是被影像上的白點氣壞，那是負片上的灰塵引起的。那裡的萃取器和空氣過濾都不夠完善。他們對待底片很不小心。部分原因是歐洲沖片廠的技工薪資偏低。在美國沖片廠洗出來的影片效果極佳。例如，在歐洲我們盡量避免用淡入或淡出，因為它沖出來的效果從沒達到完美的地步，整體的色澤和微粒都會改變，美國則很少有這種問題。沖印廠讓攝影師有更大的機會展現他的技巧。

從精神的層次來看，我認為在美國拍片和在歐洲拍片沒什麼不同。勞勃·班頓是一個敏感度極高的人，他做事的方法和我所認識的法國導演沒什麼兩樣。最大的不同也許是在美國工作時間比較長，他們習於從更多角度拍不同的鏡次；有更多助手，更多燈光師，更多場務，更多咖啡，更多甜甜圈。

❶大衛·霍克尼(David Hockney,1937-　　)，英國畫家、蝕刻家及製圖家。

❷馬格利特(René Magritte,1898-1967)，比利時畫家，1925 年確定其在超現實主義(Surrealism)的地位。他的影響力廣及許多同時代的畫家，包括達利(Salvador Dali)。

藍色珊瑚礁(The Blue Lagoon)

朗道爾‧克萊瑟(Randal Kleiser)，1979

　　電影工作者應該記住，人們看電影時並不希望自己像進了博物館。影像不應超過電影本身。圖畫作品的參考只能當作導引；當然，某些引用是不自覺的，因為每個人只有一己知覺，並受環境的侷限，但尋找其他人做參考卻可以是有選擇性的。《藍色珊瑚礁》的第一個靈感泉源是和原作者亨利‧狄菲爾‧史塔克浦(Henry Devere Stacpoole)同時代的那些象徵主義派畫家。不過我並沒有浪費很多時間就找到不可錯過的一位：高更。

　　一些過去的畫家總是對我有所助益，因為他們採用的光線使畫中人物有三度空間的感覺。例如，白天的室內有維梅爾，夜晚的室內有拉突爾，他們的畫中都用明亮的單一光源。此外還有林布蘭特(Rembrandt)❶和卡拉瓦喬(Caravaggio)❷的明暗對照法，馬奈(Manet)❸、雷諾瓦和其他印象派畫家的白天戶外技法。此處的問題在於這些畫家──高更除外──都是在歐洲工作，所畫的室內景緻或戶外風景和本片所要的南太平洋全不相像。他們的典範對此片沒有幫助。高更也只有部分助益，因為他不是一個畫光線的畫家。他作品裡的色彩、形狀和線條都極豐富，而且在畫面中自能調和，可是在光線上則沒有什麼建樹。所以我只得綜合高更的顏色、形狀和一些先前大師的光線。

　　在電影本身我也得到些重要的影響。「南海」(South Seas)類型電

◉上：《藍色珊瑚礁》
下：《藍色珊瑚礁》分鏡表

影就像西部片一樣有些風格上的一致。電影的藝術即累積了不少資源：以前的影片留下了不容忽視的遺產。拍《藍色珊瑚礁》時，我不得不同意導演的看法：我們總會定期地重拍類型片的經典之作，如穆瑙和弗萊赫堤(Flaherty)❹的《塔布》(Tabu)、約翰·福特的《關山飛渡》(Hurricane)。我們甚至用了伊斯特·威廉斯(Esther Williams)的「水中電影」來做為一些水中場景的參考。

　　《藍色珊瑚礁》是個挑戰。這也許是我唯一一次運用到彩虹諸顏色的影片。在我最近拍的電影裡──《威爾斯人拜賽瓦》除外──我總是傾向於用一、兩種主色。但這部影片主要由極搶眼的風景、明亮的天和海為背景，鮮艷的顏色是避免不了的。要綜合這麼多元素而不變得俗麗、走在低品味的邊緣又不向它屈服是一件極富挑戰性的事。

　　在影藝學院頒給我奧斯卡獎之後，我被各式各樣拍片的邀約淹沒了。我想我會接受這部片是因為心中仍有一塊地方保留童年時期對逃避主義電影的著迷。《藍色珊瑚礁》是個結合了幾個古典神話的完美逃避故事：達芬尼斯(Daphnis)和可莉(Chloé)、魯賓遜和金銀島。我從讀世紀初的史塔克浦小說開始進入情況，而且喜歡上它。讀道格拉斯·史都華(Douglas D. Stewart)的劇本時，我發現他刻意保留了原書中一些半天真、半邪惡的魅力。這個主題確實可以給我很多發揮的空間。它會是一部愛情與冒險的影片，可能造成票房上的轟動。這於我來說是罕有的機會，不能拒絕它。

　　這些確實是美國電影的主要吸引力──不僅因為美國有製作電影的必要條件，也因為他們總在設法塑造一個大眾崇拜的典型人物。在歐洲有可能為一群較小、既定的觀眾拍一部片，因為預算少、風險小。但在美國，電影有廣大的潛在市場，不僅是北美，還有全球，因為有許多行銷管道。我總認為能有這麼廣大的觀眾同時又不失藝術品質是

很值得做的。這不是不可能，卓別林和約翰‧福特就證明過。

　　現在我同時有好幾個計畫在做——這在從前是不可能的——有時得忍痛割愛。如我提過的，看劇本是第一關。不過真正決定我是否接受的因素在於導演的藝術觀，及他對電影攝影的敏感度。如果我還不認識他們的作品，如馬立克和克萊瑟，就去看他們以前拍的影片。在克萊瑟的情況，我即刻知道他對於景觀有非凡的能力，才能使《油脂小子》(Grease)那麼成功。不過他的另一面也顯示在一些早期的短片裡，那是他在南加大當學生時拍的，還有一些電視影片。它們帶有一種敏感和風格的雛型，一些我可以認同的相近特質。我也發覺必需在事前和導演溝通。所以影片開拍前我就知道，《藍色珊瑚礁》和《油脂小子》不同，它不是別人指定的故事，而是克萊瑟一個早年的夢，因為《油脂小子》的成功才使他得以圓這個夢。克萊瑟也非常願意和我合作。我覺得我們可以彼此瞭解，而且既然其他的條件也都很好，我就毫不遲疑地接受了邀約。

　　拍這部片使我想到巴爾貝的《雲霧遮蔽的山谷》。又一次整組工作人員開拔到遙遠的太平洋上的一個島。《藍色珊瑚礁》全片都是在斐濟(Fiji)列島中一個荒廢小島上拍的。雖然和美國片的製作比起來它算是節約的了，但仍比《雲》片的工作人員多出許多，所以我們得搭一個有廚房、洗衣間和水管的營地。所有的器材都放在用竹子和棕櫚葉特別搭的帳篷裡。工作人員則在營帳或小屋裡住了四個月。

　　各部門的領導人大都是加州人，不過工作人員的主體——助理、服裝人員、佈景設計、木工——都來自澳洲。澳洲電影在世界影壇上可算是年輕的一員，他們的電影工作人員很熱心，沒有那種拍了很多電影後很「專業」、很屈尊就教的態度。因為澳洲離斐濟相當近，我們用了雪梨的彩色影片沖印廠，可以比送到好萊塢更快看到毛片。我們

在露天的棕櫚樹叢中清出一塊空地，成為每天晚上的電影院。並備有小型的Honda發電機來供應電源。

不過，和《雲霧遮蔽的山谷》一樣，基本的原則就是要盡量少用到人工光線。不光是因為經濟和常識上的原因——我們怎麼可能在一個沒有路的島上帶著十噸重的發電機到處跑——而是因為瞭解到若能充分利用自然光線來源，在視覺的呈現上會更有趣。

《藍色珊瑚礁》的第一個版本，是一九四九年珍·西蒙絲(Jean Simmons)拍的。只有部分在太平洋拍。其餘大部分是在英國的亞瑟·瑞克(J. Arthur Rank)攝影棚內拍的。在我來看，很可惜這部片缺少自然的氣韻。從戶外轉接到影棚的內景顯得很突兀，整部電影看來假假的，這是它失敗的一個原因。我們希望不要重蹈覆轍。我得附加一句，我覺得克萊瑟重拍史塔克浦的小說是對的，尤其是第一個版本不受到歡迎。重拍偉大的電影是個錯誤，因為不可能再超越它們。而重拍一部好小說改編的壞電影卻有道理得多。例如約翰·赫斯頓的《梟巢喋血戰》(The Maltese Falcon)，在這之前有兩部同一故事的拙作，至今沒人記得。

片中百分之八十的劇情都發生在戶外，拍這樣的戲我們除了陽光不需要其他什麼。有時候我為了減低陰影會用白板反射一些陽光，在較大的區域我們就用九呎見方的鋁板來做，像《向南行》一樣。克萊瑟和馬立克不同，他要的是蔚藍的天空。他是對的，因為其他的做法都會和這種類型電影的圖像相衝突。

在夜晚的外景我們升起營火來照明已足夠，雖然火花是跳動的，色溫又低（有橙色調出現）。特寫的部分很容易地用丙烷氣照明，像《天堂歲月》一樣。

納奴亞·列夫(Nanuya Levu)這個小島有多變的風景。不過為了

在某些場景中更添變化，我們做了一些效果使周圍的環境都不一樣。例如，艾美琳(布魯克‧雪德絲Brooke Shields)在叢林裡生產時，我們在周圍製造了人工的霧：當陽光穿過厚密的樹葉，這些霧製造了一種近乎魔幻的視覺氣氛。這個效果是三度空間的，尤其因為我們用推拉鏡頭來拍。我不能否認受到華德‧迪斯奈早期兩部經典作品《白雪公主》和《小鹿斑比》的「多重平面」的影響。當然，在一部普通的影片裡我不會用這種效果。但《藍色珊瑚礁》則完全可以這麼用，它是針對青少年的風格化神話。

在室內我們把一些早期的實驗充分發揮。這個內景也搭在小島上，有時權充我們的工作室。無論如何，因為我們的電源很少，決定採用愛迪生和梅禮葉的技巧：所有的內景——二層樓的小竹屋、廚房和船上的茅屋——都搭在露天中，並去掉一面牆，攝影機就放在這個方向，屋頂也只蓋一半，陽光就能透過去掉的一面牆和屋頂穿進來，比電燈光線有說服力得多。太陽大的時候，我們掛一塊白布來過濾並柔化陽光。

晚上的內景戲我們有時在畫面內掛上燈籠。理論上講它們應該是油燈，不過通常在裡面還加上小石英燈泡來加強亮度，這也是我在其他地方用過的技巧。

新的方法是我用白天的光線來照晚上的內景；日光夜景的效果通常用在戶外，據我所知還沒有用到室內的。唯一的光源是從留空的牆進來的日光，攝影機就擺在那裡。為了得到夜晚的效果我把光圈開小了一格半，並用橙色85濾鏡來修正，所以影片自然有一種泛藍的、月光的效果。竹編的牆會透進日光來，所以我們在外面用黑布遮住。再來就是在沖印室以低調處理來達到我們所需的效果。

克萊瑟非常擅用分鏡表(storyboard)，這是一個很精確也很美國

風的視覺化技巧。每天早上他都會把鏡頭一個接一個用素描畫出來，像連環漫畫一樣，這樣討論起當天的攝影機角度就容易些，因為我們有具體的東西可看。

在這部電影裡我很幸運能和下列人士合作：優秀的佈景設計師約翰・唐丁(John Dowding)、攝影操作員文生・蒙頓(Vincent Monton)，和水底攝影專家朗・泰勒(Ron Taylor)。他們的努力使《藍色珊瑚礁》完美無缺。

❶林布蘭特(Rembrandt van Ryn,1606-69)，荷蘭畫家。擅長畫歷史畫、肖像畫、風景畫以及風俗畫，也精於圖案繪畫及版畫。是有史以來最偉大的畫家之一。

❷卡拉瓦喬(Michelangelo Merisi da Caravaggio, ? -1610)，義大利畫家，畫作對比強烈，描繪精細。

❸馬內(Édouard Manet,1832-83)，法國畫家。他的技巧傑出，強調光影的對比，畫量排除中間色調。

❹弗萊赫堤(Robert Flaherty,1884-1951)，美國導演，以紀錄片著稱，尤其是《北方的南努克》(Nanook of the North)。主要作品有《艾阮的人》(Man of Aran)及《路易斯安那故事》(Louisiana Story)。

最後地下鐵(The Last Métro)

佛杭蘇瓦・楚浮(François Truffaut)，1980

　　《最後地下鐵》在楚浮的作品佔著特殊的位置——由於它製作的規模——十三週(較一般的法國片花的時間長)——由於它是由凱瑟琳・丹妮芙和傑哈・德帕狄厄主演，其他還有許多知名的演員，它的場景也十分多變。楚浮的前兩部影片都成爲票房的災難。《最後地下鐵》是他最後一張王牌，冒著可能讓公司倒閉的險，孤注一擲。幸運地，這部影片是楚浮有史以來最受歡迎的一部。在法國以外很少人知道新浪潮導演，直到《最後地下鐵》才有了所謂眞正成功的票房。這次觀眾終於和影評人達成共識。還有其他的法國電影是僅供國內消費，不宜出口的。電影賣座的原因是很神祕的。如果成功的要訣爲人所知，製作電影就會成爲一項可靠的投資，但我們知道事實並非如此。拍這部片時，我們從未想像它會受到如此的歡迎。楚浮自己是充滿憂慮。整個情況有些緊張。凱瑟琳・丹妮芙出了個小車禍，有一陣子躺著不能動。蘇珊娜・雪佛曼(楚浮不可缺的夥伴)得去動手術，直到片子快拍完了才出現。我自己則在那些陰溼的戲院地窖不斷地感冒。所以，也許藝術的創造力因這些背逆的環境而更加旺盛。

　　《最後地下鐵》裡有些視覺效果對我的基本原則來說是一項挑戰。首先在燈光上得重塑一九四〇到四五年的氣氛。這段時期引發了我童年的個人回憶，但也被另一個記憶所糾正——電影。一方面，我記得

戰爭時期物資缺乏的泛黃色電燈光；另一方面，我又記得這種真實在銀幕上轉化為黑白片的顏色。我並不是說用彩色片拍德軍佔領法國時期一定是美學上的時代錯置。只是就在那時德國的第一部阿格發彩色片(Agfacolor)面世，令我印象非常深刻，約瑟夫‧馮貝奇(Josef von Baky)的《摩奇屋》(Münchhausen)和汎德特‧哈藍(Veidt Harlan)的《金色城市》(Die goldene Stadt)。在《最後地下鐵》裡我試圖重現納粹時期電影的顏色——更溫和，更柔和，有別於同時期美國拍的特藝彩色影片中那種鮮明的顏色。因此，我們首先要楚浮的佈景設計師柯胡-史佛耶柯，選擇赭色的佈景，而且服裝和道具都選用較暗的色調。我們也決定換一種底片，就像畫家要換調色盤一樣。我們一直是用伊士曼柯達，現在，做了些試驗後，我們選了日本製的富士，它的色調較近於我們記憶中當時的歐洲彩色片。

《最後地下鐵》的故事發展有兩條主線，一個是戲院的後台生活，另一個是正在上演的戲，整個情節主要是想表達出德軍佔領時期灰色

鬱悶的眞實生活和當時舞台上提供的明亮耀眼的逃避，兩者間的對比。因此，我們決定用兩種不同的打光法，一種是我慣用的寫實打光法，這將用在戲院兩側房間、化妝室和地窖的生活裡；另一種則是爲舞台製作的精緻而風格化的人工燈光。我因此又用到舊式有方向性的Fresnel燈光，它可以製造出明顯的影子以及「華麗的」效果。感謝這戲中戲的人爲假造，使我們可以不羞愧地使用年輕時大力抨擊的老式影棚燈光，在一種似乎是向舊日「敵人」致敬的舉動中，我又開啓了自己職業生涯的另一章。一九四〇年代的燈泡並不像今天的燈泡這麼亮。它們只有 25 瓦，但燈絲很長，發出來的光是泛黃的，而非白色的。所以，在電影中看得見的燈泡，如地窖中掛在電線下的燈泡，就在苯胺的泛黃色澤中重建當時昏黃燈光的印象。在我們研究過德軍佔領巴黎時期的生活後，把戶外夜景戲的路燈漆成藍色。這是當時的規定，因爲藍色的燈不易被敵方偵察飛機發現。這就是爲什麼晚上的外景戲都有種藍色調。在畫面外的路燈則還都加上藍色乳膠片。

爲了安全，那時候的窗簾都是拉上的。我們只得放棄楚浮一貫要把打開的窗納入鏡頭的偏好，而採用一種較幽閉的風格。爲了增加這種窒息的效果，在僅有的一些戶外戲中我們把攝影機架高，向下擷取畫面，把天空排除在外。

電影中有許多場景是戰時常發生的：停電或沒電區的戲。因此我又用了蠟燭和燈籠。但是這個問題我已在前面的章節探討過了。讀者若有興趣可參閱《兩個英國女孩》和《天堂歲月》等章。我第一次得到凱撒獎(在法國每年頒發一次，就像好萊塢的奧斯卡一樣。評審由電影專業人士組成，祕密投票選出該年度各項目中最傑出的人士。《最後地下鐵》得了十二個獎項中的十個)。我在這個地方工作了二十年，他就像我第二個祖國，由其他同業所給予我的榮譽，使我萬分驚喜。

碧玉驚魂夜(Still of the Night)

勞勃・班頓(Robert Benton)，1981

　　像一般美國導演一樣，勞勃・班頓會拍很多場類似的戲，取很多個鏡頭，最後用到的却不及百分之十。班頓還喜歡在主戲拍完後重拍某些場景，有時甚至把整段的對話和情況重寫過。《克拉瑪對克拉瑪》結局就是在主戲拍完後的三個月再重寫重拍的。但在《碧玉驚魂夜》裡這種情況更加顯著。《克拉瑪》的全球性成功使班頓可以對製片公司大聲說話。這種拍了又重拍的結果就是，《碧玉驚魂夜》的某些戲在隔了數天或數週後重拍了四次之多。

　　一部電影的毛片一旦印好，就會放映給少數朋友或貴賓看，或是意外地放給一群普通觀眾看──就是好萊塢所謂的「秘密試映」(sneak preview)。這樣導演才能看出哪個鏡頭或哪個片刻、哪段戲缺乏力量，或力道太強而影響了全片的平衡。所以他可以刪減或重拍。這對於法國電影界可是從沒聽說過的奢侈，但是邏輯上來說，它應該是每個藝術創作者的權利。小說家可以在作品面世前一遍又一遍地改寫。在X光攝影下，許多偉大的油畫作品顯現出一層層不同的線條和構圖。卓別林是第一個運用試映和重拍技巧的導演，如此得以讓某些插科打諢的場面達到完美。

　　雖然我在此不特別舉出某些場景，但會介紹我們在拍《碧玉驚魂夜》時一些既定的大原則。這是一部驚悚片，遵循著佛利茲・朗和希區

考克所影響的四〇年代的傳統：情殺、偵察、懸疑的陰影籠罩的愛情故事。它像西部片一樣既富於影像效果又美國化。

　　這次我在視覺方面的啓發來自於電影藝術本身，從電影看電影，吸取這項形式的精華，尋找一種類似小說家波赫士(Jorge Luis Borges)的藝術，他把文學變成他個人經驗和寫作經驗的泉源。如果我們視四〇年代的驚悚片爲典範，就得考慮用黑白片來拍，除了投資者難找外，製作過程也會引人注目。把彩色片中的黑白作爲目標將更刺激。在這點上，我因此和服裝及佈景設計師的合作比平時更堅持，一起決定適合的色調。演員的衣服都是灰的、黑的或白的。我繼續了在《最後地下鐵》中的燈光實驗，也就是一種較粗糙的打光法，影子會射到牆上，形成明暗對比。任何沒看到的，或只看到部分的東西會在觀眾之中產生一種緊張的期待，於是他們把自己的恐懼或想像中的鬼魅投射在黑暗的區域中。這是我難忘的佛利茲‧朗偉大的一課，因此我容許自己和先前的自然打光法原則背道而馳。我現在是爲現實注入風

格，人和物常因觀者的心理恐懼而變形，像印象派藝術。爲了擴大我在《最後地下鐵》的實驗，我用了舊時的Fresnel燈光，營造出精確而圖案化的影子。《碧玉驚魂夜》中有數不清的夜景戲，而且如開頭片名和演職員表的畫面所暗示，片中的角色彷彿得了月圓症，被泛藍的、冷冷的月光所蠱惑，有拉長的影子，場景和臉一半在黑暗裡，另一半有火光閃動。在這些情形下我通常是用HMI燈光，不加修正濾鏡，因爲不加濾鏡的話它就顯出藍色的主調，這種金屬般的顏色正合所需。我們通常把燈光放在畫面之外，然後使光線透過窗戶營造出奇怪而悚人的陰影。黑暗區域不加變動，不加補燈，這樣更強調了刻意塑造的強烈對比。

愛德華‧哈波是我們準備這部電影時常參考的畫家。剛好在開拍前，紐約的惠特尼博物館(Whitney Museum)展出了這位迄今名氣不大、但代表真正美國藝術的畫家首次回顧展。但是，他的視覺靈感是否來自電影？因爲拿哈波來參考，我們似乎又不由自主地回到電影，就像uroboros那種蟲，團團轉地咬自己的尾巴。

我對美國電影工會規則中不准攝影指導親自操作機器一事很不以爲然，因爲我認爲燈光的來源或補充應在畫面內找到理由。因此，這次我特別得到製作人的同意用了一個有監看系統的攝影機。在《向南行》裡我已用過這種系統，現在它又大幅地改進了：新的Golden Panavision攝影機在鏡頭內就接上監看系統，沒有增加多少體積，也沒有減低觀景器的光線。當然，我現在說的是雙重錄製，第一道是從前的影片，同時也錄在錄影帶上作爲參考。這種系統很快就成爲不可缺少的設備，不僅對我而言如此，對導演也是，因爲我現在可以一步步看到攝影操作師丹尼爾‧勒納(Daniel Lerner)擷取的畫面和攝影機運動，甚至對場記、助導、整組工作人員都很有用。

我相信這個系統將來會更普及，而且會成為拍片時不可缺少的設備。有些人不喜歡錄影帶系統並不是因為它增加預算。我想這是人類排斥發明的一種自然反應。

　　無論如何，我確信這套系統很重要，在此我簡單介紹如下：拍攝電影的主要困難就是室內通常沒有夠大的空間，所以整組技術人員常擠在攝影機周圍，費神地端詳。如果攝影機得放在輪子上來個推拉鏡頭，情況就更糟了。有了監看系統我們就可以從隔壁房間的螢光幕上看到動作的進行，而讓操作員有更大的空間做事。此外，演員也不至因為感覺到一群人盯著他看而分心，所以能表演得更精緻，尤其在一些內心戲上。通常，在以往的拍片情況下，工作人員不會確知攝影機捕捉的是什麼，這讓人不太愉快。因為竟連參與工作的人都不瞭解進行到什麼程度。有了監看器的幫助，例如，化妝師只要一往螢光幕上瞄一眼，不必別人說也馬上知道這是個特寫，而因此調整自己的工作。場記的職責是負責佈景、服裝和道具在一個鏡頭到另一個鏡頭間是否銜接，監視系統不僅大有幫助，甚至可以做到完全精確。因為每個鏡次都錄在錄影帶上，可以一再重放──馬上就能做到，因為都已經過分類，而且只佔這麼一點空間──看某個演員是否打了一條領帶？誰是那隻腳先出畫面的？等等。所以連戲可以做到完美無瑕。導演，甚至演員，可以要求看剛剛拍攝的戲，由於加上了螢光幕放映的距離感，他們較能看得出要做哪些修正，哪些表情可以做得更完美。有些人認為用這套系統會減緩工作進度。但是如果工作的品質因此而提高也就沒話說了。事實上，我相信它的確增進了生產力。《碧玉驚魂夜》或《蘇菲的抉擇》都沒有因此延長工作日。因為當天即可確知是否拍到好鏡次，不必等到第二天再看毛片，反而可以使導演先設定下個鏡位。總結來說，整體工作人員犯錯的機會都減少了，因為他們隨時看得到確

實的拍攝情況。

　我相信將來這些方法會更進步。不是舊攝影系統會和監看器結合在一起，就是後者會完全取代前者，像十五年前磁聲帶的發展情形一樣。

蘇菲的抉擇(Sophie's Choice)

亞倫・派庫拉 (Alan Pakula)，1982

　　基於長期以來對「作者論」的支持，我一直偏愛以映象為語言的電影，雖然，也有一些次要的文學作品在電影中呈現出它們最成功的表現方式。但是，我總認為把一部偉大的小說搬上銀幕是危險、甚而是冒瀆的，因為結果不是很慘，就是拍出一部遜於原著的電影。如同達文西的蒙娜麗莎雕成大理石塑像只會成為笑話一樣。無論如何，在藝術史中也有些幸運的組合，泰索(Tirso)或莫里哀(Molière)的「唐璜」(Don Juan)在莫札特的音樂中重生即是一例。最近，亞倫・派庫拉改編威廉・史泰倫 (William Styron)的小說《蘇菲的抉擇》便是個成功的例子，甚至超越了原著。

　　拍這部片子的時候，我知道派庫拉的作品會在當代美國電影中立下一個里程碑，我參與一部真正的藝術創作時，會感到一股旺盛的精力泉源，它也會擴散到每一個工作人員身上。我在《野孩子》中感受過，在《克萊兒之膝》、《巫山雲》及《天堂歲月》都感受到。在《蘇菲的抉擇》中亦然。我們全體人員，從導演到小電氣工都一致同意，梅莉・史翠普對蘇菲兩個階段的人生詮釋，不論是從殊異的語言、化粧、服裝，及我所關心的攝影角度、燈光及色彩調和各方面看來，都稱得是上當代電影藝術中一個偉大的角色塑造。這部電影大受歡迎並贏得獎項都證明我們是對的。除開她天生的秉賦，梅莉・史翠普仍是

一個偉大的女演員。我們對她那永不疲憊的精力、有點玩笑式的工作方法、改造自己的能耐（甚至要以一種以前不會的語言來演戲），及她對整體工作的浩繁所抱持的耐心都驚訝不已。簡而言之，在她身上完全沒有流行在演藝圈的大牌明星習氣。

《蘇菲的抉擇》在攝影敍事上有兩個截然不同的部分：電影中的現在，即一九四七年的布魯克林區；及電影中的過去，一九三八年到一九四三年的克洛柯(Cracow)和奧區維茲(Auschwitz)。這兩部分必需以不同的方法來做，不僅因爲處理的是兩個不同的世界，還因爲觀眾看到、聽到關於過去的部分是由女主角的倒敍而成。所以我們看到的另一個眞實不僅是創造出來的，也是變形過的，因爲回憶總帶有扭曲。當我和派庫拉第一次見面時，他告訴我想在歐洲拍這部分，以達到眞實的效果。因爲波蘭的政局不穩，我們選擇了南斯拉夫，至少在街道、景觀、人的面孔，及臨時演員的動作上都會和在美國拍攝的部分截然不同。但派庫拉要的不止於此，他希望歐洲拍攝的部分能用不

同的視覺效果來處理。我們討論過一些方法，諸如用黑白片來拍，或以單色調來處理，雖然不是新鮮的做法，還是值得一試。最後派庫拉很興奮地採用了我的一項建議，那是我從約翰‧赫斯頓的《白鯨記》(Moby Dick)和《靈慾春宵》(Reflections in a Golden Eye)中得來的靈感。我們用一種不飽和的步驟來處理那些片段的正片，降低原始色彩的色調，使它看來像褪色一般。在赫斯頓的兩部片子和艾陀列‧史寇拉(Ettore Scola)❶最新的片子《特別的一天》(A Special Day)中有類似的效果，觀眾已逐漸習慣，而忘了它們是經過特殊效果處理的。我們的情況則是觀眾會不斷地在過去——現在的時空中跳躍，現在的部分是飽和色彩所拍，更強調這種對比，而不飽和部分正可呈現出回憶的扭曲性。所以，在正式拍攝前，我們做了一些實驗。同樣的影像10％，20％，30％的不飽和度處理。藝術指導及服飾的選擇也謹記下列原則：不但不迴避刺眼的顏色，而且刻意地用，因為經過不飽和處理只有諸如紅色、藍色會留存下來，像黃色幾乎不見了，舉例來說，我們在奧區維茲司令官的花園種滿了紅色和藍色的花。

不飽和影像的主意也因為我記得納粹德國早期的阿格發彩色影片（如我在《最後地下鐵》中想到一樣）。和美國的特藝彩色比起來，阿格發彩色是輕淡多了。對於四十年代晚期的俄國，戰爭帶來的破壞也顯示在電影技術方面，因而他們也拍出了相同褪色調子的電影（如《石花》Stone Flower、《柏林的陷落》The Fall of Berlin）。對於那些和我同輩的影迷而言，《蘇菲的抉擇》的歐洲部分可能正拍出了正確的調子。

另一方面，一九四七年的布魯克林區耶他公寓的場景，我們必需強調史泰倫曾詳加描述的艷麗粉紅色。這個顏色必須十分刺眼，刺眼到觀眾最後受不了，因為大部分的戲都發生在這「粉紅色宮殿」裏。

因此，我們不得不在後面的戲裏把鏡頭加上暖調的濾鏡使它不那麼刺眼。

「粉紅色宮殿」是我們在影棚中根據布魯克林灌木區一棟同樣大小的房子搭建而成。外景是在這棟房子前拍的，而內景則是著名的佈景設計家喬治・金肯斯(George Jenkins)一手設計的，窗外的景觀用的是那地方的放大照片。所以室內室外的銜接不成問題。通常我在這塊背景上打強光，讓它在底片上有點過度曝光，以增加景深。同時讓電扇製造的微風不時吹動窗簾，來掩飾照片背景不會動的缺憾。此外，還在窗外加上一些樹枝，增加三度空間感。

設計精巧的佈景讓我們得以拍攝片中的一場高潮戲：蘇菲被放逐，在前往奧區維茲的火車上的戲。這種的情況就顯示出攝影師和佈景設計師的合作很密切。第一個畫面是木板釘起來的窗縫中透出的光。然後攝影機後移，拍到蘇菲和她的兩個孩子。當鏡頭再往後移，我們看到這一節車廂中擠滿了婦女，像牛圈中的牛。座位、行李架和地板滿滿的都是行李和人。我們原可以用變焦鏡頭輕易地拍到這個畫面，但却少了推拉鏡頭那種三度空間的感覺，這樣拍彷彿讓觀眾也置身於一個縮小的地獄裏。這個鏡頭很難拍，即使攝影機有特長的手臂，也無法在擁擠的人群裏活動自如，最後，我們把影棚裏火車廂的壁搭在活動的鉸盤上，使它像門一樣可開可關。當攝影機慢慢後退，工作人員就把壁向外推，其他人就趕緊在攝影機拍到之前補上那些多出來的地板。最後的影像是要讓人覺得那些人一直是待在原位的。

很多視覺設計是事先想好的。另外有些則是在拍攝當時一些偶發事件中得來的。舉個例子，當凱文・克林排演他的角色納森時，假裝在指揮一個管絃樂團。他拿著指揮棒練習自己的動作，並從蘇菲房裏的一面窗玻璃中看著自己的影像。我馬上想到可以好好利用這個畫

面，凹進去的窗有五塊半圓形的玻璃，所以只要讓他站在中間，就可以拍到五重反影，這不但能製造驚人的視覺效果，也暗示著納森精神分裂的性格。亞倫・派庫拉驚喜不迭地接受這個建議，我們換了一個二千瓦的石英燈打在凱文・克林身上，使他的反影更清晰可見。

在公園一景中的剪接有很多即興的成分在內。有個鏡頭是演員們要走過一個會滾動的大排水管，在其間保持平衡並不容易。由於採用自然光，所以當他們在化粧換衣服時我們技術人員就無所事事的等在旁邊。一個工作人員好玩地把四肢伸開成十字形抵在排水管的壁上來保持平衡。他能以這樣的姿勢為軸心讓排水管滾動。我突然驚覺到它和達文西一幅名畫有著相似之處。我告訴派庫拉，他也把它用在電影裏。凱文・克林是個體格健壯、有運動細胞的人，要他採取這樣的姿勢在排水管裏滾動自然不成問題，而蘇菲和史丁格（彼得・麥克尼可飾Peter MacNicol）只有一旁羨慕地瞧著。我們再次把蘊含著人性描摹的圖像之美和剎那間的情緒表現結合起來，而這一個畫面即勝過千言萬語。感謝老天讓我們再次捕捉到這非文字的、純粹是電影語言的表現方式。

一些在柯尼島(Coney Island)的鏡頭，攝影機是架在車上和演員一起移動的，所以背景就漸漸地模糊了。而另一些鏡頭我們則舒服地把攝影機固定在地上，跟著動作拍。我們用的是Golden Panaflex攝影機，有監視器可以同步顯示正在拍攝的畫面，所以有什麼不滿意的地方不必等到第二天看毛片就知道了。

最後，我對新的柯達5493底片的高敏感度相當滿意，這是我第一次用它，即獲得很好的效果。蘇菲在圖書館昏厥之後，納森把蘇菲帶回家，在房裏點燃許願燭，我們在這場戲裏幾乎不用再打燈光。近十年來我們似乎已發展出一種鏡頭，不必急著把彩色底片的感光乳劑速

度從 100 ASA增到 200 ASA。最近富士推出一種號稱 250 ASA的敏
感底片，我們在《碧玉驚魂夜》一片中曾用來拍夜戲。但是新出的柯
達更進一步，最好的效果是曝光計指在 400 ASA的地方。這種底片有
著高度敏感性，它良好的質地能和一般感光乳劑的底片天衣無縫地接
在一起，對比、色彩都不走調，寬容性高。彩色影片製作由此跨出了
一大步，不僅可和黑白片的敏感度相比，甚至更上一層樓。

❶艾陀列·史寇拉(Ettore Scola,1931-　　　)，義大利導演，1975 年以《恐懼、污
　穢與邪惡》(Brutti, Sporchi e Cattivi)獲坎城最佳導演獎，作品有《特別的一天》
　(Una Gionrnata Particolare)、《瓦杭之夜》(La Nuit de Varennes)及《舞會》
　(Le Bal)等。

沙灘上的寶蓮(Pauline at the Beach)
激烈的週日(Confidentially Yours)

艾瑞克‧侯麥(Eric Rohmer)，1982

佛杭蘇瓦‧楚浮(Frsnçois Truffaut)，1982

　　當這本書的英文版在籌備之時，我回到法國在很緊迫的時間裏拍了兩部低成本的電影，一部是侯麥的，另一部是楚浮的，這兩個我最常合作的導演。和我最近在美國拍的電影相反，侯麥悅人的《沙灘上的寶蓮》似乎保證能讓我產生一種謙卑的心情。它用了五週在諾曼地拍成的，工作人員很少——攝影方面三個（我、跟焦員，和一個燈光師），聲音方面兩個（一個混音師和一個麥克風員）。此外就沒有了，沒有助導，沒有場記，沒有佈景設計師、化粧師、服裝設計，沒有場務。《沙灘上的寶蓮》能這樣拍，完全是因爲侯麥的設計及編劇，他不僅把預算的限制牢記在心，而且充分地利用這個限制。劇本中只有六個角色，所以他只需要找六個演員，及三個基本外景：海灘和兩個別墅。

　　侯麥讓這部戲大部分的情節都發生在白天的戶外，由於是夏天，我們需要的就是陽光，只偶爾用大塊白板來修正一下即可。至於白天的室內，我們盡量少用到電燈(只有2個Lowell柔光燈和一些石英燈)。至於晚上的戲，新的柯達5293底片是眞的有400 ASA的敏感度，我們用的燈光很少。像侯麥過往的片子一樣，拍了很多長的段落設計，把攝影機固定，讓演員進到畫面中來。整部電影只有一個推拉

鏡頭，在Deux　Chevaux敞蓬車上向後拍巴斯卡·葛萊格利(Pascal Greggory)和羅塞提·奎爾(Rosette Queré)。我們的燈光師和一些好心的當地人士合力推動這關掉引擎的車子，使它保持一定的節奏和距離，而拍成了這個即席但不含糊的推拉鏡頭。其他的場景我們大多是用傳統的交互剪接完成的。一言以蔽之，這部電影在技術上是用極端精簡的方法拍成，甚至比侯麥過去的電影更簡省。

我發覺這種拍法很有趣又令人重溫舊夢。搬運三角架、攝影機和底片卷似乎是種運動，一旦和人力勞動結合，就不太可能讓電影墜入抽象世界裏。

雖然我不能評量自己的工作品質，不過我確實對完成的速度引以自豪，因為時間就是金錢。多年來的經驗使我在判斷上快了不少，有時我甚至只需二、三分鐘——最多半小時——就能預備好一個鏡頭的光線。我喜歡在有限的預算下設計鏡頭，因為限制有時能激發想像。另一方面，侯麥和我仍然欣賞影像的單純之美，喜歡去掉浮飾之後的優雅。人們說我打的光傾向於自然主義，事實上我的目標是風格化；只要有它的逼真度，我不是不喜歡重塑魔幻般的燈光。

當我採用自然光，如窗戶中進來的或家庭用電燈，覺得有點像杜象(Marcel Duchamp)❶所謂「俯拾之物」(found objects)❷。我的打光也時常是現成的和詮釋性的。例如，早上到達拍攝現場時，我會注意燈光師偶然打給導演和演員彩排用的燈光，有時它造成相當有趣的效果。在這種情況下，我會毫不猶豫地把這個效果納入我們的戲中。

通常——也是出於必需——在歐洲拍片比在美國有更多即興的情形。即興有優點，也有缺點。我拍過完全沒有預備的電影（例如《阿敏將軍》），結果出來相當不錯。拍電影並沒有一定的規則，如果這些

事都是可計算的，那麼精心籌劃的電影應該拍得好，沒有好好準備的電影應該一團糟，不過事實並非一向如此。有時速度和即興在創作過程中會激起本能的反應，而太多的考慮反會失敗。《激烈的週日》是用一種快節奏、甚至很趕的速度拍的，像山姆‧富勒(Sam Fuller)❸的B級片那麼快。楚浮認為這種工作節奏會感染到影片的節奏，我想他是對的。在攝影師的生涯中會有這麼一刻，就是某個偉大導演又讓他重新出發。古達雖然工作了很長一段時間，在他和高達有名的合作❹前還是籍籍無名。柏格曼的電影可以分為史汶‧奈克維斯之前時期和之後時期，因為他們的合作使彼此相得益彰。我的生涯因為侯麥和楚浮而得到突破；如果我沒和他們合作，就不會得到美國電影界的注意。現在，經過多年的合作經驗，我們幾乎已能心意相通了，因為早期的合作使我們有共通的參考點。我們大概眨眨眼就能溝通。

影評人總把我和法國新浪潮連在一起，令我覺得奇怪，因為我真正開始在法國工作是一九六五年，而新浪潮應在一九五九年左右。也許可以這麼說吧，我搭上了一列已開動火車的最後一節車廂。

早期生涯中我傾向於前衛電影，一心想要擺脫專業人士的美學模式。現在我較注意過去所累積的成就。一個人不可能永遠在打翻模式，因為一個場景的拍攝手法是有限的。最後，我對於電影史上的類型電影逐漸有些敬意。例如，人們到電影院售票口去買一張「南海電影」(South Seas)的票，如果他們沒看到瑰麗的風景、色彩和水底鏡頭（如《藍色珊瑚礁》），就會覺得被騙了。所以一個人該超越某種模式，但同時也對它心存敬意。這是我拍《激烈的週日》時一個想法。像《碧玉驚魂夜》一樣，它也是以四〇年代的美國偵探電影為模型，雖然這是兩片僅有的相同點。因為楚浮決定用黑白片來拍，那個時代的「困難」燈光就表現得更直接，雖然不是襲自早期的黑白電影，不過它更

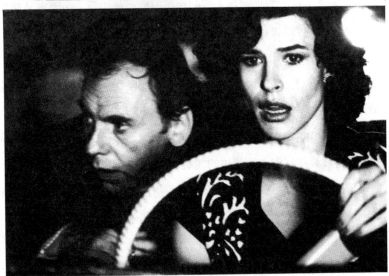

◉上：《沙灘上的寶琳》
　下：《激烈的週日》

像一種幽默的置換，整個浸在那種電影的視覺世界裏。我發覺這個方法相當有用。在電影發明前的時代，藝術家也從更早的作品中汲取靈感（例如，文藝復興時代）。即使在電影的先驅者當中，這種影響也顯而易見。我最近在跳蚤市場發現一本一九〇九年版的小說《族人》(The Clansman)，提供了葛里菲斯(Griffith)《國家的誕生》(Birth of a Nation)的劇情。這本書的插圖甚至早為片中的影像畫了草圖。無疑地它們曾深深印在葛里菲斯的腦海中。

經過這麼多年拍彩色片的經驗，《激烈的週日》是個挑戰。從一件事上就看得出來，不知是現在的黑白片缺少以前的質地，還是因為沖片廠不曉得怎麼做。在任何情況下，都無法達到黑、白、灰色的真正美感。最近拍過黑白片的攝影師也有同感，如拍《蠻牛》(Raging Bull)的查普曼(Michael Chapman)、拍《事物的狀態》(State of Things)的亨利‧阿拉肯(Henri Alekan)。對現今的電影攝影師而言，最困難的事就是他得用黑白的角度去想。他必須暫時變成色盲，預先知道每個場景在黑白片裏看起來是什麼樣子。當然，佈景設計師希爾頓‧麥康米克(Hilton McComico)幫了我不少忙，他做了一些美侖美奐的佈景，就像《慕德之夜》一樣。因為黑白提供較少的視覺訊息，我得比平常用更多燈光。為了突顯出角色和物體，總是需要一個背光，免得把背景的東西和前景的東西混淆。此外，我的工作又變得簡單些，因為不必擔心不同顏色的色溫混合所造成的問題。例如，我可以把日光和燈光放在一起，不必用濾鏡修正。我們用兩種不同的底片：在白天的戶外用Plus，在夜景戲用Double X。

我以前說過，黑白片在視覺上幾乎不可能有壞品味出現。現代生活中駁雜、粗俗的顏色消失了，而被一種全然的優雅所取代——如晚禮服給人的印象。

❶杜象(Marcel Duchamp,1887-1968)，法國畫家、雕刻家兼前衛電影作家。他的名作「下樓梯的裸女第2號」(Nude Descending a Staircase II)暗示了他和義大利未來主義的關係。他最終的目的是反具象主義。他的作品影響及本世紀早期盛行的立體主義(Cubism)、達達主義(Dadaism)及未來主義(Futurism)。曾導過《貧血電影》(Anemic Cinema)及《抽象》(Abstract)兩部影片。

❷俯拾之物(found object)，就超現實主義的理論而言，任何事物即使是散步中偶爾撿到的一枚貝殼，都可以視為藝術作品。

❸山姆‧富勒(Sam Fuller,1911-)，美國導演。作品有《美國黑社會》(Underworld USA)、《Naked Truth》、《The Big Red One》等。

❹拉武‧古達和高達首次合作的片子即是赫赫有名的《斷了氣》。

後　記

　　我寫這本書時，發生了些想不到的事。《天堂歲月》的攝影在奧斯卡出盡了風頭，接著《克拉瑪對克拉瑪》也廣受歡迎，我開始重新反省這個從年輕迄今從事的工作。我瞭解必需抗拒所有違反我基本原則的誘惑。如果我不想改變的話，奧斯卡也不能改變什麼。因此，現在接到的大量邀約中，我只接受合於我原本「好電影」概念的合約，其餘則否。因此，我大多在歐洲拍較現代、較有趣味的題材。

　　要是說到完成一本書的時間，這本書是絕對不夠的。過去六個月中，我在德州拍勞勃・班頓的新片。因為影片還在剪接，自然不可能對我的工作真正評分。影片有自己的生命，即使我知道拍攝《心田深處》(Place in the Heart)的問題在哪，在它呈現最後面貌前，我仍不知道我們做到了幾分。

　　在最近幾個月中，我的生涯也進入另一階段。我將暫停攝影指導的工作一年，回到我踏入電影界的第一個工作——導演上面。和奧蘭多・吉曼尼茲・李爾合導一部紀錄長片《不正確的行為》(Improper Conduct)，是一部回溯古巴的電影。它的主題和拍攝過程又可以寫成另一本書，不過這不在本書範圍之內

　　我能說明短期內對自己未來的工作有什麼想法，但無法預估本世紀剩下的這些年，在整個電影界會有哪些藝術或科技的演變。我已經說過，近四十年來電影在技術方面的進步很緩慢，而且不具重大意義。無疑的，目前器材迷你化的趨勢會繼續，會變的更輕、更容易移動和

操作；底片會變得更敏感；鏡頭可以通過更多的光線，用很少、甚至完全捨棄人工燈光也行。近幾年來業餘拍片在這方面已比職業製作佔優勢。很快地，光圈和焦距的設定也可能自動化。當然，攝影指導、攝影操作員和跟焦員也不會沒事做。總要有人來做決定，有些操作也總是需要藉由人手來調整。

最近幾年來電影科技最大的發明是：電視。能在金屬氧化帶上以磁波的形式錄下聲音和影像，真是革命性的一步。不久的將來，用錄影帶記錄下影像不會只是少數人的專利，而會變成大眾的日常商品。如果這本書不只對專業人士、也對業餘拍片者有用，不僅對電影攝影師、也對錄影帶攝影師有幫助，我會很高興。畢竟，我受惠於電影發明前的視覺藝術良多。現在所謂影像的文化其實早就存在了。

估計了一下我這些年來的工作成果——四十部長片加上不少短片和紀錄片——而且和許多當代最傑出的導演合作之後，我有時擔心這些作品和未來的關係。電影究竟如何保存呢？

一旦在商業發行網裏下了片，大部分影片就進了電影圖書館。彩色片於是有個新而嚴重的問題：底片感光乳劑內的顏料會隨時間褪色和改變。舊的特藝彩色系統較穩定，但漸被淘汰後問題更糟糕，新的伊士曼、阿格發（Agfa）、歐伍（Orwo）和富士系統佔領了市場。放映機強烈的光線一點一點侵蝕了影片的色彩，就像掛在家裏牆上的水彩畫，若是暴露在陽光下也會慢慢褪色。這真令人氣結！電影圖書館有極佳的舊黑白片拷貝，像金・維多的《群眾》（The Crowd），但他們只能放出蒼白褪色的新近彩色片，如英格瑪・柏格曼的《哭泣與耳語》。電影資料館將會像——也已經是——藝術博物館一樣：古埃及的壁畫現在仍栩栩如生，要歸功於那種能對抗時間的技術，相形之下較接近現代的希臘蠟畫（encaustica）却幾乎消失了。

我是悲觀的，不過把影像轉移到錄影帶上的費用愈來愈便宜似乎透露了一線希望，雖然紀錄在磁帶上也不能保證永存。這種轉移除非錄影帶影像能更精確（掃描線增多），否則也不完整，因為它不能忠實保存影片的細膩和精緻。

　　大家相信負片保存色彩能持久得多。但是哪一個電影資料館有這筆預算，每十年就把舊的彩色片重新拷貝一次？

　　全球的電影資料館，不論東方或西方，都致力於研究如何有效地保存我們的電影遺產。我們也應對大型彩色底片製造廠商做同樣的要求。他們該把賺來的錢挪出一大部分來解決這個實際的問題。近來新上市的材料似乎更穩定，但也只有時間能證明。

　　像許多了解這個情況的電影工作者，我願在此提出警告：三到五年後，彩色片就會逐漸褪色。提醒輿論保存電影藝術資產的需要，最少是我們應盡的責任。有關這議題的第一次會議已召開。只有集體行動能避免這場災難。

專有名詞解釋

壓縮鏡頭(Anamorphic Lenses)

特爲寬銀幕（如新藝綜合體、派娜唯馨體等）的放映而製的鏡頭。這種鏡頭可從兩側壓縮影像，使成爲普通 35 釐米影片。另一種鏡頭，橫的壓縮鏡頭，則在放映時做水平的擴展。壓縮鏡頭比普通球面鏡的光圈小，而且產生的影像較不清晰。

角度(Angle)

攝影機的觀點；鏡頭視線的範圍。

A拷貝(Answer Print)

包含所有影片元素的未連接印片；已做好聲帶待剪接的負片，其中鏡頭與鏡頭間光線和顏色的密度只經過部分修正。用來做爲最後調光(timing)工作，得到完美銜接印片的參考。

鏡徑(Aperture)

快門(diaphragm)形成的圓孔，藉以控制通過的光量。鏡徑的大小註明在鏡筒上"f"字母後。（即f指數）

弧光燈(Arc Lights)

現存最強的人工燈光，主要用來模擬陽光或是補亮陰暗區。電流跳過兩根炭棒之間，產生一種明亮、泛藍的光線。

ASA

美國標準協會(American Standard Association)製定的一種度量，用來測量底片對光的敏感度。最早的彩色影片（特藝彩色）只有 8 ASA的敏感度，但在五〇年代伊士曼彩色達到 25 ASA。現在普通的感光乳劑有 100

ASA的敏感度，而一些最敏感的底片已有250 ASA（富士），以及最近的400 ASA（柯達5294）。

ASC

美國攝影師協會(American Society of Cinematographers)是個榮譽性的組織，邀集頂尖的攝影指導加入。會員有權在名字後加上ASC三字以示專業水平。

自然光(Available Light)

從自然來源獲得的光線，未加人工照明。

背景幕(Backdrop)

在影棚作業裏放在窗或門後的大張照片或畫板，用以模仿室外景觀。

背光(Backlight)

從主體背後來的光線；早期黑白片的一種美學手段，藉以照出演員的髮型，並使他從背景中突顯出來。

拉板(Barn Doors)

在燈光兩邊加裝的金屬板，以修正光線的方向，避免投在需要陰暗的區域，並強調出主體。拉板用在Fresnel燈最有效果，用在現代的柔光燈上幾乎沒什麼差別。

隔音罩(Blimp)

有光學或機械裝置開口的封閉箱。攝影機可以放在其中，以減少快門、齒輪或影片轉動發出的噪音。隔音罩和有聲片一同問世，並大大增加了攝影機的體積，使它移動困難。現代攝影機如Arri BL, Panaflex, Coutant和Aaton有自身消音系統，不需外加的隔音設備，因而輕巧得多。

爆掉(Burned Out)

過度曝光到細節褪色不可辨認的程度。

支配單(Call Sheet)

詳列每日拍攝計劃的進度表。副本在前一日分送給各部門。也做為檢查製作進度之用。

針孔相機(Camera Obscura)

牆上有一小孔的暗室；外來的光線經過這個孔而在對面的牆上射出顛倒的影像。這個暗室可被視為文藝復興時代對柏拉圖洞穴比喻的詮釋，也可視為今日複雜攝影機的前身（當然，攝影機小得多，而且有鏡頭）。

沖印指示單(Camera Report Sheet)

連同底片一起送入沖印廠的文件，指定每個鏡頭的不同鏡次要如何沖印。也載明負片的種類、印片所需的效果（白天或晚上）、強迫顯影等。

燈光支架(Catwalks)

影棚兩旁蓋的木製鷹架，用來擺設燈光，利於燈光師走動。燈光支架可使燈架、電線等移出場景而方便拍攝。

色溫(Color Temperature)

用以分辨不同光線色調的專有名詞。色調偏藍白時稱為高色溫，偏紅時稱為低色溫。色溫是由喀爾文(Kelvin)指數來度量。燭光只有 1900 度喀爾文，中午的陽光則有約 5500 度喀爾文。

反差鏡(Compensator)

單片的茶色鏡片，拍攝黑白片時尤其管用，因為它使事物都變成單色，攝影指導只需要調整光線差距即可。也用在戶外拍攝，使得觀察陽光和雲的移動時不傷眼睛。

七分身鏡頭(Cowboy Shot)

角色從膝蓋以下去掉的畫面。初次出現於西部片,有別於歐洲片緣於劇場傳統、人物從頭到腳都拍進畫面的做法。

昇降機(Crane)

可任意昇降,並有機械手臂轉向任意方向的機器。操作者可藉它把攝影機昇高或降低。"Louma"是一種有伸縮手臂的新機型,並不載著操作者上上下下,而是用搖控。這種新設備體積較小,例如,可以從一幢大樓的窗戶伸進去。

交互剪接(Cross-cutting)

一種拍攝方法,其中面對面講話的兩人是分開拍的。在剪接過程中再予以組合。

弧形畫幕(Cyclorama)

佈景或假風景的背景畫,例如,可產生影棚內的天空效果。它通常很大,形狀是凹的,以便製造景深的印象。

鮮明度(Definition)

影像賴以生成的細節,視鏡頭的光學品質而定。光圈愈小,鮮明度愈高。

景深(Depth of Field)

對焦區前後景物保持清晰的距離、廣角鏡頭有較寬景深 (在《大國民》裏,廣角鏡頭使奧森·威爾斯能讓數個在不同動作平面的演員,同時保持清晰)。望遠鏡頭(telephoto lenses)只有很少的景深。它們主要用來拍特寫,而且無可避免會使背景模糊掉。

快門(Diaphragm)

小片金屬葉製成的可變虹膜,如同人眼般的效果。它設於鏡頭內部,使

進入的光量能依所需增加或減少。

散光片 (Diffusers)

由乳膠、金屬或玻璃製成的薄片，可加裝於鏡頭前減少鮮明度或細節來柔化影像。它們通常用於製造圖畫式的效果，或是掩飾演員皮膚上的瑕疵。

制光器 (Dimmer)

一種電阻器。由逐漸改變電壓可使燈泡的光線變強或變弱。通常用於黑白片，當彩色片取得主導地位，制光器就不再適用，因為它會讓色溫也逐漸改變。

溶 (Dissolve)

一種比淡入淡出更短的轉接敘事手法；當一個影像逐漸消失，另一個影像就同時漸漸出現。

推拉鏡頭 (Dolly Shot)

攝影機架於輪上以跟隨動作，或描述一個地方。幾年前義大利人發明了 Elemack 系統，更小、更有活動性，可以沿著走廊移動或穿越窄小的門廳。

翻印負片 (Dupe Negative)

正片的翻印本。通常用於原始負片遺失或損毀時。會顯現出更大對比，並損失微小細節。

感光乳劑 (Emulsion)

底片上一層對光敏感的乳膠。包括銀的化學物，及產生彩色的成分。

曝光計 (Exposure Meter)

裝有電池的測光計，能量出一個景所需的光線強度，並指示依不同的底片敏感度所需的光圈。有數種不同廠牌：Weston, Spectra, Luna Six等，

有入射或反射系統的差異。

淡入（出）(Fade)

影像逐漸變黑，或從黑暗中漸變亮。淡入（出）通常用於兩個不同時代、片段的銜接。就像小說中的一章與一章間的分隔。

視界(Field)

攝影機角度所決定的空間大小。

陰光(Fill Light)

在主光設好之後，再加上去的亮度較小的燈光，用於減少對比，沖淡畫面中的陰暗區。

濾鏡(Filters)

置於鏡頭前的透明玻璃片或乳膠片，以得到不同的光學效果；如色調的改變，得到較少的光、極光(polarization)或散光等。

閃光(Flashing)

在拍攝前或後讓負片有不同程度的部分再曝光，可由此減少對比，增加敏感度。將陰暗的區域再曝光，影片有時可得到蒙上薄紗般的效果。

焦點(Focus)

光線通過鏡頭後會聚之點。以人眼來說它也是視線最清晰之處。經由轉動鏡筒可以得到和被攝物間適當的焦距。

跟焦員(Focus Puller)

幫助攝影操作員的技師，職責是測量被攝物和鏡頭的距離，不使焦距失真，確保影像清晰，在必要時更換鏡頭，並記錄每個鏡次所用的底片長度。

Fresnel

一圈同心圓組成的鏡頭，置於燈光前使光線集中。在彩色片來臨前十分流行，因為它能對影像中的不同平面和區域做出不同的效果來。

前方放映(Front Projection)

早期電影的一個傳統把戲就是背景放映(back projection)。演員站在一個透明的幕前，在後面放映影像（例如，一隻叢林裏的獅子），所以演員看起來不像是在影棚，而是在叢林裏，正面臨著危險。這個技巧今天已由前方放映所達成。在演員身後的幕由一種高反光材料Scotchlite製成。影像由前方攝影機同軸的鏡子反射而出。它只會被反光材料反射出來，演員身上則由於低反光性不會反射出影像。

燈光師(Gaffer)

負責依攝影指導的意見事先架設燈光的人。他必需計算各種情況要用多少電力，並組織所需的工作人員。一個和攝影指導長期合作的優秀燈光領班，是不可或缺的合作同伴。

微粒(Grain)

散佈在感光乳劑上的銀粒或彩色材料。微粒在高敏感度的影片，或經過強迫顯影的影片上特別清楚。

場務(Grip)

負責搬運拍片器材、依指示設立三角架、攝影機、舖軌道，在鏡頭運動時負責推攝影機的工作人員。一個好的器材人員知道如何使攝影機平穩、有節奏地移動。攝影的成功與否和他的表現有相當關係。

HMI燈光(HMI Lamps)

最近幾年出現的強光燈。因耗電較少、較輕、易操作，常常用來代替弧光燈。它們的不便之處在於產生的光是週期性的，得要調整攝影機的快門，

否則會有跳格的情形出現。

插入(Insert)

通常是使動作更易懂的特寫，插入一場戲中。例如，一封信、一把手槍、門鈴等等。

翻子(Internegative)

一種從正片得來的低反差負片。現在，發行用的拷貝通常是由這種負片沖印，以保護原始負片。

虹膜(Iris)

除開鏡頭內部的虹膜或快門，在默片中另有一種虹膜。它用來放在鏡頭前，在開始或結束時將角色圈出。

主光(Key Light)

打在主體物上的主要光源。其他的光是配合這個主光而設。

範圍(Latitude)

感光乳劑在不同曝光程度下仍能得到良好結果的能力。

全景(Long Shot)

涵蓋全部景觀的影像。

明晰度(Luminosity)

一個鏡頭可讓少量光通過、在困難情況下仍能拍攝的能力。鏡頭的製造是走向愈來愈高的明晰度。

底片盒(Magazines)

裝載底片使能順利捲入攝影機的盒子。在舊式攝影機中它們看來就像

米老鼠的一對耳朵；現在製成更緊密的長方或圓形盒,有時是兩邊共軸的。

主戲鏡頭(Master Shot)

拍攝整個景,通常是遠景,演員全身包括在內。稍後剪接時再插入較近的鏡頭。

銜接(Matching)

從一個鏡頭到另一個鏡頭不出現動作、位置,或物體的突然變動,製造連戲的感覺。場記的工作就是負責使上一個鏡頭發生的,確實和下一個鏡頭銜接。

中景(Medium Shot)

人物腰部以上的畫面。

Minibrute

一組架於方框上、由六個或九個強力石英燈組成的燈光。因為輕巧,易於操作,minibrute常用來代替五千和一萬瓦的Fresnel燈。但它會產生多重影子,得用散光片來消除。

Moviola

一種剪輯機的廠牌名,沿用成剪輯機的代稱。有一個小型放映機、銀幕和讀聲機;用來剪接毛片並配音。

多重平面(Multiplane)

華德‧迪斯耐(Walt Disney)早期電影所用的動畫步驟。景和角色分開來畫,而且如劇場中分成好幾個平面。有橫向運動時就產生了三度空間的效果。

普通鏡頭(Normal Lens)

接近於人眼視野及觀點的鏡頭。在專業電影製作中，50 釐米和 40 釐米的鏡頭被視為普通鏡頭。

光學機(Optical Machine)

以重複拍攝影片中每個畫面而得到不同於原先影像的光學方法，如凍結動作、溶、淡入（出）、重新取框等。

橫遙鏡頭(Pan Shot)

攝影機固定在軸上的水平運動。相當於人扭動脖子所得到的擴大視野。

Parallax

現代的攝影機型，在觀景器中有鏡子及稜鏡組成的反射系統，使攝影師可以確實看到會在底片收到的影像。但是在反射系統發明前，觀景器是在鏡頭之外的，雖然看到的景像大同小異，有時仍會有出入，例如，會把頭或手的部分遺漏在畫面外。

溢光燈(Photoflood)

250 到 500 瓦的小型蘑菇狀燈光，壽命有限（6 小時）。可以用金屬夾附接在場景的任何地方，因此在紀錄片或低成本的製作中普遍使用。

單片畫面(Photogram)

組成一部電影的每格畫面。正常的速度下，每秒有二十四格。

段落設計(Plan-séquence)

法文字，意指一個單一、連續的鏡頭，包含數個形成整場戲的攝影機運動。

播放(Playback)

在拍攝前錄好的聲音或歌曲。演員到時不發聲，只是跟著對嘴。

印片 (Print)

可從原始負片、複製負片或反轉正片得來的供戲院放映的正片印片。

強迫顯影 (Pushing)

影片顯影時間比正常顯影時間來得長。如此可以捕捉到更多東西，而拍攝時用到較少燈光。但做出來的效果會有較高反差和較明顯的微粒。

石英燈 (Quartz Lights)

鎢絲燈芯加上鹵素氣體填裝在石英燈泡內。這種小而強的燈常用在實景裏，藏在柱子、壁飾、橫樑這些很難打光的地方。

比例 (Ratio)

一個銀幕長與寬的比值。在歐洲，現今 1：1.66 的比例是最普遍的。在美國則是拉長的 1：1.85 較普及。新藝綜合體的比例是 1：2.35。舊式的學院比例 1：1.33 較接近現在的電視。

Reflex

一種用鏡子和稜鏡組成的觀景器，使攝影師從鏡頭看到要拍的景。（參考 Parallax、觀景器）

重拍 (Remake)

舊片的新拍版本。

反轉影片 (Reversal Film)

用來拍片的材料不一定是負片。也有能直接生成正影像的感光乳劑。這種正片反轉影片可做為拷貝的原始版本。通常電視新聞影片中會用到，因為它能直接剪接、省去數道手續，而節省時間。

毛片(Rushes)

沖片廠每日印出來的第一代正片，是當天拍到還算滿意的鏡次。導演、攝影師等人每天都看前一日的毛片。

反光幕(Screen)

在戶外反射陽光到陰暗區的大塊白板。起初反光幕是用金屬板做的；現在則是用白色的塑膠材料（如史特龍、Gryflon），因為它們能反射出較柔和、自然的光線。

劇本(Screenplay)

詳註劇情中的動作、對話，甚至拍攝時的技術細節的腳本。

柔光(Soft Light)

從白色反光物上反射得來的光線。柔光燈是最近幾年才發展出來的。它們通常是盒型的，產生非直接、不會造成清楚陰影的光線。

分鏡表(Storyboard)

在影片開拍前對一個或數個景的系列素描圖，使劇本更易懂，也是拍攝時的指南。

望遠鏡頭(Telephoto Lens)

有長焦距的鏡頭；用來使遠處的影像近些，或做特寫。由於它有壓縮視線的作用，當主體向攝影機接近時，給人動作放慢的印象。它的景深很淺，會產生模糊的背景，是特寫時的一種美學效果。

調光(Timing)

在發行印片完成前必需經過的一道沖印過程。導演和攝影指導決定每個鏡頭和每個段落的光線強度和想要做到的色調。有時候是調整負片中鏡頭間的不協調，有時候在毛片中不太明顯的白天或晚上效果，要在這過程中

修正。

三角架和頭(Tripod and Head)

三角架能使攝影機穩固。在三角架和攝影機之間有一個齒輪頭，和一個能做橫遙的把手。新型的三角架輕而堅固，有水壓或扭力帶動的頭，能做平順而連續的動作。

觀景器(Viewfinder)

通常位於攝影機左後方，能讓攝影師取框（在Reflex系統中還能調焦）。也有手提式的觀景器，讓導演和攝影指導在事前選擇合適的攝影機位置。

廣角鏡頭(Wide-angle Lens)

短焦距的鏡頭——如25釐米、18釐米、14釐米等。可使畫面涵蓋一個廣闊範圍的景物。通常用來拍攝全景鏡頭，也使小的景看來較寬，不過會有一些視覺扭曲。

工作印片(Work Print)

將毛片剪輯整理後的印片，在它之前還有一個粗剪(rough-cut)的步驟。工作印片是原始負片剪接的藍本，以此得到發行用的清楚正片印片，聲帶和配音的工作也在其中完成。

變焦鏡(Zoom)

有可變焦距的鏡頭。藉著調整內部焦距，可使景物看來更近或更遠。但它並不能取代推拉鏡頭，因為不能改變橫向的景觀，也不能產生三度空間的感覺。雖然已有很大進步，變焦鏡頭在光學品質上仍沒有一般鏡頭的快門速度。

作品年表

1950　日日迷惑(Una confusión cotidiana)，古巴，導演：古迪雷斯‧阿雷亞，8mm，黑白默片

1951　Cimarrón，古巴，導演：Plácido González，16mm，短片

1951-55　在古巴拍攝的業餘影片，由阿曼卓斯自導
　　　　La boticaria，8mm，黑白
　　　　Un monólogo de Hamlet，16mm，黑白
　　　　Sabá，16mm，柯達單色
　　　　Nunca，16mm，柯達單色

1956　月昇(The Mount of Luna)，紐約，16mm，黑白實驗短片，阿曼卓斯自導

1959　五八-五九(58-59)，紐約，16mm，黑白片，阿曼卓斯自導

1960　一系列由古巴ICAIC製作的紀錄短片，全為16mm黑白片：Escuela rural，Ritmo de Cuba，El auga，El tomate，Construcciones rurales，Cooperativas agropecuarias，El tabaco.等等。

1961　海灘上的人(Gente en la playa)，古巴，16mm，黑白
　　　　La tumba francesca，古巴，16mm，黑白

1964　巴黎見聞，法國，16mm，放大成35mm，導演：侯麥等
　　　　巴黎的娜迪亞(Nadja à Paris)，法國，16mm，短片，導演：侯麥

1965　緩徵者(Le Sursistaire)，16mm，法國，短片，導演：Serge Huet
　　　　我的生日(Pour mon anniversaire)，法國，導演：Pierre-Richard Bré
　　　　現在的大學生(Une Étudiante d'aujourd'hui)，法國，導演：侯麥
　　　　藍眼珠的聖誕老公公(Le Père Noël a les yeux bleus)，法國，導演：榮‧尤斯達許

1965-68　為法國教育電台拍的幾部短片，都是16mm黑白片。
　　　　公園(Jardin public)
　　　　車站(La Gare)
　　　　科學家的一天(La Journée d'un savant)

醫生的一天(La Journée d'un medecin)

新聞記者的一天(La Journée d'un journaliste)

售貨員的一天(La Journée d'une vendeuse)

科西嘉人(En Corse)

希臘(La Grèce)

倫敦城的假期(Holiday in London Town)等

1966　女收藏家，法國，編導：侯麥

1967　瘋狂賽車手，美國，導演：丹尼爾‧海拉

1968　更多，法國，導演：巴爾貝‧舒萊堤

La Fermière à Montfaucon，法國，導演：侯麥，短片

Tuset Street，西班牙，導演：Jorge Grau

La Meduse，法國，導演：Jacquez Rozier

1969　慕德之夜，法國，導演：侯麥

野孩子，法國，導演：楚浮

Des Bleuets dans la tête，法國，導演：Gérard Brach

1970　El baston，法國-西班牙，編導：阿曼卓斯

克萊兒之膝，法國，導演：侯麥

婚姻生活，法國，導演：楚浮

La Créature，法國ORTF電視製作，導演：Claude Guillemont

1971　兩個英國女孩，法國，導演：楚浮

雲霧遮蔽的山谷，法國，導演：舒萊堤

1972　下午的柯莉，法國，導演：侯麥

紅蘿蔔鬚，法國，導演：格拉齊亞尼

Les Practicables de Jean Dubuffet，法國 ：導演：Jacques Scandelari，Daniel Cordier

1973　珍禽，法國，導演：布雷利

陽光下的女人，導演：莉莉安‧德雷菲斯

1973　張開的口，法國，導演：皮雅拉

紳士流浪漢，美國，導演：派特生及波丹諾維奇

1974　阿敏將軍，法國，導演：舒萊堤

鬥雞者，美國，導演：海曼

我的小甜心，法國導演：榮‧尤斯達許

1975 巫山雲，法國，導演：楚浮

情婦，法國，導演：舒萊堤

某伯爵夫人，法國-德國，導演：侯麥

1976 樹上的日子，法國，導演：杜哈

天堂歲月，美國，導演：泰倫斯‧馬立克

1977 愛女人的男人，法國，導演：楚浮

可可，會說話的猩猩，法國，導演：舒萊堤

龐畢度中心，導演：羅塞里尼

羅莎夫人，法國，導演：米茲拉易

向南行，美國，導演：傑克‧尼柯遜

綠屋，法國，導演：楚浮

威爾斯人拜賽瓦，法國，導演：侯麥

1978 消逝的愛，法國，導演：楚浮

克拉瑪對克拉瑪，美國，導演：班頓

1979 藍色珊瑚礁，美國，導演：克萊瑟

1980 最後地下鐵，法國，導演：楚浮

Outre-Mer，法國，導演：Jacques Fieschi

1981 碧玉驚魂夜，美國，導演：班頓

1982 蘇菲的抉擇，美國，導演：派庫拉

沙灘上的寶蓮，導演：侯麥

激烈的週日，法國，導演：楚浮

1984 心田深處，美國，導演：班頓

不正確行為(Improper Conduct)，法國，導演：阿曼卓斯、奧蘭多‧
吉曼尼茲‧李爾

國立中央圖書館出版品預行編目資料

攝影師手記／Nestor Almendros著；譚智華譯. --初
版. -- 臺北市:遠流，民79
面；　公分. --(電影館;12)
譯自:A Man with A Camera
ISBN 957-32-0911-X(平裝)

1.電影－技術　2.攝影－技術
987.4　　　　　　　　　　　　　　79000312